U0044341

萬藝風華

藝術拓荒者<u>林智信</u>回憶錄

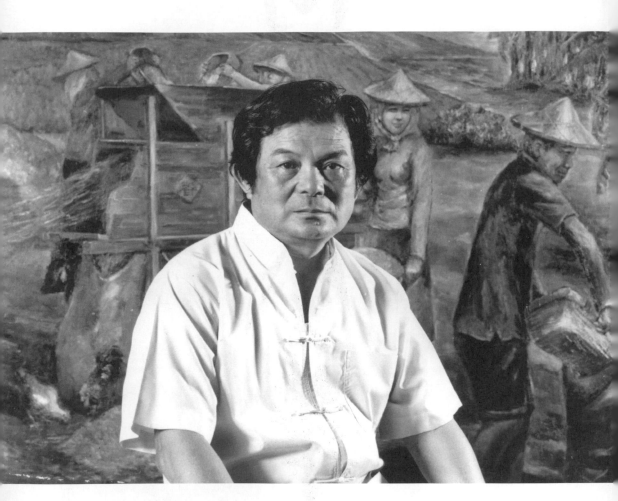

1991 年陳金源先生攝影

目
錄

自
序

盪漾人生，趨於淡然

　　我小時候家境不佳，又是在窮鄉僻壤的鄉下長大，自覺有點自卑卻又胸懷大志，為了改善家裡的經濟，不畏勞苦的從事各種農業工作。身為長子的我，須扛起代替已逝父親扶植兄弟姊妹的責任，孝養母親、為母親分憂解勞。臺南師範畢業後分發到國小教書，我盡職於教育工作，1965 年（民國五十四年）獲得教育廳第一屆優良教師的殊榮表揚；在藝術領域，我像個拓荒者，不斷地耕耘藝術園地裡的沃土，期盼能種出千年大樹。

　　孟子曾言：「天將降大任於斯人也，必先苦其心志、勞其筋骨……」，或許自覺身負使命，我在青少年時代的生活非常的辛苦，幾乎已達過勞的程度，加上又患有氣喘，堪稱身心俱疲，但我不怨天尤人，把吃苦當作吃補，將一切折磨都看待成是為了打造有希望的明天。

　　於今，回想幾十年來從事最愛的藝術工作，即使有時會碰到瓶頸或不如意的地方，我仍然繼續堅持、不退卻，精益求精的開拓我的創

作領域。

　　曾幾何時，我從美育教學工作，轉而全心全力投入藝術創作，版畫、雕塑乃至如今的油畫創作，總是藝術人生裡的一場場劇目，無論從事什麼創作，我竭力的扮演好我的角色。

　　2014 年 8 月，我的妻子金桂過世後，我們全家皈依佛門，此後常有機會親近學佛，更是人間福報的忠實讀者。在佛教的薰陶下，過去有如波濤盪漾的心緒逐漸趨於平淡，也更能體會淡然人生的美好滋味。每個人都是時間的過客，當生命走到終點，最後全是一場空，唯有行善，做利益眾生的事，才能受到永恆的懷念。

　　已逾八旬高齡之際，回想自己的一生所作所為，不敢說有何大貢獻，但我內心深知，有生之年該做什麼來讓生命更有意義。我創作藝術希望能為寶島臺灣及美好的事物留下永恆；我親自撰筆寫回憶錄，希望能將這一生的點滴集結成冊，給我的家人、後進參考閱讀，當然，更希望各方賢達長輩繼續給予我鞭策指教。

<div style="text-align: right">林智信 2018 年</div>

第一章

故鄉紅瓦厝

1. 逍遙童年──回味我的田園生活點滴

　　小時候，拜父親工作之賜，我們一家過著衣食無缺的生活。我的童年可說是逍遙自在，田園生活也是我的啟蒙老師。

　　記憶裡，依稀浮現著我童年一簍筐的往事。當時鄉下的居民，一般家境都很貧困，物質相當缺乏，三餐若能填飽肚子就很滿足了。人們從不顧慮補充什麼營養，所穿衣服質料粗劣，容易破損，如有破洞就縫補再穿；家具壞了，一再修理使用；鍋鼎破裂了，想辦法補了再補，但是，大家知足惜福，不敢浪費奢侈。

　　孩子們的生活也很簡樸，平日赤腳走路上學，三餐吃的是番薯籤加少許白米煮成的飯，佐菜是幾粒花生米、幾片鹹瓜仔、豆腐、豆豉，粗茶淡飯就能讓大家嘻嘻哈哈過一天。那時只有遇到節慶祭典或喜宴，才可能有鮮魚、豬肉、雞鴨肉等祭品讓家人大飽口福。

　　那個年代沒有安親班，一般人家也不時興補習，我也心性好玩，和多數孩子一樣，放學一回到家，書包一扔就往外跑。農村就是我的遊樂場，大地是我們的舞臺，唱童謠、灌肚伯仔、打陀螺樣樣來；當時左鄰右舍玩伴都是窮人家子弟，哪來多餘的錢買玩具啊！像是彈弓、陀螺等童玩都是自己動手做，雖然玩具簡陋且粗糙，我們卻樂此不疲，而捏土娃、摔破碗等遊戲都意外成了我日後的創作養分，一幕

1977 年，〈放風箏〉木刻版畫，尺寸：65×83cm
美國國際版畫展（洛克福學院）

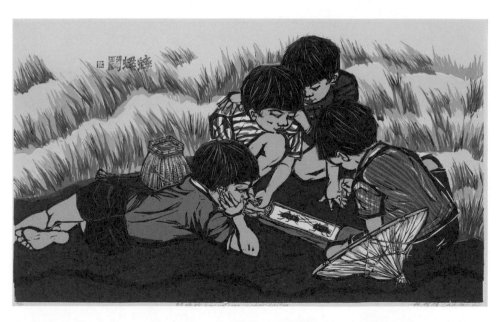

1979 年，〈鬥蟋蟀〉木刻版畫，尺寸：45×76cm

幕也都刻進我的鄉情版畫裡……

放風箏

　　在物質生活貧乏的農業社會，放風箏是大人與小孩所熱衷的戶外活動。當時放風箏得靠自己動手製作，從紮骨架、糊紙、綁線，循序漸進紮糊成簡易的菱形風箏；如今市面上雖然可買到各式造型花俏的現成風箏，然而那份親手製作的樂趣是無法比較的。在我年少心裡，放風箏也能助於啟發生命的哲思，看著天空上隨風飄飛的風箏，對生命及未來有著更開闊的期許。

鬥蟋蟀

　　孩子們也喜歡鬥蟋蟀，欣賞公蟋蟀各顯雄風！在互鬥當中，有的蟋蟀被咬斷長鬚，有的折斷了足，但牠們仍然勇猛纏鬥不認輸，過程緊張又刺激，看得孩子們聚精會神，雙方齊聲吶喊吆喝「加油」！孩童玩得天昏地暗，渾然忘我。

爌窯

　　我與一群村童，假日常結夥到鄉野間爌番薯；有的負責取土塊堆砌土窯，有的撿拾燒土窯的柴草，大夥兒分工合作，忙得不亦樂乎。

土窯堆砌完成便開始燒窯，不斷的添加柴草使火焰大竄出窯，窯土從黑色燒炙成赤紅，大夥兒趕緊堵塞窯口，仔細從窯頂撥落一個小洞，將番薯一個個投入，同時把窯土搗碎用以密封番薯，再覆土加以保熱，就算大功告成。

　　這時大夥兒攏聚在土窯四周，繞兜三圈舉行「趕窯鬼」儀式，一邊唸著臺語童謠：「走一輪，走二輪，走到窯鬼空空輪，你吃皮，我

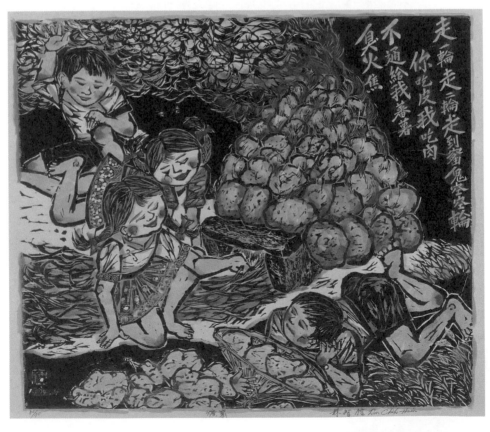

〈爌窯〉水印木刻版畫，尺寸：83×97 cm
村童們滿懷欣喜的圍繞在土窯旁，等待著番薯的爌熟

吃肉，不通給我番薯臭火焦。」帶頭的大孩子常哄騙跟隨的小孩子們說：「不要被窯鬼看見，以免番薯被吃光」；還指示大家先散開至各處躲藏，靜候番薯爛熟。誰知烤熟的番薯竟被大孩子先偷吃了，小孩子們回來窯邊，只剩被咬食殘缺的番薯，方知中計了。在一陣笑鬧聲中，大孩子小孩子仍玩得滿心歡喜。

灌肚伯仔 （褐色大蟋蟀）

夏季雨後是灌肚伯仔的好時機。有人拿着瓶子，有的提罐子或水桶，對準洞穴猛灌水，靜候肚伯仔被迫出洞。若是久候仍無動靜，孩子們便以手掌使勁拍打洞口像下咒語般唱著臺語童謠：「肚伯仔猴，肚伯仔猴，若不出來就把你捻斷頭」，不久肚伯仔果真受不了驚嚇而爬出洞口就逮。

吹紙蛙

像我這樣年紀的，兒時都摺過紙蛙紙船吧！玩耍開始時，大夥兒趴在地上，雙方面對著面，一齊猛力吹氣！紙蛙奮力跳，瞧！誰的紙蛙能跳上另一紙蛙的背上，便可贏得居下風的紙蛙。有時玩伴為了贏得大批紙蛙，便要挖空心思地摺出較有效益的紙蛙，想想可是益智又經濟的遊戲呢！

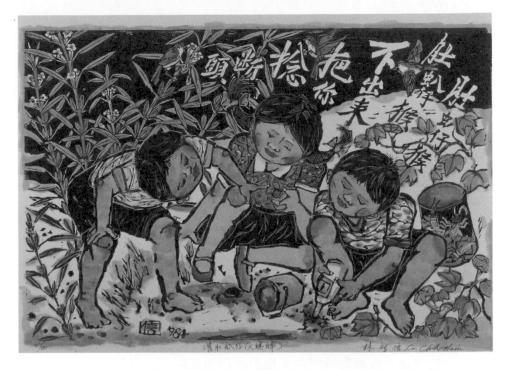

1984 年，〈灌肚伯仔（大蟋蟀）〉水印木刻版畫，尺寸：60×91.5cm

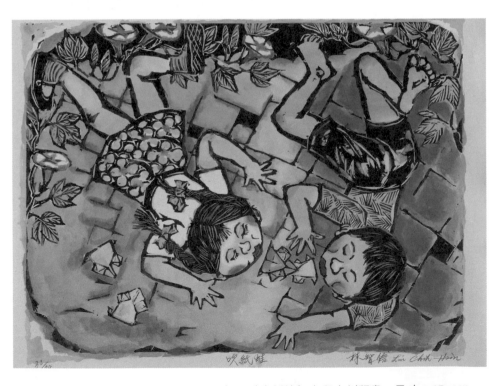

1988 年，〈吹紙蛙〉水印木刻版畫，尺寸：45×60cm

1991 年第 46 屆臺灣省美術展出品

橡皮彈弓

　　五〇年代臺灣對於動物的保育意識，尚未受到重視與宣導的緣故，所以常常可看到獵人拿使用鉛彈的空氣槍、霰彈槍在打獵，獵人在他腰際的皮帶上吊掛著被槍殺的鳥類或小動物，並且身上有成排的子彈配件裝備，如披彩帶般的方式從肩上往下佩戴，身邊有獵犬相隨，頭戴扁帽，足穿高筒皮靴，氣派十足的英姿，真讓人羨慕呀！孩子們看到如此情景，都會被深深地吸引也想從事打獵，但因無法擁有一把獵槍，只好想辦法用分叉的樹枝做橡皮彈弓以小石塊當子彈來打樹上的飛禽，這是那時期孩子們很流行的玩法。

　　製造橡皮彈弓，首先要在樹上找到「Ｙ」字形的小樹枝作為彈弓柄的骨架，然後在Ｙ字形樹枝的左右兩端上頭，綁上約二十公分長的橡皮筋，再把橡皮筋的兩端尾部串綁於約長五公分、寬兩公分大小的皮革相連起來，如此就可做成橡皮彈弓了。在製作之前要穿梭於樹林間，仰頭找尋樹上分叉相稱及粗細大小均勻的Ｙ形枝幹來做彈弓骨架，這樣做的彈弓才能更精確的瞄準命中獵物。當時我為了做彈弓，一而再、再而三尋覓好的樹枝材料，好不容易才發現「蓮霧」的樹枝最能做成理想的彈弓骨架，當消息一傳開來，蓮霧樹枝便成為大家取材的對象，用它做成的彈弓，玩起來比以前隨意用樹枝做的彈弓打擊精確得多了。看起來雖是不起眼的童年往事，也卻

費了我不少心力來思索呢！

打陀螺

　　昔日大多數的兒童遊戲時會自製木頭的陀螺來玩耍，打陀螺遊戲的過程，主要是要與相戰的對方，你來我往，互換交叉打擊對手拋擲的陀螺，以尋求其中的刺激感。往往在遊戲時，兒童們會邊玩邊哼唱著打陀螺的童謠，滿溢著天真無邪歡樂之激情，在在會讓現場圍觀的人們大嗨「過癮」！

　　哼唱打陀螺的臺語童謠是：「一、樟仔，二、杏，三、朴塩仔，四、苦楝；樟仔柴吭吭嚓（旋轉聲），菝拔柴（番石榴木）擲死狗。」這就是說明製作陀螺之選材以樟木為首選，它不但轉動且中心立點穩定，旋轉時發出「吭吭」的風聲，既清晰又悅耳動聽；反之用菝拔柴所製作的陀螺，於地面上轉動的立點不穩定，常常拋出在劃定的圓圈範圍區之外，且旋轉聲音微弱不清，所以較不宜用來製作陀螺。

　　在我的故鄉臺南歸仁鄉一帶，正好有不少的樟樹，經我選材之後，先思慮怎樣的造型才能製作出能旋轉久又穩的陀螺，然後才一刀刀細心劈削來完成心中理想的陀螺，並在這陀螺下邊裝上陀螺的釘頭，最後在外表塗彩加以裝飾，陀螺玩具的製作才算大功告成。

　　我們比賽用的陀螺釘頭，其功能不只是為著旋轉，還需要將鐵釘

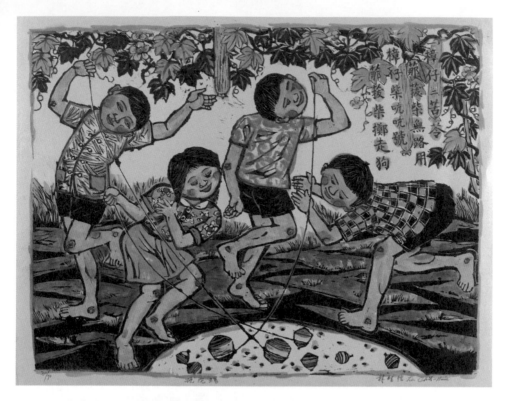

1988 年，〈玩陀螺〉水印木刻版畫，尺寸：92×118cm
第 51 屆臺陽展，臺南藝術祭美術家聯展

打成扁平形狀，再加工研磨使之變得很銳利，如像劈刀一般，這樣方能把互相交換打擊的對方陀螺劈裂開來取得勝利。於是每人都想盡方法，私密打造做出形式好的劈刀釘頭，以期盼能出眾得勝。

　　我製作陀螺的「劈刀釘頭」材料選用鋼釘，在初開始打造釘頭時，曾在水泥地板上或質地堅硬的石頭上，大力用鐵鎚來敲打仍無法將其打至扁平寬闊理想的形狀，後來想出了把鋼釘放在臺糖小火車的鐵軌

上來打造，結果出乎意料地很快地把鐵釘端敲打扁平，在經歷一番研磨打造，終於製成了像劈刀那樣銳利的陀螺釘頭來！如此一來，每次與朋友打陀螺時，先瞄準好擺在圓圈裡對方的陀螺，然後我手執之陀螺猛力地朝它投擲，將對方的陀螺劈裂開來才算獲得勝利。我常佔上風，成為實力級的玩家。

　　後來，我再次在鐵軌上依樣打造陀螺的釘頭時，或許是打擊的聲波會從鐵軌傳導到很遠的距離，而被遠方維護鐵軌工安的人員聽見，他們快速駕划四輪子的軌道臺車趕來抓人，所幸那時候我才八歲，他們原諒了小孩年幼無知之過，經喝斥責罵警告之後，就將我放行返家。

　　還有我記趣，小時候家鄉河川溪澗清澈見底，人們隨時捧起水喝，味道生津甜美。水中生靈亦綿衍不絕，只要下一陣雨，到處可見青蛙跳，路旁小溝渠也可抓魚摸蝦；水田泥濘裡隨手捉泥鰍、捲起褲管撈田螺或是看水岸邊毛蟹橫行。在水圳游泳還能拿竹篩在底泥中篩撿蜆仔，堤洞窩藏的土虱仔，隨便用魚籠或魚網掩住洞口，再拿一根小棍子搗入洞穴，就可把逃出洞的土虱仔逮入籠中，人人都滿載而歸哩！

　　分龍雨之後，滿天蜻蜓和白蟻展翅飛舞，被雨水迫上地面的蚯蚓滿地爬著，我隨手一把抓，就抓滿一水桶回家餵鴨子。雨後在草叢裡、樹藤上或牆角邊上爬的蝸牛也為數不少，一桶一桶地抓拾回家養鴨之外，還可以熱炒，那是貧困年代裡，許多農家人的盤中佳餚。

當夜幕低垂，天空出現點點螢火蟲點亮夜空，鄉野蟲叫蛙鳴此起彼落，那是童年的搖籃曲，卻是我的鄉愁。

2. 紅瓦厝與我的家庭

距離府城十多公里外的歸仁，是我生長的故鄉。據傳百年前，聚落人家屋頂幾乎都是用茨茅草搭蓋的，農舍屋宅處處可見「土埆」厝。故鄉後來有了十三窯，先民燒製販售「屋瓦」以及「紅磚」，帶動了建築上的改變，茅草屋頂紛紛改建為紅瓦屋頂，「土埆」厝陸續改建為「紅磚」房，蔚為特色。加上田園景致宜人，民風純樸，文人雅士、巨商富賈匯聚而逐漸繁榮，「紅瓦厝」地景聲名遠播，於是有了「紅瓦厝」舊地名。

後來，各地鄉村常見「紅瓦厝」地名，經地方文人與賢士引經據典，以「克己復禮，天下歸仁」的精神改名「歸仁」。（原臺南縣歸仁鄉，在臺南縣、市合併升格直轄市之後改稱歸仁區。）

我兒時的紅瓦厝仍屬窮鄉僻壤，卻是地靈人傑的福澤之地，街上就有歸仁孔子廟，瓦簷紅牆，建築典雅，當時應為全臺南縣唯一的孔廟，每年祭孔儀典，縣長率同縣府官員、文人雅士聚集，為小地方平添熱鬧氣氛，可說是家鄉年度盛事。

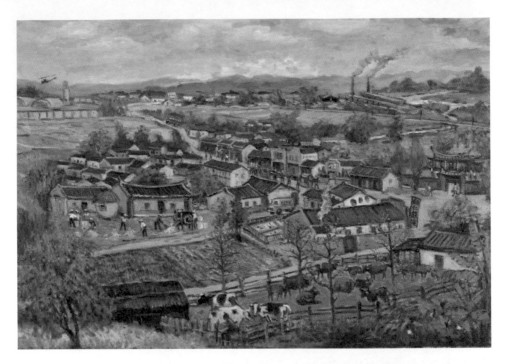

1950 年，〈我的故鄉──歸仁紅瓦厝〉油畫
〈芬芳寶島〉第 72 幅局部
圖中白色的牆壁上，三個紅點為本人、妻子與
母親用大拇指在我的故鄉住家捺印的印記

　　還有一處特色地景「歸園」，據傳，明清時代就有陳進士移居
歸仁崙頂並建設了這座具有中國園林風情的宅第，入口處正圓形紅磚
拱門，我在兒時常和玩伴到那裡嬉戲。我們發明了一種遊戲，雙腳跨
站於拱門內外兩側，彎著腰，手執銅錢用力向腳後方拋滾，比賽誰的
銅幣能在圓拱門的圓周上，滾最多圈的為勝利者。在那個純樸的年代
裡，光是這個小遊戲就讓我們樂此不疲。

　　歸園四周設有護城河一般的深溝，溝渠有石階方便洗衣。屋後有

臺階上二樓花園，右側是猴洞，圍牆上有花臺種植玉蘭花、桂花，每當花季，香味飄溢四方，鄰里共享撲鼻花香，亦能辨識四季更迭。

昔日我曾多次陪藝術家席德進參觀歸園，鄉村竟有此別緻名勝，他極為讚賞。只是歸園早已人去樓空，庭園荒蕪，水溝常有人垂釣，水蛇也多得讓人不寒而慄。我印象中，歸園除了鏤空窗花，還有琉璃磚砌裝飾，我曾在廢墟中撿回一塊紀念。如今歸園已拆除改建，兒時情景如在夢中。

正因昔日的紅瓦厝人文薈萃，陸續吸引各地商賈前來買賣，帶動經濟發展，地方也繁榮起來。到了 1940 至 1950 年代，紅瓦厝聚落不到一百公尺的街上除了孔廟、戲院，各式店鋪商家林立，也陸續孕育了馳名各領域的人才與享譽國內外的藝術家。

如今物換星移，紅瓦厝舊街風華不再，我只能憑藉五〇年代年少時的記憶，在〈芬芳寶島〉巨長油畫中，彩繪美如史詩的故里紅瓦厝昔日景致，盼留後人津津樂道。

其實，自我有記憶以來，家鄉的點點滴滴一直在我腦海中迴盪著。那些又苦又甜的回憶，除了藝術創作之外，我也希望藉由回憶錄留予後人懷念，同時也能體會我們這一代人經歷過的歲月。

至於我的家庭，依據家族譜記載，我的祖先來自福建省泉州府同安縣林家宗族，故鄉古時臨海，居民以討海捕魚為生，明鄭時期移民

至臺南灣裡海邊（現為省躬）暫厝，從此世代從事耕田，過著半討海生活。在我父親兩歲的時候，舉家遷移到紅瓦厝。

　　我的父親林振泰為糖廠雇員，全家過著領薪生活，家庭由祖父掌理。我的祖父林有財是道士，平日忙著糊紙厝、替人消災祈福的祭儀，在地方上小有名望。我從小就愛看他糊紙厝，也愛看著他在木刻板上印符令及年畫。小小年紀的我，似乎就特別欣賞廟頂裝飾、歌仔戲與布袋戲臺上那一幕幕的鮮明色彩。從小耳濡目染，寺廟藝術與民俗色彩，對於我日後的版畫創作，不論是架構或色彩的表現都有了潛移默化的影響。

3. 故園情懷

　　雖然紅瓦厝老街區曾有一頁繁榮，鄰近聚落仍屬窮鄉僻壤，人煙稀少，百姓日出而作，日落而息，是個純樸而寧靜的鄉村，蟲鳴鳥叫，雞犬相聞。

　　每天，破曉時分，圍籬內公雞「咕、咕、咕……」啼聲中，農人荷鋤下田，一聲聲吆喝「噢！噢！噢……」催著牛拉著車，牛車輪子輾過小石頭不斷發出隆咚隆咚隆咚，牛頸上鈴鐺叮鈴噹啷清脆悅耳的響聲和忙碌的身影漸漸消失在晨霧中。

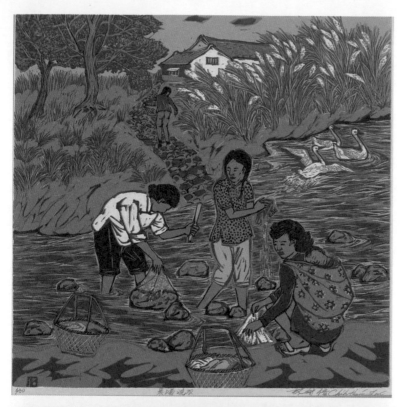

1982 年，〈晨曦浣
洗〉油印木刻版畫，
尺寸：50×50cm

1982 年，〈磨粿〉
油印木刻版畫，
尺寸：50×50cm
繁榮象徵的紅瓦厝
前的日常生活

賣早點的老伯清晨五點就穿梭街巷，拉開嗓門嚷著：「油條……杏仁茶……」「茶喔、茶喔、賣燒茶喔……」，老少顧客跟著呼口號似的：「來一杯杏仁茶！加雞蛋再加油條！」

婦人也必須晨起，提著盛滿衣服的籃子，來到井邊、溪邊搗衣洗滌。水井邊排隊汲水回家的人們一個接一個。院落裡灑掃庭院或餵養牲畜的忙裡忙外。

晨曦中望眼山野，農人埋頭耕種，田埂上學童腰綁書包，赤腳走在上學路上。還有老農或牧童守著三五成群的牛羊覓食青草。傍晚時分，放牛的孩子索性騎在牛背上，哼著七字調，悠閒地踏上歸程，處處都是樂天知命的田園風情畫。

夏夜裡，人們總在自家院子裡擺上長板凳談天說地，因為屋子裡悶熱，有時就地搭掛蚊帳打個盹兒。那時電風扇昂貴，多數人家手執一把椰葉扇，可搧涼又能拍打蚊子。也有村民夜裡難眠，就在院子裡擺起長板凳，搖頭晃腦地，拉起二胡，弦音時而疾行，時而低吟，這般古調劃破了寂靜夜空，往往令人陶醉而不覺進入夢鄉。離鄉背井的我，每每憶起故鄉的夏夜古調，總不免一絲絲鄉愁上心頭。

住在鄉間，隨處可聞到泥土的芬芳；還有大地堆草肥或乾稻草、堆牧草的味道，還有牲畜圈舍隨風飄散的異味，那是人親土親的況味呀！特別是到農忙季節，割稻或採收番薯、甘蔗等大面積作物時，左

鄰右舍就會自動幫忙，互相照應，工作空檔，主人家擔挑「鹹粥」作為點心，招待大家，以表謝意，大家也就心滿意足了。那是個勤勞儉樸，日不閉戶，安貧樂道的農村社會，是我生長的地方，我夢裡的永遠的故鄉。

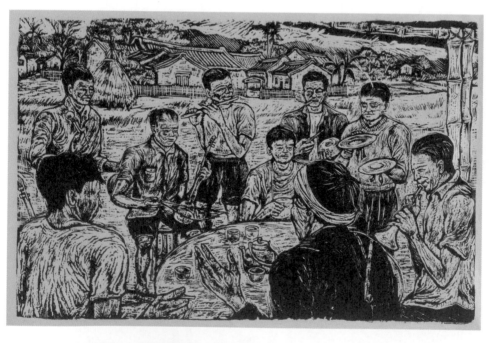

1954 年，〈業餘調弦〉木刻版畫，尺寸：35×55.5cm

4. 戲院外的熱鬧市集

　　兒時的夜空常是滿天星斗，一閃一閃的小星星，好像彼此在對話，又像是爭相在向凡間人撒嬌。浩瀚的天際讓我看得呆頭鵝似的目不轉睛，小小心靈裡幻想著那就是仙境了！我也常凝視著驟然閃現的流星劃破夜幕，瞬息消失在地平線，似懂非懂地心中湧現一股悵然，彷彿早熟地明白了該珍惜生命，活得燦爛。

　　那些日子裡，最懷念的應當還是華燈初上之時，故鄉歸仁村的一條小街上，孩子們不管玩什麼遊戲都得吵得熱滾滾。一群又一群的孩童先後聚集在「農業株式會社」庭前，高聲唱兒歌，男孩子們喜歡圍繞著把玩小竹片；女孩子愛玩擲小沙包。大夥兒邊玩邊唱兒歌，無煩無惱，快樂無比。

　　所謂「把玩小竹片」遊戲，是先握五片小竹片，一會兒反轉輕彈於手指上，又再彈回來一把抓住；有時正面抓握，或顛倒抓握，如此反覆玩下去，不可丟失任何一片，看誰過最多關就是獲勝者。小竹片大約二十公分長、二公分寬度。

　　而女孩兒們把玩的沙包是五個小布包，與男孩兒玩竹片方式差不多。手指捏起布包一個個如疊羅漢似的甩於手掌背上，然後全部一起往上拋，再把這些小布包一把抓於手掌心，不可掉落。如此反覆，邊

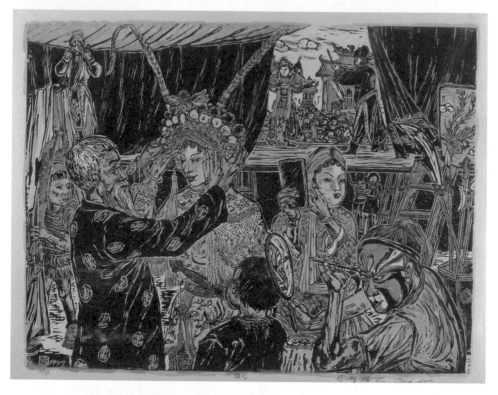

1997 年，〈後臺〉水印木刻版畫，尺寸：91.5×118cm

唱兒歌邊把玩。

　　我們當時受日本教育，童玩時也唱日語兒歌，我依稀還記得這歌謠：「オサライ、オサライ、オイトツ、オサライ、オベンバ……」我們也玩捉迷藏、跳繩子、騎竹木馬或玩自製竹槍、彈橘子皮的羽毛槍等等，玩得趣味盎然，歡笑聲傳遍街頭巷尾。玩樂之間，時而有大蟋蟀（臺語肚伯仔）、蚱蜢或金龜子撲著電線桿上的燈光而來，孩童爭搶著抓蟲的吆喝聲此起彼落，好不熱鬧！

特別的是，我家隔壁是老戲院常演歌仔戲，與我家只隔著一道牆壁。在我家臥房留有一口窗，打開窗就可一覽戲院全場，享受免費的表演。我並不熱衷看表演，倒是戲院外趕集的人潮與熱鬧景象成了我童年最佳娛樂。每次上演熱門戲碼，戲院外總是人潮洶湧，看戲的攜家帶眷，看得如癡如醉。戲院也經常因觀眾爆滿而擠壞大門。一般買不起入場券的孩子們就呼朋引伴在戲院外大街上看人劈甘蔗比賽，或是看江湖郎中耍特技賣膏藥，或是在明亮的街燈下玩捉迷藏，湊湊熱鬧，自得其樂。

故鄉民宅

1993 年，〈三合院〉
6F 油畫，尺寸：
41×35cm

2003 年，〈民宅〉
15F 油畫，尺寸：
65×53cm

第二章

戰火歲月

1. 日據時代，躲空襲的日子

　　我九歲那年（1943年），日據時代末期，爆發了第二次世界大戰，臺灣遭到盟軍日以繼夜的空襲轟炸，百姓無時無刻不關注派出所屋頂上的「水雷」（旋轉式發聲警報器）響聲。日常生活中，乍聞斷斷續續的空襲警報響聲，人們就飛馳躲入防空壕裡，直到水雷又傳來一聲拉長尾音的響聲，空襲解除，人們又趕快出洞來忙著幹活去。

　　有錢人家的防空壕是上頂加鋪棕櫚及厚厚泥土層，像住窯洞生活，晚上就在壕裡過夜，而且壕內必備燭光、糧食，還要以木板將入口處遮蔽，防燭光外洩。1945年之前（民國三十四年），臺灣各地遭到盟軍不停轟炸與掃射子彈，特別是夜間投下的「燒夷彈」（專用於焚城火攻的炸彈），處處烽火，每聽隆隆的高射砲聲，天空即刻出現朵朵炮煙花及銀白色的盟軍戰鬥機或是P38戰鬥機劃過夜幕，令人心驚肉跳。身處慘烈的戰爭時代，人人自危，不知還有沒有明天的恐懼感持續蔓延。

　　有一天早上，砲聲隆隆響徹雲霄，教人不寒而慄。當下家家戶戶攜老扶幼迅即躲進防空壕，那剎那，我和同行的路人情急躲避的路邊沒有蔽頂的防空壕，我們很清楚目睹雙方飛機激烈空中戰鬥，雙機身的P38戰鬥機大量空拋投下一大捆、一大捆鋁箔片的線圈（鋁

片約二公分寬），垂落在空中散解，鋁圈片掉落的範圍逐漸擴散之後紛紛墜落卡住高壓電線或通訊電線，隨即電線走火，通訊瞬間遭到破壞，天空在隆隆砲擊聲中一朵又一朵炮煙花一盞一盞地炸開來，那景象難得一見，卻是恐怖至極，人們嚇得臉色蒼白，驚聲尖叫或嚎啕哭聲不絕於耳。

霎時，眾人眼見日軍戰機被盟軍砲彈擊中，冒出煙火而火速墜落，飛行員緊急跳傘，卻仍逃避不及，不刻竟遍體燃燒，全身焦黑，幾近血肉模糊，急送到地方公醫院時已奄奄一息……。飛行員殉職前高喊：「日本天皇萬歲……！」呼喊聲劃破天際，愛國情操那一幕仍迴盪在我小小心靈深處。

遇險兩次，餘悸猶存

在此我還記起往日兩次遇險事故。一回，我趕著一大群小白鵝在寧靜的草原上吃草，或許是白顏色太醒目，遭遇三架 P38 戰鬥機急速俯衝以機關槍朝我和鵝群掃射，所幸逃過一劫；隔日卻見草原對面的歸仁派出所牆壁上彈痕累累，讓我心有餘悸。

還有一次，是在早上，我和七、八位小朋友一起排隊上學途中，每個人頭頂上雖然都戴著綠色防彈衣罩，但可能因為列隊行走而誤認為行軍，同樣遭到盟軍戰鬥機俯衝低空迫近掃射子彈。我們很機

警地衝入橋洞內避難，否則可能被子彈擊中了！如今回想起來，餘悸猶存。

戰時，百姓外出必須從頭部套下一件內襯厚棉的防護衣，樣式與喪服相近，但顏色多為綠色或土黃色，目的是讓上空飛行員看不清地面人影而有掩護作用。

戰時往事真是不堪回首！戰爭確實恐怖，且殘忍無比。當時舉目所見，家鄉及各地斷垣殘壁、屍橫遍野、烽火連天，簡直是人間煉獄。

流離失所，苦難還沒結束

我在小學二年級時，一場大空襲之後，村民為了安全起見，紛紛走避偏鄉。我的學校也搬遷了！我們的這一班被分配疏散到歸仁後市村的軍用機場旁，百年芒果樹林裡的茅舍，我們稱為檨仔林。

檨仔林是歸仁戰鬥機隱蔽之處，我和同學不識愁滋味，下課後總跑到樹林中看戰鬥機，不然就是玩捉迷藏或忘情地追逐奔跑。阿兵哥也不介意，反而喜歡逗著我們開心，甚至分給我們餅乾、糖果吃；有時會抱著我們看飛機或送我們小玩具。日軍穿著乾淨整齊，舉止威武，禮儀周全，給我留下深刻印象。

警察大人

除了日本軍人的威武印象，日據時代的警察，百姓稱之為「大人」，他們腰際佩帶武士刀，嘴邊上一簇小鬍子，身著黑色金鈕扣制服的權威形象，也深植我們童年記憶中。難怪，只要孩子哭鬧時，父母就唬著說：「大人來了！」這一招真是管用！

平心而論，戰時雖苦，卻也因為日本警察十分威嚴，在那一代人的記憶中，少有搶劫或偷竊，甚至可以夜不閉戶。宵小一旦被逮，雙手以繩子綑綁懸吊在樹上，警察問口供時，不坦白就被處以鞭刑直到吐實為止。

我家就在歸仁派出所對面，日據時代的派出所內常有犯人被處以鞭刑，我和玩伴有時就躲在派出所外好奇偷窺，見警察大人對犯人處以鞭刑，看得膽顫心驚。回頭想想，那個時代的嚴刑峻法確實對於盜賊起了嚇阻作用。

我再舉個例子。日據時代，我家隔壁是一家戲院，當盟軍猛烈空襲之際，日本政府將戲院改為臨時牢獄，直到臺灣光復後，戲院才又重新開張。臨時牢獄內架設了二十公分粗的木柱並隔成一間一間的牢房，每一牢房留著二十公分四方的送飯窗口。木製牢飯盒的食物像極了餵豬飼料，加上木餐盒不易洗淨，靠近聞到那味道，就像我家養豬的「豬槽」的味道，令人作嘔。吃過牢飯的人，恐怕不敢再犯了吧！

2. 戰時物質缺乏，惜福生活

戰爭持續，日本陷入物資匱乏，尤其是為了製造飛機、槍砲等軍用武器，急需大量鐵、銅之類的金屬，所以採取「物資總動員」，平民百姓家家戶戶的窗戶鐵欄杆都被強制搜刮一空，只好改換成木條圍欄。當時軍服、警服、學生服的鈕扣大都是以櫻花為圖騰的半球形銅扣子，也都被木質鈕扣取而代之。

為了製造潤滑油，農民被迫按田地的持分，必須種植蓖蔴樹，蓖蔴種子供日本軍方製作戰備用油。稻穀也幾乎都要繳給農會，農夫只能自己留少數一些供慶典節日或祭祀時摻番薯食用。戰火下的貧苦歲月裡，一般百姓三餐大致以番薯籤裹腹，番薯收成時就要刨籤儲糧。日本政府施行物資管制之後，民生必需品、食物等紛紛實行配給制度，嚴格取締走私或私相買賣。當我們接到配給日本北海道紅鹹魚的通知時，就到配給處所大排長龍去領取，連油、鹽……也是如此。

家世貧寒，祖母聰慧刻苦

我家也是吃番薯籤過生活，時而自製黑豆豉、發豆芽菜或醃漬竹筍、蘿蔔乾佐餐。有時我必須去採野菜添菜色，要想吃豐盛一點，必須等過年或祭祀的日子才有魚肉可以解饞。

那些年，我家經常是寅吃卯糧，幸而隔鄰是戲院，偶有歌仔戲團進駐演出，戲團都會起爐灶，用大鑼煮大鍋米飯，鑼鍋邊上的鍋巴剷除之後就扔進餿水桶給人餵豬。那時，還是小學生，放學回家就得快一步地將餿水桶裡的米飯鍋巴撈出來，回家沖洗一下，然後曬乾，和番薯籤一齊煮，也算有了米飯的滋味，總比吃全番薯籤營養些。當時我們並不以此為苦，反倒從苦難生活中學會惜福與知足刻苦的生活方式。

再說克難，我的祖母是最有智慧的。我的祖母出生南鯤鯓（現為龍崗）海邊，她的兄弟以養殖虱目魚為業，祖母從小特別愛吃虱目魚。我小時候，臺灣一度流行霍亂，政府下令禁止虱目魚買賣（據說早期虱目魚是以動物糞便飼養，衛生堪慮），我祖母卻無法忘懷虱目魚的滋味。那時我才九歲，記憶中祖母常帶我回南鯤鯓娘家，返回歸仁家時，祖母用好幾層紙包好虱目魚以防魚腥味四散，再用長布條紮實了之後，綁在我身上，我個子瘦小，肚圍可以紮綁兩三尾，再以衣服掩飾，每一回都能掩人耳目，躲過檢查哨的盤查。日後我回想起這段幫祖母「偷渡虱目魚」的往事，不禁地回憶這難忘的趣事，直呼「我的祖母真有智慧啊！」，「我好像成了虱目魚的偷渡客」呢！

物資匱乏的年代裡，除了吃不起，其實一般人家也穿不起像樣的衣服。我的衣服也是補了再補，讀小學時都是赤足上學，到了初中生

怕布鞋破了買不起新鞋，一路上脫下鞋子，雙手緊抓繫著兩隻鞋的鞋帶，把鞋掛在肩上，到了校門才穿鞋進教室，要回家途中依然脫下鞋子赤腳走回來。

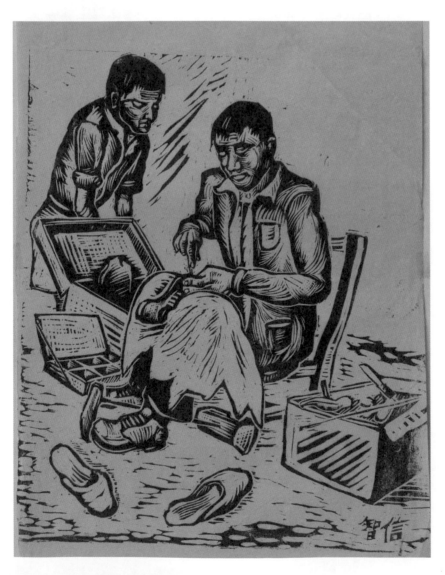

1952 年，〈修皮鞋〉木刻版畫，尺寸：23×19.5cm

第三章 臺灣光復

1. 戰爭結束，生活露出曙光

躲防空壕的日子過久了，就像上緊發條一樣，人們日常生活中只要按照防空警報器響鳴聲行動，短音躲防空壕，長音重見天日，日以繼夜衝入衝出，整日惶惶不安。

突然一連有十多天，沒有空襲警報，也不見戰鬥機騰空，怪了！

那一年是 1945 年（民國三十四年），臺灣光復前夕。當廣播傳來第二次世界大戰終於結束，日本投降並且撤僑的消息傳開來，白底紅日的日本國旗全面被換上鮮豔奪目的青天白日國旗，舉國上下歡欣鼓舞，鞭炮聲此起彼落。

幾個月後，有個消息從府城傳到我的家鄉歸仁，第一批國軍要進駐府城維安工作，並且接收日產。我的祖父帶我乘坐公共汽車，那時的汽車還是車後方加掛煤炭火爐發動的車款，我們也趕去臺南火車站看熱鬧。中午過後，遠方傳來騷動，不久一列隊伍映入眼簾，只見阿兵哥身著土黃色棉襖，足踩草履，腳上的綁腿或鬆落或一高一低，後面大概是伙伕部隊，扛著黑漆漆的大鼎、大鍋，鏗鏗鏘鏘響聲中前進。那情景像是剛從戰場回來的模樣，夾道的民眾目睹這場景，大概都為之錯愕吧！

41/70　　　　　　　　嬉春　　　　　　　林智信 Liu Chih-Hsin

1983 年，〈嬉春〉，尺寸：80×64cm
1984 年第 39 屆省美展評審出品，中華文化展（澳洲建國 200 周年展）

臺灣光復了

「臺灣光復」的歡呼聲中，我位在茅舍的教室終於可以遷回歸仁國民小學的校本部。那時候我是小學三年級生，學校還沒有新的課本，也沒有會說國語的老師，師資青黃不接，學校只好先教漢文。那時能教漢文的老師也難找，有些學生就利用課後找「私塾」補習。我在私塾讀過三字經、四書五經、孟子、論語、尺牘。

那是「文言文」漢文，老師教一句、就用朱筆在句點劃紅圈，引導學生吟誦記憶。小學三年級下學期，從大陸來了講北京話的國語教師，每天在學校先辦講習，訓練老師們寫中文、拼注音、說國語，再教學生。

我們歸仁有一任鄉長許變先生，會說些臺語口音的國語，每次開會致詞時總讓大家笑得合不攏嘴。他身材略胖，嘴唇上方留著小鬍子，像極了「仁丹丸」罐子上的翹鬍子商標，臺語、國語參半，用詞和語調幽默風趣，常讓臺下聽得捧腹大笑。

漫長重建之路

隨著地方展開戰後重建，地方建設、文化、教育隨之提升，國民生活品質逐漸改善。然而，國家百廢待舉，通貨膨脹而致一日三市，教師發薪水時，鈔票是用布袋一袋袋裝著現鈔。我曾經和同學幫忙老

2003 年，〈大地回春〉木刻版畫，尺寸：110.5×53cm

臺灣光復後，大地萬物也都回歸到原來的地方

師扛著擔架到鄉公所去提領薪水，小小身子的我還真的差點扛不動哪！

後來我才明白，時值臺幣改制，也就是「四萬換壹塊」的年代，四萬元舊臺幣兌換成壹元新臺幣，手握大把不值錢的鈔票時代結束了。

光復之始，美國援助臺灣從事戰後重建，除軍援與駐軍之外，也經常援助民生物品像麵粉、奶粉等。學生每到上午的課間活動時間，大約上午十點半，就可以喝美援的沖泡式牛奶，用以補充營養。美國也向臺灣聘用護士、看護、勞工，可謂早期的臺灣移工。他們雖然工作刻苦，但賺的是美鈔，在當時的臺灣人眼裡實在太值錢了。當時村子常流傳某某人到美國不久就有了自家轎車、買了房子，生活讓人羨慕極了。

經歷日據時期的殖民歲月，人民生活好比「籠中鳥」，臺灣光復之初，大家口口聲聲：「現在已改朝換代，民主自由時代來了。」那階段人民的素養還不普及，社會上也鬧了不少笑話。有位乘客乘坐火車時，一人佔據兩個座位，自己坐一個位子、行李放一個位子，有人請他讓座，他卻嚷著：「現在是自由時代，這位置是我先佔有，這是我的自由。」兩人爭執不下，待佔位子的乘客睡著了，另一名乘客將佔據位子的行李扔出窗外，睡著的乘客醒過來兩人爭吵得很厲害，扔行李的乘客回以：「這可不是民主自由時代嗎？扔袋子也是我的自由啊！可不是嗎？」

客廳即工廠，生活充滿希望

隨著經濟成為建設重點，客廳即工廠的時代來臨了，許多百姓在自家客廳做些外國貨品代工或加工：諸如改衣服規格、縫鈕扣、車縫布邊、織棉紗手套等等，活都接不完。進一步自己開發手工藝品外銷，像我家鄉附近的關廟竹編藝品就曾賺進可觀外匯。

漸漸地，番薯籤改為白米飯，一般人家也買得起新衣服，不再穿著破了又補，補了又破舊不堪的衣服；此外，人人買得起腳踏車，偶爾也聽到在村子裡有人騎日本進口的「本田牌」50c.c. 機車，讓人羨慕極了。

終於，人們的生活漸入佳境，許多人從一無所有轉變為三餐溫飽，進而成為小康家庭。新生活講究的「新速實簡」逐漸深植年輕人心中，大家都信心滿滿，有了「明天會更好」的希望。

2. 歷經戰爭磨難，不忘惜福感恩

我考上新豐初中（歸仁國中）之後，從一年級至三年級都擔任班長，可能是身為長子，也曾歷經戰火，過著貧困的日子，因此我非常珍惜有書讀的日子。平日我除了勤做功課，放學回家或是星期假日還要自動幫忙家務，比方我家有養豬，農村休耕或收穫季節我都必須去

新豐初中（歸仁國中）童子軍照　　　　　1950 年代的新豐初中

撿番薯或割野菜回家餵豬。

　　有時候，我跟弟弟林耀宗往返於歸仁崙頂村舍的馬路木麻黃樹下，用竹掃把將行道樹木麻黃落葉聚集成堆，帶回家倒進豬圈裡給豬隻當臥鋪、也可以做堆肥。那時還沒有瓦斯，煮食全要靠柴草、枯枝，我就取一根長棍子，上端利用粗鉛線綁個勾勾，方便勾取道邊枯枝回家當薪柴。

　　那是個物資匱乏的年代，文具購買更是不易。像是橡皮擦都是進口貨，奢侈品，班上就有人用日本進口的橡皮擦，很令人羨慕。而我只能用木屑纖維或是破輪胎皮充當橡皮擦；鉛筆短了就用竹子或火雞

毛做筆套，雖然克難，卻也養成愛物惜物的個性。

　　可能也因此特別珍惜文具，尤其是過年圍爐夜，長輩分給我的壓歲錢，我都捨不得花用，最樂的一件事是馬上衝去文具店，買些我最愛的學用品，像是筆記本、鉛筆、橡皮擦等等。這些得之不易的學用品，我常常愛不釋手，特別是簿本，初買回家時，就一直捧在手掌上，鼻子湊近，深深地聞一聞紙張的氣味，使勁地聞著，嗯……真香！新簿本的香氣也鼓舞著自己更加用功。

　　我從小就愛畫畫，但那時根本買不起進口顏料，一般人家買的水彩顏料。這樣的水彩顏料注入於木板盒上的一個一個凹槽裡，像彩色粉餅，不但質料較粗，沾水調色也不易，作畫後的畫面上常見顆粒雜質。而鉛管裝的水彩在那個時代，大都還是舶來品，儘管品質好，卻很昂貴，我實在買不起。

　　還記得，我有一次病倒，去歸仁涂醫院求診，涂醫師的女兒用的是進口水彩，讓人好羨慕。無意中，我發現她的書桌下方垃圾桶內，丟棄了一些擠不出的水彩鉛管，我覺得太可惜，只好厚著臉皮回家拿來一個盒子，難為情地拜託她，將要丟棄的水彩投入盒子裡，送給我再使用。隔了不久，她吩咐傭人要我去取回盒子裡的水彩，我興高采烈地捧著回家，用小刀小心翼翼地刮用鉛管殘留的水彩。我克難地利用殘餘的水彩作畫，確實揮灑出美麗繽紛的畫作，對於美術我更充滿熱情，也經常彩

繪取樂。除了把剩下的顏料都給了我，她也曾把用過的橡皮擦送給我，在我求學與藝術養成的路上提供了莫大的幫助與鼓舞。

也許是自幼養成惜物惜福，我也一向珍惜時間。猶記得年少時有一回與同伴從早玩到傍晚，玩過了頭，突然間自覺虛度光陰而伏案痛哭，哭了好久。而今，我年逾古稀，仍然十分珍惜時間，也改不了工作狂熱，往往一天當好幾天用。朋友常稱我是「拚命三郎」，我卻樂在其中。或許「勞碌命」是我的宿命；一生之中能打拚不止，也是人生最大的福分。

第四章

憂傷年少

1. 父親驟然病逝，難忘他寒夜裡的身影

　　十六歲，正值初中三年級，同學都忙著準備要更上一層樓去報考高中。那年，父親驟然病逝，身為長子的我必須開始學習承擔家計，年少時對於創作的浪漫想法是否就要化為雲煙？

　　我的父親在歸仁糖廠服務所當僱員，為人忠厚老實，待人接物誠懇，工作克盡職責，深受主管和同事的敬重。也因此，父親偶爾因病而請假時，同事們幾乎都願意代班相助，讓父親安心養病。父親在糖廠主要工作是檢驗即將採收的甘蔗糖分濃度，以安排合適的採收時間。此外，父親晚上還要趕去搬運甘蔗的蔗埕（堆放甘蔗的廣場）小火車站，查點記錄數量及火車裝運甘蔗的車廂節數是否相符，繁複的工作，每每讓他忙到三更半夜才能返家休息。一般而言，非採收期比較輕鬆，但遇到收成季節，蔗農搶著先收成，要求針測甘蔗糖分，往往半夜也得趕著到田間工作。兒時對父親最深刻的印象便是他披上厚夾克在寒夜裡離開家門的背影。

　　臺灣甘蔗收成季節集中在秋冬，有時寒流來襲，大地冷風颼颼，凍到讓人陣陣顫抖。但為了生活，父親抱病披上厚夾克照樣出勤，只能隨身攜帶民間流傳的預防氣喘偏方。那是以人稱「萬桃花」的植物種子烘焙研磨的粉末，與菸草混合捲成的形似菸捲的方子，放在身上

以備不時之需。父親每當氣喘發作，呼吸困難，就急吸這自製的菸草，用以止喘。

　　天有不測風雲，人有旦夕禍福，我十六歲那年的農曆正月十九日晚上，那晚正好有超強寒流來襲，抱病的父親依然前往蔗埕查點甘蔗裝運情形，全家人都憂心如焚。這樣冷的天氣肯定對父親身體造成極大威脅，隨著夜色愈來愈深，全家人都不放心而在大廳守候父親回來。等到了深夜十一點，父親拖著蹣跚的腳步，氣喘吁吁地回到家，大家都很不忍心，但見到父親安然歸來，懸在半空中的一顆心總算落了地。大夥兒高興地剝橘子，邊吃邊聊，閒話家常一直到深夜十二點左右才回房睡覺。

　　哪裡料得到，就在我們回房不久，大約翌日凌晨一點十五分左右，父親氣若游絲地呼喚著母親和子女們。我們聽到母親求救聲也即刻衝到父親身旁，只見父親已呈現昏迷狀態。眼看事態緊急，我急奔村裡的診所找來醫生急救，當醫生很快趕到我家時，掀開父親的眼簾，低聲地告訴全家人，父親的瞳孔已放大散開，回天乏術了，要我們節哀順變……

　　這一年，我的父親三十九歲，正值青壯，留下一家老小相依為命。當時，我的母親才三十七歲，還身懷幺妹待產，卻頓失丈夫做依靠，從此獨力帶著一群子女踏上崎嶇坎坷的人生路。而我當時才十六歲，

初中即將畢業。

父親過世，對全家人如晴天霹靂，我們陷入極度的哀痛悲傷；過去一家和樂融融的景象成了過往雲煙。失去父親，我們家的生活也更艱困了。我日日看到母親愁容滿面，暗自悲傷，腦海中不斷浮現父親生前抱病為一家生計煎熬打拚的點點滴滴，每每抑鬱而熱淚盈眶。即使已經過了這麼多年，每當午夜夢迴，回想起父親抱病操勞直到油盡燈枯的身影，和離開我們的那一幕，我仍禁不住泫然淚下。

2. 與手足同甘苦，伴著母親撐起家計

父親過世後，身懷遺腹女的母親獨力扛起家計，大腹便便，日夜奔波。為了讓子女可以受教育，她除了家裡的一點田間工作，必須兼打零工、養牲畜。依稀記得每天總是在萬家燈火通明時，才得見一身疲憊的母親身影回抵家門。

家母是一位典型農婦，上有翁婆，還有七個年幼子女，人口眾多，生活很快陷入困境。於是母親強忍悲傷，四處張羅借貸，買回幾十頭小豬勤加飼養，待豬仔長大了變賣，供我們吃穿還有繳納學費。

母親已經這麼辛苦了，但我們家人口眾多，僅靠著父親留下來的七分薄田和打零工的微薄收入，經常是寅吃卯糧。我們兄弟姊妹不忍

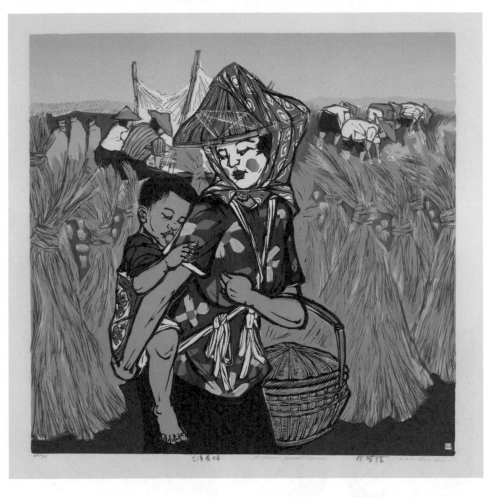

1977 年，〈臺灣農婦〉油印版畫，尺寸：65×66cm
1978 年中美版畫交流展（美國墨西哥聖塔菲美術館）
1978 年第 14 屆亞細亞現代美術展（日本東京都美術館）

母親過勞，齊心協力利用課餘到郊外採野菜，撿拾柴草或食料餵豬，
或是到田裡撿番薯貼補食糧，就希望能幫上一些忙，讓我們家能早日
脫離貧困，重新過上溫飽的生活。

　　由於經濟拮据，姊弟妹們皆自初中畢業之後，紛紛謀事安家。我

的大姊林秀蘭初中成績優異，畢業後任職於歸仁民眾服務站，二妹林靜花、三妹林秀美先後進仁德紡織廠工作，么妹林秀雲在臺南客運公司服務，弟弟林耀宗在家中幫助母親種田、養牲畜。我和姊弟妹共七人，自父親逝世後在貧困淒苦的環境中成長，卻能奮勉自勵。

　　父親過世那年七月，我幸而以最績優成績自新豐初中畢業，但身

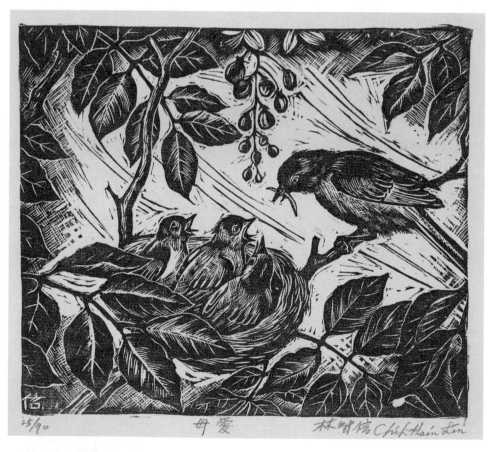

1995 年，〈母愛〉木刻版畫，尺寸：14×16.5cm
為了讓孩子溫飽，母親盡力撫養年幼的孩子

為長子的我無可迴避的面臨現實生活難題。幾經考慮，報考臺南師範學校藝師科公費生是當時最理想的選擇，尤其是每月可領取公費，還能配給三斗米，對家庭不無幫助；同時也能投入我所喜愛的藝術領域。很幸運的，我如願錄取了，心裡既高興又安慰。

畢業後，我在學校教書善盡職責，課餘也克盡家中長子責任，持續分擔母親勞碌的工作和家中經濟。於是，為了餬口，我在家人通力協助下，陸續兼做很多項副業，那段時間我把個人藝術創作暫擱一邊，實在是情非得已。直到三十八歲那年，家庭經濟漸趨穩定，我赴日參觀美術館，親睹了世界名畫真跡，心情激動又興奮，當下毅然決定結束副業，回歸藝術本職，專心創作。

這一路走來，我自覺，在艱困掙扎的環境中生長，才得以在苦難中淬鍊心智，養成不屈不撓的個性，讓我此生遇到任何困難與挫折，都不再懼怕，並且擁有接受挑戰的毅力與決心。

2010 年，兄弟姊妹大合照，後排為太太與姊弟妹

第五章

南師扎根，
開啟兒童美育之窗

1. 塞翁失馬，我考進了南師藝師科

1952 年（民國四十一年），我十六歲那年，初中以全校第一名成績畢業，依照往例我是唯一保送師範學校普通科的學生。當時教務處找我和第二名的同學到辦公室詢問：「你們兩人只有一個可以保送，誰願意放棄？」當時，我感到自尊心受到傷害，同時又想：「反正我喜歡畫畫，我寧可接受美術方面的教育！」於是我當場表示：「我放棄保送，自願轉考藝師科好了！」

那時，我的父親剛過世，家計陷入困境，而畢業與升學是件大事，我放棄保送一事，驚動了左鄰右舍和村長到家裡來關心，並且責問我：「你為什麼放棄保送師範？」當時，報考師範學校藝師科公費生，五十名才錄取一名，相當不容易，他們正為我的前途感到憂慮。我跟村長說：「我拚拚看就是！」其實我也喜歡美術這方面，大概有把握能考得上。他們聽了我的想法與決心，也就放心離去。

話都說出口了，但我打聽到了藝師科考試要加考水彩、木炭素描等專長，這可怎麼辦？我並沒有學過木炭素描啊！幸虧村子裡的陳寶興老師，他正是就讀臺南師範學校藝師科。他是我的鄰居，為人熱心，我硬著頭皮到他家，請他指導。他在考前一兩天給我惡補，教我木炭素描畫法，還教我怎麼用饅頭當擦子。就這樣臨時抱佛腳，我幸運通

過術科考試，錄取臺南師範學校藝師科。

師範學校公費生

當時臺南師範學校公費生，一年配給一套新衣服、兩斗米、生活零用錢四十塊錢，而且畢業立即就業，從此生活就有了保障，也可以減輕家裡的負擔。本來，家裡一年到頭大多只能吃番薯籤裏腹，現在終於可以加點米煮飯了！

那個時候，學校因為學生宿舍不夠用，部分居住就近的學生需要通學，而我雖住得遠，但為了分擔家務，選擇每天通車回家。我家左鄰二十公尺處就是臺南客運招呼站，在此搭車很方便，但我為了節省開銷，只好走到離我家一公里遠的臺糖小火車站搭乘免費的「五分仔小火車」通學。因為父親曾是臺糖雇員，遺眷仍可以申請免費火車票。

每天為了趕乘早班火車，我清晨五點鐘就出發，偶爾耽擱了，必須連走帶跑，氣喘吁吁地追趕火車。下雨刮風的日子，同樣冒著風雨趕路，年少心裡也曾感到無奈。

2. 我在南師求學的日子

我在南師求學的日子裡，有一事，直到今天回憶起來，仍是滿心歡喜。

就在入學當天，學校分發制服、書包、課本等用品，最讓我興奮的是，每個學生都分配了一雙棗紅色的皮鞋。那是我一生中第一雙皮鞋，我喜出望外，高興得抱著鞋子，湊近鼻子深深嗅聞新皮鞋的香味，雀躍之情久久無法自已。當下我勵志要好好的接受師範教育，將來當一位良師。

另外，師範學校入學時，每個人要繳一把鋤頭，我覺得有點訝異，疑問了半天，才知道是要在實習農場耕種之用。過去南師在上課之外，還要去農場實習農耕，場地就在南師學校後方的一大片空地。農場分配出幾個區域，給各班級試驗種植蔬菜，體會耕植的辛苦，也可分享收成的喜悅。

當時很少有化學肥料，學校的廁所還是老式茅坑，學生就清理糞便作為施肥之用。那時的師範教育要求能文能武，尤其是在農業社會習得農耕知識，日後必有實用。

農場實習種植什麼蔬菜，由學生自訂，大部分學生選種短期作物，例如：白菜、茄子、空心菜、韭菜等等，由於各班的蔬菜收成時

臺南師專學生照　2018 年 12 月南大 119 年校慶，藝苑本班同學由左而右：林智信、李登木、黃宗顯校長、林福地、潘元石

間不同，有的還忙耕作，有的已樂在收成，於是課餘多了田園樂趣。

　　我的藝師科這一班是男女合班，班上有八位女同學，我們暱稱為「八仙」。體育課有時男女分開上課；工藝課老師偶爾安排她們去學家政烹飪或做點心，她們最樂的是可以和老師共享美食，傳到男同學耳裡，真是羨慕極了！

　　南師求學歲月豐富了我的人生。成績還算不差的我，唯一遺憾的是，因為通車，無法抽出時間學鋼琴。學校鋼琴有限，下課時間大家總是爭相使用，我並沒有機會練習。畢業考時，老師宣布音樂課要考彈奏鋼琴，我真的一竅不通，老師給我打了五十九分不及格。後來音樂老師蔡舉旺給我通融了一下，讓我罰唱國歌，勉強給了我六十分及格，我才得以順利畢業。

餐餐醬菜、鹹魚，天天躲著吃便當

另有一事，如今回想起來，仍感到一陣心酸。

我既然是通學生，就要自己帶便當。但我的家境不好，飯盒只有番薯飯配鹹魚、蘿蔔乾，或半顆蛋以及蔬菜，我有點自卑，不好意思被同學看到我的中餐這樣寒酸，所以在校三年之中，班上就我一個人不曾蒸過飯。當其他人蒸熱的便當送到教室之前，我已搶先躲在教室後方角落，狼吞虎嚥地吃完了我的便當。

還有一件尷尬往事。就讀藝師科初期，素描老師規定每天要交十張四開大的鉛筆速寫作業，用意是要鍛鍊我們人物線條的基本功。可是我家裡窮，實在無法負擔每天買畫紙的費用，於是就拿家裡或朋友家裡撕下來的日曆紙，利用紙張背面當畫紙。初次交作業時，其實還滿難為情的，不知道會不會遭到老師責備，結果，老師非但沒有為難我，反而還稱許我節儉而且能廢紙再利用。

我事後想想，應是老師經歷過戰火與貧困的歲月，更能體諒學生的家境與克難吧！

學校生活也有不少樂趣。那時，全校每週都有清潔比賽，我們這班和體師科班每次幾乎都包辦最後一、二名，被學校頒發「迎頭趕上」的旗子勉勵。猶記得當時的朱匯森校長在朝會上曾說：「體師科和藝師科是難兄難弟」，期許我們兩班不要再拿「迎頭趕上」，而要努力

1955 年臺南藝術科同學，由左起：張柏翔、張育華、董書堂、林智信、陳瑞堯、林榮貴、潘元石

爭取「榮譽第一」錦旗。

話雖如此，當時我的班級自己取班名為「藝苑」，班上同學情感融洽熱絡，畢業後在社會上先後闖出自己的天地，在各領域成就者不少。像是曾任高雄市副市長的李登木同學擁有數家知名大飯店，可謂事業有成；曾任奇美博物館館長的潘元石成為推動臺南藝術發展的靈魂人物；還有名導演林福地等人，都讓我與有榮焉。

3. 美術訓練成為我日後的創作養分

我是臺南師範學校藝術科第三屆學生，藝術科的一般課程和普通科差不多，不同的是專業課程要上美術訓練課程，包括素描、水彩、國畫、圖案、工藝等，奠下重要基礎，其中不乏名師，對我日後創作都產生了深遠的影響。

第一、二年，我的級任導師張麟書老師除了教圖案課，還指導鉛筆素描。素描教室位在南師紅樓二樓，隔鄰是生物博物室，常常可以就近取材，借來啼雉、鴨子、山羌、雞蛋等標本練習素描。我們也畫一些簡易的石膏物體，如人體的耳朵、鼻子、腳足和幾何模型等，一點一滴奠定素描基礎。

張老師的鉛筆素描筆觸細膩有致，功力相當深厚並且講求寫實，我上第一節素描課時，由於好勝心強，三個小時的上課時間，我在第二節便趕快畫好要交件，結果老師叮嚀，要拿回去再用心仔細觀察作畫。從此我作畫不敢大意，更用耐心作畫，素描功力也大有長進。

三年級時，素描課由師大畢業的黃惠冠老師教導石膏像木炭素描，我們開始自由運筆作畫，再用手或筆擦拭，呈現石膏像的明暗、肌理線條。畫起來看似輕鬆，但要表現得好卻不容易。林老師給了我們自由發揮的空間，相互切磋觀摩作品，激勵我們各自領悟與表現。當時，

班上最受矚目的同學是潘元石，因他早先已在張常華先生開辦的免費素描教室學習，素描功力快而紮實，很快成為全班仰慕的對象。

我為了求素描進步，也經常去安平路府城名人張常華先生畫室參觀。張先生是音樂家，夫人康碧珠女士喜愛繪畫，所以特別設置畫室，還免費提供愛好素描的年輕人使用。我的小學同學陳錦芳和師範同學潘元石都在此練習素描。當時我說實在話，因為是窮人家子弟，有自卑感，不敢與他們一起進畫室，所以都只是站在窗口外羨慕地看他們作畫罷了。

後來為了要加強素描的紮實根基，我在郭柏川教授那裡學習木炭素描。用直觀印象，一氣呵成的作畫，感覺是先快速抓緊動線，然後再就重要佈局進行架構，這樣直覺的畫法與我後來的油畫頗有異曲同工之妙。然而，林惠冠老師屬於學院派，所以讓我們從基礎畫法學起，對於我們又是另一番新的體驗。

木炭素描課有一樂事。上課時要先買一個大饅頭，饅頭一半去皮揉成團狀，作為木炭畫的擦子，用來擦拭出光線的明暗色調與表現肌理線條；另一半的饅頭嘛……，趁老師不在身旁時就當點心吃，真的好開心哦！

另外，一、二年級的國畫課由汪文仲老師指導，汪老師師承香港名畫家張書旂，也擅長江南「沒骨」畫法（沒有勾勒輪廓）。為了教

學方便，汪老師特別畫了一些花鳥像紫藤花、玫瑰花及公雞供學生臨摹，他指導我們國畫要氣韻生動、墨彩自然流暢、骨法用筆蒼勁有氣，並要注重拙、禪、美學之奧妙。

我曾多次借老師的花、鳥、蟲、獸畫稿回家臨摹，老師的指導至今我仍覺得受用，我更將水墨畫的精神和畫法運用於水印版畫創作而獲得一些成就。

三年級國畫課劉慎老師教導山水畫，他在觀念上強調：畫要雅而不俗，「聚、散」要有條有理，「虛、實」有別。他著重的傳統繪畫技法強調先用濃、淡黑墨畫完物像，再著上彩色。對於筆韻、筆觸襯法、墨色拿捏、遠近的表現都讓我的國畫表現更加精進，同時也學到留白之處要能表現空靈意境。

工藝課程方面，黏土課是我最感興趣。指導老師是藝術科教授之中最嚴厲的胡一瑜老師。只要他認為某位學生課堂遲到或上課不專心，他便記曠課。我的一位同學後來是影視圈名人，即為此超過曠課時數而被退學，因此工藝上課中，大家都戒慎恐懼，私下給老師取的綽號，讓人聞之喪膽。

工藝課第一節課是「泥工」，這是我相當喜歡，而且可以駕輕就熟的，因為我可以說是玩泥巴長大的，我塑造泥工作品也愛挑戰高難度素材。我曾經特別花了半個月晚上的時間，仿照家中祖先留

下來的精緻香爐捏塑，最花時間的在於捏製香爐頂蓋。頂蓋上端四周雕刻鏤空八卦圖騰，裝飾兼做淨香爐繚繞煙霧透氣口，蓋面中心點還捏上一座祥獅。我為了要鏤空八卦圖騰，特別用小支鐵鋸片，請鐵工廠幫我磨成細長又銳利的尖刀工具，小心翼翼地雕孔，製作過程費時又費力。

　　淨香爐作品完成時，我交件給胡老師之後，如釋重擔。在上課時，老師把我泥塑作品展示給同學觀賞，並且大大的讚美一番。惟因作品尚未素燒，質地脆弱，老師在掀上蓋時，不小心弄破了，老師卻說：「毀壞此件作品，是要讓林同學精益求精，相信會做出更頂佳的靜香爐讓大家再次觀賞。」天呀！我難道必須再花上半個月晚上的時間來捏製啊！

　　我在各科功課的壓力下，真是忙得分身乏術，當下如啞吧吃黃連，有苦說不出！但我也只能硬著頭皮，在家挑燈夜戰，又花了一星期方才完成。但事後想想，這豈不是老師給我考驗與磨練的機會嗎？

4. 導師張麟書不藏私，我的木刻版畫更精進

　　師範藝術科的圖案課好比當今的設計課程，這門課也由級任導師張麟書老師授課，那時他兼任中華日報社副刊編輯，報刊上耀眼的美術字、標題字及插圖主要出自他手繪，我仰慕已久，所以上圖案課時特別歡喜與認真。

　　有一回，我從學長那兒得知張老師擅長寫實細膩的木刻版畫，作品精湛，在大陸曾從事木刻版畫創作，與當時大陸新興版畫家牛鳴崗先生亦師亦友。此外，張老師長於謳歌民間鄉土或抗戰題材，在大陸蔚為風潮。抗戰時期，多數印刷品採用揀字活版印刷，木刻則用於插畫；張老師是箇中翹楚，卻深藏不露。

　　猶記得，張老師身材魁梧，說話誠懇而慢條斯理，輕聲細語而令人倍感親切。我鼓起勇氣請求張老師在圖案課上也能指導我木刻創作，老師竟然馬上答應了！

　　有一天，張麟書老師帶我到他的宿舍觀賞他的木刻版畫大作，我被其功力非凡的刀法以及素描功力給深深的感動了。張老師擅長小品黑白木刻，木刻線條異常細膩，紋理講究有序，一派文人畫風。他的作品除了表現黑白陰影、對照明晰之外，特別構圖強化而使得主體畫面更顯得強而有力，其寫實功力精湛，也讓我感動又讚嘆。那天，張

我的啟蒙恩師張麟書老師的作品〈搬〉　　我的啟蒙恩師張麟書老師的作品
〈修皮鞋〉

我學生時期作品，1953 年〈晨牧〉，尺寸：18.5×22.5cm

老師贈我四件原創木刻作品，還送我一套他從大陸帶來的專家用木刻刀，當時在臺灣根本買不到這麼好的雕刀，我興奮莫名，有此機緣，更覺彌足珍貴。

從此，我更抓緊機會，賣力學習。我第一次將木刻作品投稿於南市青年，幸運被刊載於封底，我格外振奮，作品又陸續投稿刊載於《自由青年》、《豐年雜誌》、《中央日報》、《新生報》等報刊。

回顧當時的心情，我感到相當有成就感，更重要的是那時候作品獲刊登，每一幅的稿費是三十元，我就能添購心愛的創作材料了。那時候臺南有一家金山印材店，專做木質印章用的材料，也就是俗稱狗骨仔柴的七里香，大約只有二、三尺那麼粗的，我特地買來當作小品版畫刻板，其質地細緻堅硬，刻板時，刻痕不易崩裂，很適合作為精緻小品的木刻材料。

就這樣，在圖案課，我兼著學習木刻版畫，沒想到無心插柳，木刻版畫竟成為我一生中最重要的藝術創作。我永遠感念南師給我的沃土，更感謝我的啟蒙老師張麟書的鼓勵與啟發。

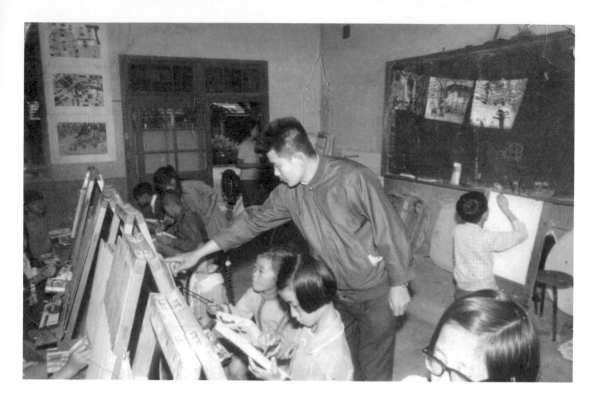

5. 畢業後，全力推展兒童美術教育

　　我於 1955 年（民國四十四年）自南師藝師科畢業，當兵四個月後，從臺南縣新化鎮那拔國民學校轉任關廟國小，很幸運地一直到教職退休都擔任美術教師。

　　那個年代，由小學要升學初中，考試競爭劇烈，多數學校偏重國語、算術教學，有些學校甚至把技藝科挪用補習主科。關廟國小時任校長的吳晚得先生，見學生承受補習壓力，臉上看不到笑容，希望藉

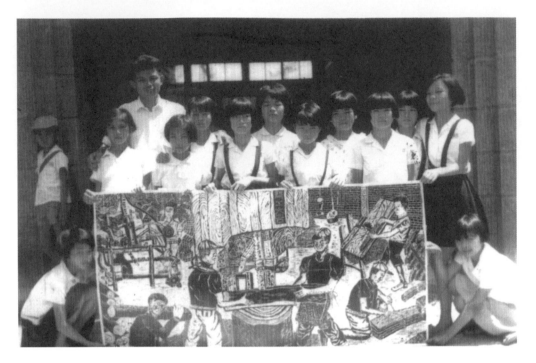

1961 年，在關廟國小指導學生共同創作一幅木刻版畫（製木材的工廠）

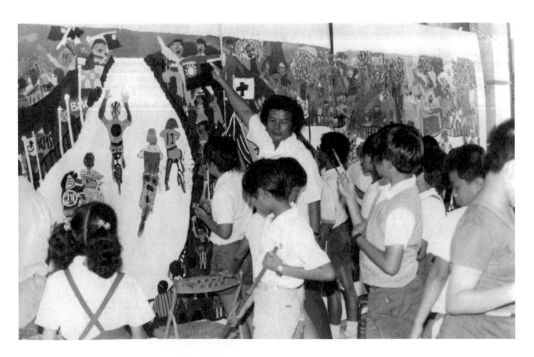

在關廟國小執教時指導學生共同創作

美術陶冶身心並且培養審美觀念，進一步期盼能提升學生思考力、想像力與創作力，於是首推創新美術教育。

面臨家長反對與各方壓力，吳校長毅然獨排眾議，積極推動美術教育，規定老師必須如實上技藝課程。那時候一般的美術教學多讓學生抄襲範本，或是照著圖稿上色彩繪，無法激發思考力及想像力，但教學觀念變革並非一朝一夕。

所幸，當時學校透過駐區督學林清水先生引介，邀請高雄市立女子中學校長劉清榮先生到本校舉辦美術教學講習會擔任講師，傳授兒童美術教育新觀念與教學方法。關廟國小掌握先機，在臺灣首倡啟發式兒童美術教育，推行成績顯著而受到我的母校臺南師範學校輔導主任黃費光教授賞識，指定關廟國小為美術教育推行示範學校，經常主辦南部七縣市美術教學觀摩會。臺灣省教育輔導團團長陳漢強先生蒞校評鑑時，臨時讓全校教師抽籤上臺教美術課，未料這所只有三十班的山區小學校裡所有老師都能上好美術課！此外，學生參加美術比賽獎項之多讓他驚訝而於全省教育巡迴輔導時，特別讚揚與推介，消息傳開來，全省各縣、市學校紛紛組團來關廟國小參觀美術教學，學校一時名聞教育界。

1963 年（民國五十二年）12 月，關廟國小在南部七縣市美術教學研究會上還出版了《美術科教學研究》，書本內容著重美術教育推

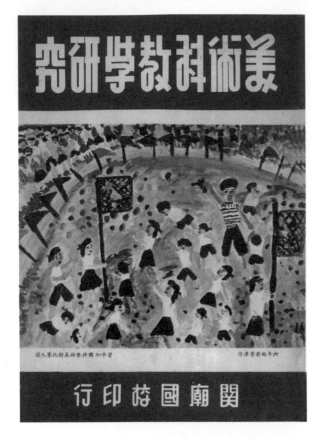

美術科教學研究

六年級黃秀津作

曾加學校美術比賽入選

關廟國小印行

舉辦臺灣南部七縣市兒童新
美育研究發表會專刊
1963 年關廟國小出版

行歷程，同時漫談兒童繪畫、兒童繪畫心理發展過程及兒童繪畫指導
要領。我也因為參與其中而於 1965 年（民國五十四年）獲臺灣省教
育廳推薦當選為臺灣省第一屆美術教育特殊貢獻優良教師，並在教師
節接受省政府表揚。任職小學校能得此殊榮，我除了感謝吳校長的遠
見與知遇之恩，也對一路給我引導的所有朋友們及同仁協助才有今天
這項榮耀，至今銘感五內。

在 1960 年間，日本新造型株式會社櫻花牌美術用品在臺灣的推
廣負責人池田正雄先生，在臺南啟聰學校舉辦兒童版畫研習會，我和

任教臺南啟聰學校的南師同窗潘元石都參加了研習。我們兩人因而成為臺灣推展兒童版畫教育先行者，從此兒童版畫在臺灣生根發芽，並蔚為一股風潮。

那時期我任教於關廟國小，先後向日本訂閱《美術文化》（日本「百點牌」美術用品社出版）、《美術教育》（日本「櫻花牌」美術用品社出版）以及《版畫教育》（日本版畫教育學會出版）月刊，希望打破傳統的臨摹教學，而推動啟發性、自由創作為主軸的教學方式，新觀念的美術教學得以與國際接軌，為臺灣兒童美術教育開創新頁。

我在關廟国小任教到 1970 年（民國五十九年）轉調臺南市勝利國小；1973 年（民國六十二年）調協進國小；1980 年（民國六十九年）再調派到成功國小服務直到 1993 年（民國八十二年）6 月退休都是擔任美術教師，也經常被指派擔任縣、市美術教育輔導員，示範教學並常和與會老師研討美術教學。省教育輔導團曾兩度要調任我到教育廳擔任省美術輔導員，但因為要幫母親照顧弟弟妹妹，身為長子必須要負起照料全家庭的責任而不便遠行，只好婉拒美意。

教學生涯除了指導兒童繪畫，也加強兒童版畫教育，連續十多年寄學生作品參加日本全國兒童版畫展獲獎無數並屢刊在日本《版畫教育》雜誌；學童受到鼓舞，更積極學習和創作，作品陸續在中華民國

及世界兒童畫展受肯定，指導學生曾獲得印度尼赫魯總統獎、德國之聲全球兒童畫賽第二名；在我國及韓國、日本及其他地區舉辦的世界兒童畫展也屢獲金牌、特選等大獎。

今天，我看到過去的學生，無論在學術上或是版畫藝術領域都有相當的成就，在藝壇也舉足輕重，我感到與有榮焉。例如高雄師大藝術系黃郁生教授、臺南大學藝術系高實珩教授、版畫家蔡宏霖等，都有出色的表現與藝術成就。

民國五十年間的關廟國小成為臺灣省現代創新兒童美術教育先河，並且影響日後國內美術教育蓬勃發展，南師就是重要推手。而我在南師畢業後能擔任專任美術老師，蒙上天厚愛，我方得以教學相

1984 年暑期，兒童陶藝版畫班第一期

長，並能不斷開拓視野，開拓藝術創作領域，我畢生都感到慶幸，也以身為南師人為榮。

6. 短暫軍旅生活，人生插曲

師範學校畢業之後，我獲派新化鎮那拔國民學校任教，1956 年（民國四十五年）1 月，我到臺中縣竹仔坑服兵役。正值兩岸情勢緊張，役男隨時可能被政府徵派到前線，百姓均戒慎恐懼；家中有男丁當兵時，鄰里都前來關切並贈紅包祝賀平安。役男入伍當天，肩披紅彩，上書「慶賀某某君光榮當兵入伍」並在鄉公所大廳飲酒餞別，親友們在鞭炮聲中送行，既光榮又擔憂。

軍中生活，唯命是從。除了出操耗體力，飯量大增，唯恐大鍋飯不夠吃，多數人機警地總是先盛半碗飯趕緊吃完，馬上再衝去搶著盛上第二碗飯吃。當時軍中每人每個月免費分發兩包「77」牌香菸，供阿兵哥休閒紓壓，我也不例外地在無聊時抽了抽而中了菸癮，二十四歲時結婚，妻子聞到菸味就咳嗽不止，我這才決心戒掉菸癮。

軍中最樂的是週末，廚房經常會宰殺軍中圈養的豬隻給大家加菜。晚會大家輕鬆地手牽著手，圍繞著學跳阿美族舞蹈，不然就是看電影、康樂會，調劑軍中枯燥無味的生活。軍中最緊張的莫過於有一

天凌晨三點時刻,突然燈火全熄,黑暗中緊急集合號令一響,三分鐘之內要摸黑整裝,荷槍背包,集合於大操場。瞬間雞飛狗跳一般,有的人穿錯別人的鞋子,有的人左右腳的鞋子不同雙,甚至找不到鞋子只好赤腳趕集合。還有人睡意未醒,竟然跑錯方向而找不到集合處,弄得大家啼笑皆非。那次夜間演習只是要考驗並提醒大家要有警覺戰備心,所幸沒有追究過失,迄今想起仍不覺莞爾!

當然,操兵之苦,不消多說,我在軍中經常胸悶不舒服,還好我入伍填寫報到單上註明專長「美術」,經連上輔導人員徵詢,我就常被派公差做壁報、掛圖或佈置晚會會場。這些工作我都全力以赴,總是要繪製得盡善盡美。輔導員或許因此對我特別禮遇,凡是行軍或有危險的實彈演習時,他都留我在輔導處幫忙文藝工作或派其他公差,免去我不少軍中訓練之苦。退伍時,上級還特別頒給我返鄉榮譽戰士獎狀。

那個年代,師範生差不多是最後一批軍訓四個月即告退伍,就是為了補足教師嚴重缺額。短暫的軍旅生活,有苦有樂,至今仍歷歷在目,回味無窮。

第六章 木刻版畫彩繪人生

1. 木棉樹刺瘤刻出我的第一幅印刻作品

孩提時候，我就喜歡在廟會裡仔細觀察道士在木刻板上拓印符令，或是執事人員製作告示之類的印刷品。有時我也到漢餅店欣賞師傅在紅龜粿上蓋紅印，也就是利用吉祥喜慶字樣或圖騰鏤刻的印章，蘸著紅、綠色染料熟練地在各種祭祀食品蓋上鮮明的印記。

農業社會，人們十分重視民俗節慶，每逢過年或傳統節日，家家戶戶都忙製「紅龜粿」祭拜祖先。「紅龜粿」最有趣的就是以木板雕刻的印粿模具在剛做好的粿上壓印壽龜圖形代表甜餡的；印上壽桃圖形就代表鹹餡的。我年紀雖小，家人常教我幫忙於木刻印膜上印紅龜粿，也許內心深處早已烙下了對複製圖像的深刻印象，也產生了濃烈的興趣。

小學二年級時，有一天放學返家之後，到野外牧羊，不經意看見田園籬笆柱旁的木棉樹盛開著豔麗的花朵。我想撿拾落花把玩，就將繫羊繩索拴綁在木棉樹幹上，忽然天空黑壓壓一片，烏雲密佈，春雷隆隆，霎時大雨沙沙落下。我的羊驚慌中不停地咩咩大叫，極力想掙脫繩索而左右往返轉繩繞圈，拴綁在木棉樹的繩索順勢把樹幹上的刺瘤剝落下來，我的小腦袋靈思閃現，隨手撿回幾個刺瘤，開始研究創作。

回家後，我用小刀，仔細地將一個個刺瘤繪刻成圖形印章，也學

起道士印符令的方式，蘸上印泥，在紙上蓋起圖像來。這就是我為了好玩，無心插柳而第一次製作的「木刻板印」。那時候，我為自己的小發明而雀躍不已，隔日馬上拿到學校炫耀，沒想到深受班上同學喜愛，大夥兒紛紛翻開簿本，爭先恐後地蓋印上印記，大為歡樂呢！也可能因為這個小小成就感，我無形中愛上了木刻。

我小學畢業後，我考上新豐初中（即今日歸仁國中），初一到初三我都擔任班長，課餘除了分擔家務，有時也到田裡幫忙，但為了競爭升學，我不忘藉機用功，常常在左手腕上紮上婦女用的襪束，把自製英文字句小抄塞在襪束裡，藉此溫習功課。就像現代學生的單字卡那樣，一整疊，讀完一張就抽掉放在口袋裡，就這樣工作讀書兩不耽誤。所以，我經常考班上第一名，現在回想起來都還是有些得意。

2. 亦師亦友楊英風先生，我的版畫生涯啟蒙

1950 年代早期，報章雜誌上登載的木刻版畫引起我的注意，我自己就嘗試刻一些木刻作品來取樂，後來也投稿報章雜誌。幸運的是，我的作品幾度獲豐年雜誌登載而受到主編楊英風先生肯定，從此與先生亦師亦友，在我創作上給了我引導與開展眼界。

豐年雜誌當時是政府農復會全力扶持的雜誌，在政府推展農改制

度時期，帶領臺灣農業飛快進步，也走上精緻農業並名聞國際。所以臺灣農耕隊常獲邀協助落後國家提升農耕技法、改善生活。豐年雜誌由鄉鎮農會分贈給農民閱讀，可以說深入各階層。尤其是臺灣光復之初，百廢待舉，農業起步對社會貢獻卓著。

楊英風先生的速寫作品木刻版畫，經常出現在豐年雜誌。他是主編又負責設計插圖，我常可以在封面或封底欣賞到他的畫作，特別是以臺灣鄉土為題，例如臺南的度小月擔仔麵、鋤邊趖小吃、關廟鄉風情，舉凡大街小巷的速寫、農忙景象、農家生活、社會即景，每一件都寫實生動，令人產生共鳴。也由於我投稿的鄉情木刻很適合豐年雜誌的屬性與風格，多次被刊載之後，我倆從此經常書信往來而逐漸成為知音。

幾次楊英風先生為要描繪關廟風情以及府城小吃如鋤邊趖、度小月擔仔麵等等，而到我位在紅瓦厝的家作客。一天晚上，他看到我母親在一大竹編篅子上架放剪草刀，忙著裁切餵豬的番薯葉，他當場速寫完成了一幅木刻版畫，題目為〈嬉〉，此作品成為我的珍藏。

藝術前輩領我一窺藝術堂奧

有一次楊主編要我到他臺北的畫室參觀，我又喜又憂，因為要掏腰包花錢，對我來說確實有點困境。於是我乘坐晚上十一點普通列車北上，在火車上過夜，大約上午七點到達臺北火車站，為免太早打擾，

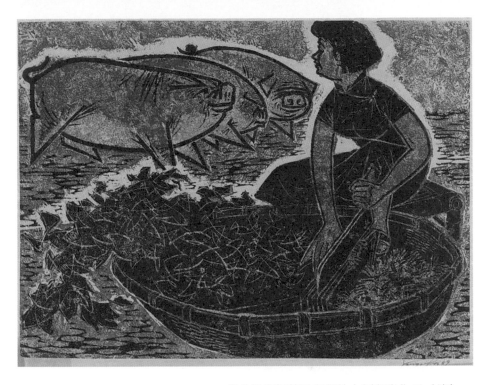

我的恩師楊英風老師的木刻版畫作品〈嬉〉，
以林智信的母親（當時 37 歲）在家切番薯葉飼豬為主題

我在車站小憩直到九點才敢去拜訪楊府。

　　楊主編住在日式房舍，楊太太讓我進門之後，楊主編立即引我
進入設有窗簾遮蔽的空間，參觀他正在做模特兒坐姿雕塑。這是我
頭一遭見到身體非常優美的裸體女性，我臉都漲紅了，有點不好意
思，就背對著模特兒，專注欣賞楊主編雕塑並聆聽他一番教導，讓
我受益匪淺。

　　楊先生對我的提攜與影響不止於此。有一天晚上，我與楊先生閒
聊之際，他向我介紹日本版畫大師棟方志功，其木刻版畫享譽國際，

曾以巨幅的十大弟子黑白木刻版畫獲巴西聖保羅國際藝術大展，也在法國榮獲大獎。棟方志功的木刻作品展現了強而有力的黑線條，並且透露著樸拙與禪味十足的力道生命力，值得揣摩參考。

後來我託在臺灣經銷櫻花牌美術用品的日本新造型株式會社外務員池田正雄先生，幫我購買一冊棟方志功的版畫集。畫冊寄到手，我卻喜憂參半，一方面如獲至寶，一方面卻因為價格新臺幣一千六百元，以我三百七十元的月薪，必須要四個月的薪水才足夠付款。不過，這本畫冊之所以價格高昂，是因為有棟方志功先生簽名、又是限定版，更顯得價值不菲，我也就捨得了。

此後不時翻閱，如親睹大師作品，其刀路強勁明快，禪韻十足，設色豪邁的高超意境，作畫揮灑自如像無人之境，著實令人敬佩。

多年前日本富士電視臺紀念開播二十五週年，特別企劃棟方志功專輯，影片中介紹他捨棄繼承父親打鐵衣缽，立志到東京為藝術闖天下，參加日展卻多次落選，後來日展入選了，但只靠著創作賣畫仍陷困境。直到有一天畫商到他家拜訪，喝茶聊天之際借用洗手間，赫然發現他在洗手間隔間板上的創作，豪邁又童趣，樸拙中見禪味，簡直出神入化，畫商感動不已，迫不及待地跑回屋內，擁抱著志功先生，情緒激昂地說：「洗手間上的畫作風格才是你夢寐以求的傑作，你要如此創作下去，必定有非凡的成就！」一語驚醒夢中人，才有了今日

蜚聲國際的一代木刻大師！這段故事讓我深受震撼，也是啟示，我悄悄告訴自己：「生活中一切磨難都該以感恩的心看待」，我也感覺到，冥冥之中似有特別的功課在我身上，此後，我更不敢稍有懈怠，或許，在困境之中會有貴人相助呢！

　　自從師範畢業後，我擔任美術老師，一方面教學，一方面繼續創作投稿。最初的木刻作品幾乎都是反映時代與生活樣貌的圖像，在報刊上主要做為插圖，從未想過木刻版畫將會成為一門藝術。

早期木刻畫

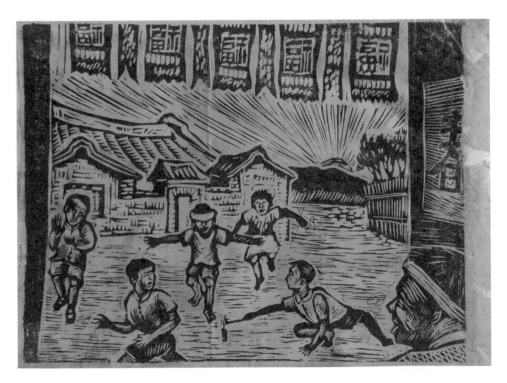

1952 年，初中三年級第一張木刻作品〈過年〉，尺寸：12×16cm

早期投稿的木刻
版畫，1953 年
〈灌溉〉，尺寸：
22×14cm

早期投稿的木刻
版畫，1953 年
〈秋割〉，尺寸：
53.5×36cm

早期投稿的木刻
版畫，1955 年
〈暮歸〉，尺寸：
18×22cm

早期投稿的木刻版畫，
1953 年〈兩小無猜〉，
尺寸：30×25cm

3. 木刻版畫，藝術人生起點

我開始跨進藝術領域時，版畫就是我創作的最愛，而且創作之初都是以小木刻版畫及描繪鄉情為素材。

那時本土意識還未普及，有人評論我的版畫太土味，幸虧遇上藝術家席德進先生安慰我：「這種土味才是你的特質，是別人無法表現或取代的。」爾後，我更義無反顧地秉持這個信念，緊緊攬著木刻工具，持續刻繪本土風貌的作品。

我的版畫一步一腳印，從早期黑白小品版畫開始，繼而多塊版套色版畫，之後木刻水印加上手繪色彩的版畫至今，我時時追求創新，挑戰更高難度的目標。時至今天，隨著年紀增長，作品更入禪意而揮灑自如。

1950 年代的臺灣，「版畫」仍是陌生而新奇的，那時也尚不知「木板刻」屬於版畫範疇，作品也就沒編寫限制張數與簽名。

我在臺南師範藝師科求學時期的木刻版畫經驗只限於印製黑白色版小品，圖象呈現效果像鉛筆畫，主要以線條粗細表現明暗。這種木刻作品多用以投稿報章雜誌當插畫，增添閱讀趣味性，因而盛行一時。

到了 1960 年代，大眾對於木刻版畫已有認知，也開始出現研習

參加全國第一屆版畫展出品，
1971 年〈歸〉石膏版畫，尺寸 66×85cm

會和版畫展，1972 年 3 月「中華民國版畫學會」在臺北成立，接著舉辦第一屆全國版畫展，為臺灣版畫發展揭開序幕。同時間，國外盛行的絹印版畫、銅版畫乃至於多媒體的混合版畫，經由藝術家廖修平、謝理法首先引進臺灣並大力推廣現代版畫藝術創作，臺灣版畫形成風尚。

此際，我仍獨鍾東方木刻板特有的刀刻痕表現特質，不過也開始捨棄傳統小品黑白木刻創作，改嘗試大畫幅套色油印版畫，以參加國際性版畫比賽，我的風格也趨於穩定。

我的版畫創作訴求掌握鄉土、擁抱鄉情，我的刀路遒勁，刻痕力道務使線條明確有力，鮮明展現出樸拙美感，構圖也著墨於描繪人生多彩多姿的積極面。因此，我的圖像色彩明朗，呈現溫馨、光明、歡樂與喜悅，期使觀賞者在我的版畫創作裡領略農村怡然自得的情景與健康社會的一面。

1980 年間，我受臺灣省教育廳委託，舉辦「木刻水印」傳統技藝年畫指導教育，藉此我也投入創作木刻水印版畫。為了追求另類表現，我將木刻版畫製程分解，在完成黑白圖像版印之後，再加以手工彩繪著色，因此我的「木刻水印」版畫不但有版印木板刻痕黑線條的味道，又有手繪上彩的趣味，多層次的色彩豐富了作品色層肌理，增添畫面情感與生命力，提升觀賞樂趣。

創作版畫我特別注重的元素是：藝術要落根於本土，要有民族情懷和自己國家的深厚文化內涵，還得要著重「東方藝術」精神以及時代性。我為了求證自己的版畫創作成果，1970 至 1980 年代初期十分熱衷對外參加國際比賽，作品陸續獲得了十個國家入選展出，更加奠定了我的信心。從此以後，以木刻水印加上手繪著色的形式，便成為我創作版畫的主流。

1984 年〈灌蟋蟀——灌肚伯仔〉水印木刻版畫，尺寸：60×91.5cm

1986 年（韓國第五屆國際版畫展）

林智信第一幅套色木刻版畫，1972 年〈村童〉，尺寸：60.5×90.5cm

（英國第三屆國際版畫展）

4.鄉情版畫首度赴大陸巡迴展

我的版畫表現了對這塊土地的熱愛，三十多年來，幸獲國立歷史博物館的支持，先後三次在國家畫廊舉辦個展並出版專輯畫冊。我能有今天的成就，不得不提及這段機緣。

我的版畫創作生涯發展可說是與國立歷史博物館的扶植密不可分；而我的版畫因為國立歷史博物館的知遇之恩，也意外在兩岸風雨飄搖的幾十年變遷當中，藉由版畫跨越鴻溝，建立了超越歷史與時空的文化情誼。

南師畢業之後，臺灣成立版畫學會，我為參加每年一度的版畫展，開始轉型用三夾板來創作更大型的版畫作品，並賦予套色，真正踏進版畫藝術生涯。我努力創作，屢屢展現個人風格，並以臺灣鄉土刻版，受到國內外的注目與喜愛而漸漸嶄露頭角。

1978 年時，大陸的廣播電臺向國際播送介紹我為「臺灣鄉土版畫家」，那時仍是戒嚴時期，我的友人聽到深夜廣播，還特別提醒我小心情治單位來關心。我當時很納悶，他們的訊息從何而來。

1983 年某日，國立歷史博物館館長何浩天先生來電約我見面，我內心忐忑，心想，此館不是普通人可隨便出入的，何況我是鄉下人，進城不免怕怕。於是特請我的親友曾培堯先生陪我北上。寒暄中，何

館長對我說：「別人（暗指大陸）都在介紹你，你是受我們的教育，喝我們的奶水長大，所以本館義不容辭，要好好地在國家畫廊舉辦你的版畫個展，並出版專輯。」後來據何館長之子何平南先生（當時為美國紐約聖若望大學亞洲美術館負責人）所言，1983年間，大陸推介我的相關報導時有耳聞，於是向何館長傳達這訊息，意外促成了何館長與我相識。回頭想想，在那個兩岸關係緊張的年代，大陸的廣播電臺談論我，原是令人寒毛直豎的訊息，最後成了一樁美事，也搭起了我與國立歷史博物館幾十年的情誼，我的作品也長年受到館方的賞識與支持，幸哉！

經歷了一場虛驚之後，我的版畫首次在國立歷史博物館展出，當時臺灣籍的藝術家難得受邀；同時館方為我出版了《林智信版畫》專輯畫冊，開啟了我與史博館三十餘載的淵源與深厚感情。展出消息輾轉傳到海外，也引起了大陸北京人民出版社《版畫世界》主編李平凡先生的關注。

由於當時兩岸關係緊張，李主編煞費苦心地透過「中日藝術交流友好協會」三山陵女士居中聯繫，希望促成我的臺灣鄉土版畫作品赴大陸作巡迴展出，藉由大陸版畫家作品與我在史博館展出的四十二件作品赴日交流的名義，輾轉到中國大陸展出。1986年某日，我突然接到一封署名「三山陵」的來信，信裡自我介紹她是「日中藝術研究會

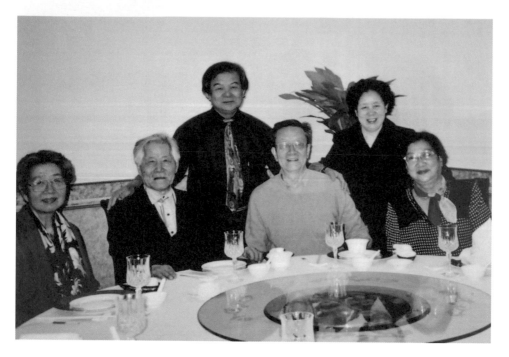

在北京國際大飯店與李平凡賢伉儷（左二）、李允經賢伉儷合影

事務局長」，經常往返中日雙方的藝術交流活動。信中附上李平凡主編的資歷介紹與書信，傳達邀展的心意。

　　閱信後我內心忐忑，憂喜參半。喜的是作品受到對岸藝術界賞識與注目；懼的是擔心被我方情治單位列為關注對象，恐將給生活帶來波瀾，甚至牽連家人。於是，我與三山陵局長一再溝通，希望著墨於我的版畫作品是與日方交流展，避談大陸巡迴展。雙方有了默契與共識之後，我才將四十二幅版畫作品寄到日本，輾轉開啟了我在中國大陸的藝術視角，巡迴展北起黑龍江哈爾濱美術館，南至廣西南寧展覽廳共九個省市。當時兩岸未開放通航通郵，消息都是由日本三山陵輾

轉寄到臺灣給我，我只能透過這些大陸新聞訊息及照片共襄盛舉，讓我興奮不已。

　　那是在 1988 年，三山陵局長轉寄李平凡主編的書信，跟我分享版畫在大陸首展第一檔於北京天安門勞動人民文化宮開展的相關報導與圖片、請柬，當下我雖然驚喜振奮，心裡卻仍不免有些不安；所幸這消息似乎並未走漏，一切安然無事。我的版畫創作巡迴展，北京首展之後，我的版畫創作繼續在大陸巡迴展出，包括成都四川展覽館（1988 年 11 月）、遼寧本溪望安公園（1989 年 1 月）、黑龍江大慶市市政府會議大廳（1989 年 8 月）、武漢美術館（1989 年 10 月）、江西宜春市（1989 年 12 月）、黑龍江哈爾濱美術館（1990 年 3 月）、廣西南寧博物館（1990 年 10 月）、廣東湛江市博物館（1991 年 1 月），展期一檔又一檔，前後共四年我的作品巡迴大陸九個省、市展覽，但唯一感到遺憾的是，我無法親臨盛會。

　　但是在第三年，消息從日本及外地傳回臺灣了。一天，華燈初上，我家門鈴響起，來者自稱是調查局派來的，他以冷酷嚴肅的語氣喝斥詢問我在大陸的畫展，問話毫不留情面、咄咄逼人的架勢，讓我突然不知哪來的火氣和膽量，理直氣壯地回答：「我在大陸的展覽，一切安排都是由日本和中國大陸雙方洽定，與我何干？」我又說：「兩岸現在尚未通郵，我絕不可能私寄畫作去北京，況且我的版畫在大陸

巡迴展出，讓臺灣的藝術走出去，也讓大陸同胞在欣賞畫作之餘，了解臺灣寶島的美好與和樂，這是正面宣揚啊！」況且在大陸展出的四十二件作品，都是出自國立歷史博物館出版的《林智信版畫》畫冊中精挑細選出來最具臺灣味、充滿光明與幸福畫面的創作，理應給予讚許，怎麼還來盤問我呢？

我愈說愈激動，又繼續回應那位調查局人員：「請稟告您的上級，拜託請幫我向政府請領補助款壹佰萬元，補貼我這個窮畫家的創作費作為回報！」聽我說了一大串話，那位原本來勢洶洶的調查局人員，語氣趨於緩和，又待片刻即悄然離去。我本來心有餘悸，擔心惹麻煩了，所幸此事已如雲煙消散。

1990 年兩岸關係鬆綁，可經由第三地通航通郵，平凡先生來信邀請我到北京訪問，經過層層上報後，好不容易獲准經由第三國轉機。1990 年 7 月，我利用暑假和妻子金桂搭乘香港國泰航班，在香港轉機之後飛抵北京已是晚上七點多。跨出機門那一剎那，內心激動不已……，這個只能在書本裡讀到的京城，我竟然已經踏上這塊土地了！

這時前方一群人拉著寫有：「歡迎臺灣鄉土版畫家林智信訪問北京」的紅布條，人群不斷向我們揮手，其中一位身材高挑、帥氣十足的男子向我靠近，自我介紹他是李平凡，我倆熱烈握手，彷彿舊識，我感動得熱淚奪眶而出。

隔天一早，平凡先生與我們共進早餐，接著擔任嚮導帶我們夫妻到處參觀名勝古蹟，走訪頤和園、天壇、故宮等地，也招待我們品嚐北京美食和聞名中外的北京烤鴨。

　　當時的北京民風樸實無華，少有高樓大廈，滿街都是騎腳踏車的人潮，相當壯觀。汽車以公車為主，私人轎車並不多見。可能是首都，這裡的百姓看起來溫文儒雅，尤其是年輕女子一口京片子如唱京劇般，腔調柔緩有致，在我聽來煞是悅耳。

　　說到那次的北京行，7月8日在北京的國際大飯店有一場北京版畫家聚會，主要是設宴接待我夫妻倆，與會北京版畫家都是一時之選，包括李平凡、古元、宋源文、張克讓、王春立、莫測、蔡懷慧、周燕麗等數十人，時任中國美術家協會及版畫家協會副主席的古元先生特別頒給我《版畫世界》首枚魯迅金獎和證書。古元先生致詞時表

1988 年，作品於天安門勞動人民文化宮展出

示，魯迅金獎是表彰我在版畫界取得的成就，以及開創海峽兩岸版畫交流所做的貢獻，讚揚我是臺灣第一位在大陸舉辦版畫展的藝術家，是兩岸版畫界的一大盛事。

這場聚會經中國國際廣播電臺，用三十多種語言向全世界播送，當地媒體也大肆報導，讓我倍感尊榮。此後，我與平凡先生結為忘年之交，經常書信往來，我後來也多次到北京請益。平凡先生是中國傳奇人物，既是版畫藝術家，也是竭力推廣版畫藝術的學者。他推動版畫藏書票，也為中國的版畫教育盡心盡力，更為中日之間的版畫交流奉獻一生。但有一事讓我遺憾至今——他等待到臺灣開放大陸人民能來臺灣一遊寶島時，但平凡先生已臥病在床，終究無法如願一了遊歷臺灣的宿願。

透過平凡先生，我結識了許多北京藝術界的朋友，包括平凡先生的良朋益友李允經先生。我與允經先生同年生，他畢業於北京師範學院中文系，後來考入中國人民大學文學部，學成後回北京師範學院擔任講師，1979 年奉調至北京魯迅博物館，從事魯迅先生的相關研究工作。2011 年我邀請允經先生來臺一遊，並託請他帶著平凡先生的遺照同行。終於在 2012 年 5 月，允經先生偕同夫人，帶著平凡先生的遺照來臺自由行，為我與允經先生、平凡先生這段跨越兩岸的真摯情誼，留下永恆的見證。

5. 國立歷史博物館關注與推展我的創作

　　我懷著要保留媽祖遶境遊行傳統藝術文化的初心，四十歲那年動手刻繪〈迎媽祖〉木刻水印版畫創作，終於在六十歲那年完成使命。〈迎媽祖〉版畫於 1995 年在臺北市立美術館首展之後的幾年，陸續應邀在國內外展出，也將觸角延伸到對岸，我個人感到非常榮幸。

　　1995 年為我籌辦了在北美館的〈迎媽祖〉長卷版畫首展之後，黃光男館長榮升國立歷史博物館館長職，往後漫長的歲月，黃館長也一直是我創作不懈的支持力量。那時文建會專款委由史博館編印的〈迎媽祖〉摺頁大型畫冊、手卷及紀念票，都由史博館研究員張承宗先生負責，成果令人驚喜，張先生的才華與本事教人折服，相識二十餘載，於公於私對我的扶持令我難忘。

　　隨著兩岸文化交流密切，時空變化，赴對岸辦展就像辦喜事。2008年 11 月，〈迎媽祖〉長卷水印版畫首度應邀在中國大陸展出，展覽活動是配合廈門文化局舉辦的海峽兩岸文化創意博覽會，會場就在廈門美術館中庭廣場。由於這幅版畫創作氣勢浩大，觀賞人潮絡繹不絕。

　　千禧年（2000 年）臺北國立歷史博物館在國家畫廊再次舉辦我的第二次版畫個展「鄉音刻痕」，專輯畫冊仍然是由張先生負責編印出版；同年五月，國立歷史博物館將我 408 臺尺長的「迎媽祖」長卷

版畫作品以「海神媽祖」的名稱應邀至東歐立陶宛色立昂尼斯國家美術館展出，十一月更於東歐拉脫維亞的國家歷史博物館再度展出，黃光男館長親自列席致詞，張承宗先生也一同辛苦遠赴會場參與展場佈置及畫作保險運作等繁瑣的工作流程。而後，黃光男館長更花費多年時間將「迎媽祖」長卷版畫推薦至德國慕尼黑國家博物館展覽，展期敲定後他便奉調接任臺灣藝術大學校長；慕尼黑的版畫大展則改由新任的黃永川館長接辦，老遠前赴親自主持，為展覽的盛大場面揭幕並致詞，讓我感到十分光榮，此次展覽時間更是創下慕尼黑博物館的展出紀錄，展期長達八個月。國立歷史博物館亦特別再編印《海神媽祖》林智信迎媽祖木刻水印版畫全集，作為此展圓滿成功的紀念。

　　2012 年，國立歷史博物館新上任的館長張騰譽先生又再度為我舉辦版畫回顧展，展名以「臺灣印記」—館藏林智信原鄉版刻展為題第三次於國家畫廊辦展，共展出一百六十多幅作品，堪稱是我一生中全部版畫作品之大展。這次盛大的展覽場企畫及展場佈置、專輯畫冊編製，仍是由張承宗先生大力協助辦理，呈現得盡善盡美，展覽期間達二個月之久。展期結束後，我為感恩三十多年來受到國立歷史博物館的榮寵，決定將全部作品捐贈予以館藏，留給後人做見證，在我有生之年間臺灣的社會變遷及人文的歷史軌跡，用畫作回饋孕育我藝術生命的這塊土地，報答她的恩情。

2000 年 5 月至 6 月，
臺北國立歷史博物館舉辦
「鄉音刻痕」版畫個展

2012 年 8 月至 10 月，臺北國立歷史博物館舉辦
「臺灣印記」版畫個展

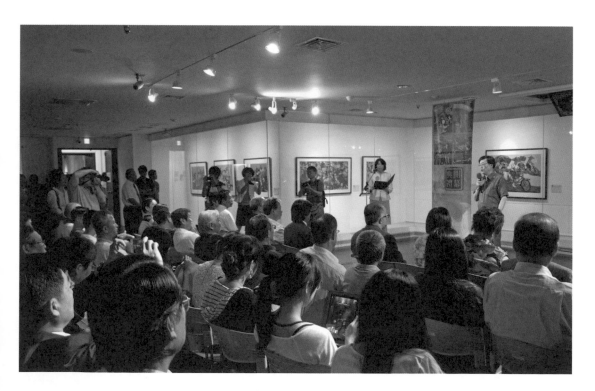

2012 年，「臺灣印記」版畫展於國立歷史博物館開幕式

6. 首度赴美版畫聯展，人生另一番體驗

　　1976 年（民國六十五年），我四十歲那年，國立歷史博物館為紀念蔣公逝世周年，特別安排於美國紐約（聖若望大學）亞洲藝術館舉辦「中華民國現代版畫展」。館長何浩天先生邀請臺灣版畫家方向、李焜培、顧重光、李錕奇、楊織宏、陳國展和我林智信等七人聯展，參展藝術家需親臨揭幕典禮。

　　聯展消息傳來，又讓我經歷了一番悲喜交集，接連幾天輾轉難以入睡。經濟拮据的我，該如何張羅龐大旅費？那時教師薪水每月才大約四千元，我標了幾個民間互助「會錢」，還是不夠，另向親戚借貸才籌到三十萬元，終於得以負債遠行，展開為期二個多月參展兼遊學的旅程。

　　那時還是戒嚴時期，公教人員出國受到相當嚴格的限制，在學期上課期間更是不可能；我能因聯展殊榮出國，縱使負擔不小，但能看看外面的世界，實在喜出望外。特別是慕名已久的美國普拉特版畫中心，許多國際版畫名家都曾在此學習，我利用難得的美國行規劃了版畫短期遊學，結束課程之後再前往各大城市旅遊，開拓視野。

　　聯展活動是團體專案申請出國，藝術家再個別前往美國參加揭幕典禮。1940 年代，我就讀臺南師範學校時期並沒有開設英語課程，我

1976 年，首次出國參加美國紐約聖若望大學〈中國現代版畫展〉

實在看不太懂英文，要獨自赴美，確實「小生怕怕」。還好我聯絡上
了小學同學，是同鄉又有姻親關係的陳錦芳博士，有他相助，我寬心
多了。

首度赴美，膽顫心驚

初次赴美，仍是驚惶失措。更糟的是，飛機原定抵達甘迺迪機場
落地，因機場濃霧而改在紐澤西州降落，接機計畫全亂套了，我該如
何是好？所幸，錦芳兄的母親託我帶些東西到美國給他，我才有錦芳

兄在美國的電話呀！我緊急撥打電話求助，請他來機場接我，但那天是週末，他很忙，實在無法抽空，於是建議我搭計程車，我硬著頭皮招來計程車司機和錦芳以電話溝通，這才解除第一場危機。

不過，美國行仍是收穫滿滿的。錦芳兄臺南一中畢業後保送臺大外文系，然後到法國取得藝術博士學位，後來移民美國紐約。他的文學涵養甚高，擁有巴黎遊記等畫作，並且提倡新意象派而名聞遐邇。我倆是小學同班同學，在校常共同負責班上的美勞工作。他家與我家距離僅一百公尺遠，我們從小就作伴塗塗畫畫，印象特別深刻的是，兩人面對面分坐在長板凳兩頭比賽畫畫，足見我們從小就擁有繪畫狂熱。

錦芳兄的母親獲悉我將於紐約會與錦芳碰面，特地託我帶兩瓶用米酒玻璃瓶裝的土產麻油，給錦芳太太剛生產坐月子進補。但這兩瓶麻油沒有瓶蓋，是用黃蔴稈當瓶塞，想不到黃蔴稈中央有小氣孔，我實在擔心麻油溢漏，又怕玻璃破碎，於是將油瓶裝入小布袋裡，乘飛機時偷偷地把布袋夾在兩腿中間，再蓋上夾克掩護長達十八小時航程，實在用心良苦啊！

唉！不懂英語，寸步難行！剛到紐約只好先暫住在錦芳家裡，一連三、四天，我每天從清晨五點至深夜，天天見錦芳拚命在創作，內心感到相當佩服。第四天，駐美藝術家謝里法先生為表示歡迎，邀請

我們七位參與聯展的版畫家到他家裡工作室作客聚餐。到了約定那一天，我請錦芳抽空帶路教我搭乘地鐵，因路程耽擱，受邀藝術家差不多用完餐準備告別，最後剩下我留在謝家過夜。我倆一見如故，長談至清晨五點才就寢。

為了不好意思再打擾錦芳，答謝過後，接下來幾天轉往旅居美國多年的友人何福祥先生家投宿。何福祥是宜蘭羅東人，長年投入兒童美術教育，國內舉辦的世界兒童畫展或是全國兒童繪畫比賽等等，我們常一起擔任評審，因而相識。他的夫人專長手工「尼龍」絲線紡織，那時全美正流行人工毛線織品，他們一家因緣際會移民紐約開設紡織工作室，生意很成功。

何福祥夫婦放下繁忙工作，陪我旅遊各地勝景。那時正逢四月初春，尼加拉大瀑布河面上逐漸冰融，浮冰在河上漂流，再與其他分支河水匯流於瀑布，隆隆飛瀑震耳欲聾，氣勢磅礴，撼動我心。回程時路過水牛城，因寒流來襲，商店幾乎都打烊了，街坊顯得格外冷清，簡單用餐之後搭乘灰狗巴士連夜趕回紐約，到達住處已是破曉時分。

這一趟遠行，我真是開了眼界，玩得開心極了，我這鄉下人第一次出國，像劉姥姥進大觀園，但收穫滿行囊，一身疲倦也都微不足道了！

數日之後，何福祥教會我搭地鐵，我著手和李焜培、楊織宏一齊

到紐約最著名的「普拉特」版畫中心研習石版畫。每天早出晚歸，回到住處，福祥兄已準備水果和餐點，我們繼續吃宵夜聊天，對於友人誠懇溫馨的接待，至今仍感念在心。

1976 年，參加美國紐約聖若望大學〈中國現代版畫展〉，與何福祥夫婦合影

美國尼加拉大瀑布一遊

地鐵險遇劫，旅外小插曲

我們在「普拉特」版畫中心的工作室研習石版畫課程，每天大約晚上八點左右才結束，我要回住處的地鐵站聽說常常有搶案發生，入夜後乘車的白人非常少，我也不由得惶恐不安。有一天晚上，我與李焜培兩人到了地鐵站，那夜寒冷，車站空盪盪，突然冒出一位身著黑衣、高頭大馬的黑人向著我們吆喝：「What time？What time？…」，所幸車站的安全警察從守衛室出來查看究竟，那人即時退至公共電話處假裝在講電話。我回程必須在車站二樓搭車，就與李焜培告別上樓；隔日我與焜培兄在版畫中心相見，他驚恐的表情對我述說昨晚那個黑人見四周沒人了，再次盯住他欲靠近，他無路可退，突然靈機一動，脫下衣裳，甩掛於脖子上打結扮成黑道人物，然後跨馬步擺出像李小龍的中國功夫招式，摩拳擦掌一番，竟嚇退那不肖之徒。此後，結束工作室課程之後，我甘願步行一個半鐘頭的路程回到何家，再也不敢乘夜車了！

事隔一星期，突然方向兄打電話給我，說他只有一人住宿在三十四街青年旅館，他不會說英語，覺得有點寂寞不安，請我搬去和他作伴。但搬過去才兩天，方向又來找我，說他獲邀去住朋友家，決定告別離去，於是我又孤獨一人了。還好事過幾天，我聯絡上陳國展藝友，他願意搬過來作伴，由於他英語能力不錯，讓我的生活

1976 年，於普拉特
藝術中心研習版畫

安心不少。

從尼加拉瀑布回來大概經過一星期，巧遇東方人的旅行團要以一星期的時間從紐約搭乘灰狗巴士往南美觀光，我和陳國展聯絡邀請方向兄同行。出發當天，方向有一朋友陪同，大家寒暄之後，方向兄去洗手間之際，陪他來的朋友慌慌張張問我：「你是否林先生？」我

點頭示意，他緊接著說：「方向他是取公務護照來美國的，有祕密任務（特務之意），他對你有些意見，你要格外的小心；不像我，是臺東退伍的外省軍人，已移民美國不再回臺灣，我想你會明白我說的意思。我勸你利用這趟再相處的機會，特別善待方向，不然回臺灣恐怕會招來麻煩。」我聽了這番話之後，又想起與謝理法兄長談時，也曾暗示我和某位朋友來往時可能會遭人誤會，不得不留意防範。

我們再回到紐約短短一星期之後，此行同來的朋友將個別陸續返臺，我請何福祥兄給我惡補了簡單用語，就提著兩只大皮箱，壯起膽子準備離開美國。

收穫滿滿回臺灣，小小事件化險為夷

回程中我先轉往夏威夷度假勝地，那時正值五月初日本休假黃金週，遊客大半是日本人，日本僑民開設的商家林立，我會講日語，所以玩樂、購物都很方便，度假心情十分愉悅。離開夏威夷之後我轉機到日本，同鄉長輩溫禎祥校長安排我住在池袋地區他家附近的一間民宿，以方便彼此照應。溫校長一家待我如親人，逗留日本一星期，他們請我務必每天到他家晚餐，校長夫人每天都準備我愛吃的麻油酒雞招待我；還有幾次帶我去吃道地的日本料理，特別難忘的是北海道「帝王蟹」料理，真是把我當貴賓招待，導覽觀光、購物等盛情更不在話

下，至今我還是念念不忘。

　溫禎祥校長於 1946 年畢業於臺南師範，曾任職於臺南縣南化國小、左鎮國小直到在臺南市灣裡省躬國小退休，但他退而不休，攜家眷赴東瀛，再進入日本大東文化大學深造，最為難能可貴的是他完成博士學位後，留在日本大東文化大學、跡見學園女子大淑德學園短期大學、專門學校及大正大學擔任教授。溫校長七十屆齡退休後，返臺回饋故鄉，曾任教世新大學，一生執著為教育而奉獻，精神令我萬分感佩。

　我從日本返回臺南家裡時，真是疲倦不堪，但還要馬上返回協進國小上班。戒嚴時期，照例我也如常寫了一份報告。但事過一個月左右，一天朝會之後，掌理國小「人字」（安全機關發公文號）的同事施老師搭我肩膀示意我到角落，輕聲對我說：「你在美國有否和被政府列為政治有問題的人接觸過？」我頓時想起先前在美國有人給過警告。說真的，在美國我是偶然接觸了某人，後來返臺不久，國安人員就到學校調查我，並且向施老師打探我的言行舉止有否偏激。當下我心一沉，擔心遭人陷害，幸好施老師據實以報：「正常，他不會在政治問題上沾鍋。」美言了幾句，我才免於惹禍上身甚至是牢獄之災。

1976 年，從美國回臺路經日本時受到同鄉溫禎祥校長全家盛情招待觀光

1976 年，溫校長招待我參觀美術館

1976 年到美國期間留影紀念

到迪士尼樂園一遊

南美邁阿密海灘看表演

參觀舊金山漁人碼頭

第七章

教學兼副業，
吃苦當吃補

1. 為了改善生活，跟著產業熱潮兼副業

　　師範學校畢業後，我展開了小學教書生涯，那時正值 1960 年代，臺灣經濟開始起飛，工商業逐漸發展，人們都想要擺脫過去的苦日子而努力掙錢。也由於公教人員薪水待遇很差，一些人上班之餘時興兼做副業，打拚經濟；我自二十五歲起也隨著一波接著一波的新興產業潮流，從事起副業以貼補家用，前後持續了二、三十年之久。

　　當了老師，有了固定收入，姊姊也已就業，但我要盡長子之責，幫忙負擔起弟弟妹妹的學費和一家的生活；憑著那個時代的微薄薪水並不敷開銷。於是我申請了三十萬元青年農民創業基金貸款，利用課餘先蓄養繁殖用的小黃牛。此外，只要社會上流行什麼、種什麼、養什麼，我幾乎馬上趕潮流跟進，像是養鳥、種菇、養魚，甚至也曾開溜冰場，副業一樣接著一樣，忙得團團轉地像陀螺一般，同時也忍受氣喘不時發作的折騰，實在是非常的辛苦，也感到百般無奈……

教課之餘兼些副業，辛勤貼補家用

　　教課之餘兼些副業，對於出身貧寒的我來說，原本也不覺得是多大的辛苦，只是天天忙得分身乏術，總是在緊張中度日，倒是應了過去算命先生的一句話：「天生勞碌，閒者不妙。」我認為：「是宿命

吧！」常言道：「有一分努力耕耘，才有一分的收穫」，所以，我不怕苦、不怕勞。熟識的朋友都勸我不要像「拚命三郎、鐵金剛」那麼拚命，我又何須自己為難自己？但也許是經歷過生命的磨難，我一直有個信念，只要有一口氣在，就要辛勤打拚，將生命發揮到淋漓盡致，並且要活出有尊嚴有意義的人生。

1986 年，〈採鳳梨〉木刻版畫，尺寸：60×92cm

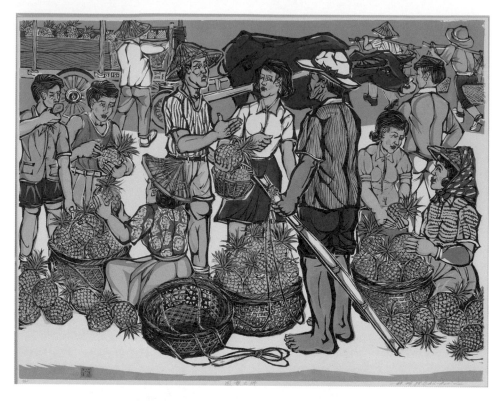

1976年,〈鳳梨之鄉〉木刻版畫,尺寸:66.5×86cm
1977年〈韓國第25屆新紀會國際交流展〉

種鳳梨,一夕之間化為烏有

　　我當老師的第二年,也就是退役之後,1956年,奉調到全省聞名的鳳梨之鄉的關廟國小服務。那裡滿山遍野地種植鳳梨,市場上到處可看見農人擔挑鳳梨叫賣或牛車販伕載滿鳳梨在市場兜售的熱鬧場景。

　　我看著內行的人買鳳梨,一手捧著果實,另一手手指敲彈幾回,憑著響聲以辨認優劣。一般來說,聲音低沉的稱之為「肉聲」,這

樣的鳳梨果肉較有水分且香甜；聲音較高的為「柱仔聲」鳳梨，品質較差。

市場上吆喝叫賣，主客間討價還價的喧鬧聲此起彼落，至今仍讓我懷念不已。那時候我經常帶領學生前往實地速寫作畫，也給學生共同製作了一幅鳳梨市場買賣情景的「鳳梨之鄉」大型版畫，記錄關廟鳳梨交易盛況。

教書第三年，也就是 1958 年，因為鄰居及二位農民不斷遊說，我遂與他們合夥種植三畝地數千株鳳梨。關廟地區大多種植在山坡地上，我們就在離關廟三、四公里的「龜洞」承租一片山坡地種植鳳梨。我每逢星期六、日都要騎著腳踏車爬坡越嶺去巡視，也因為我必須上班教課，我種植的鳳梨就由合夥的果農代理經營。

當鳳梨成熟時，某日，我會同合夥果農一起巡視果園並且決定隔日收成販售。那天晚上臨睡前，我掩不住心中歡喜，想想就要有一筆額外收入了，竟興奮得徹夜難眠。

翌日清晨，我們依約定早上九點抵達農地準備採收鳳梨，到場時才發現不對勁……三畝地的鳳梨竟在前一晚被偷採光了！我頓時如晴天霹靂，不敢接受這是事實，更感傷我辛苦積蓄的小額資本，還有找友人合股的資金全都泡湯了！

所有希望，一夕之間化為烏有，我真是欲哭無淚，無語問蒼

天啊！

後來我打聽到，附近有農友曾看到一群人連夜拿手電筒照明偷採收鳳梨，本以為是主人家自己要連夜出貨到臺北赴早市販賣，而未加以留意。事後，附近農友也透露，像是看到我的合夥人將貨車停在果園邊上點收鳳梨。我當下氣憤不已，就趕往合夥人家問個究竟，但對方堅決否認。我那時還是初入社會的菜鳥，執教鞭的文弱書生，未經世事，也不敢追根究底，只有自認倒楣，當成花錢消災。

常人說：「經一事，長一智。」第一次從事副業就被騙還捨本，偶爾憶起這樁往事，仍不免感慨，但也藉此提醒自己，日後處事要更小心，不要重蹈覆轍！

遭逢小人，我的鳳梨副業南柯一夢，我再也不敢與外人合夥創副業，卻也沒有因此澆熄我的鬥志。

養鱉樂陶陶，難逃颱風天大逃亡

就在那個時期，六〇年代，養鱉盛極一時。猶記得我在孩提時候，市場上常見人兜售野生鱉。鱉的生性兇猛，令人敬而遠之，可不像烏龜那般溫順。

鱉也就是甲魚。野生鱉捕捉不易，加上民間相信吃鱉補身，所以野生鱉價錢十分昂貴。

臺灣興起養鱉熱潮之際，也開始出現人工繁殖，鱉肉也成了常見的桌上佳餚。1963 年，我家也築起三十坪磚造人工池，開始小規模經營養鱉場，後來擴大建造五百坪水池，大約養了五千隻鱉，一隻公鱉要配對四、五隻母鱉，夏天繁殖旺季每隻母鱉可產蛋三、四次，每次約產十至十六顆，育成率大約有八至九成。

　　初養鱉時，我是這樣想的，當時我的月薪大約一千元，每隻小鱉三十元，還不易購得，所以只適合小規模經營。我與母親起初買來一百隻小鱉，小鱉如銅錢般大小，偶爾喜歡浮出水面曬太陽，所以在水池上方要放置浮木板或竹柵，讓小鱉爬上爬下。鱉的飼料是魚肉，大約養一年可以重達十兩，第二年便可下蛋。

　　鱉的警覺性頗高，見異狀便會迅速潛藏池底泥砂堆。有時餵食時，我將作為飼料的雜魚置放簍筐裡，先垂掛下水餵食，不時地拉上簍筐查看，正在簍筐裡吃魚的鱉即撲通！撲通！逃竄到池裡，看來很有趣，有時看著牠們跳水表演，我一身疲勞全散了。

　　養鱉技巧相當繁複，例如孵蛋砂池裡四個角落要預先埋入小甕子，以備剛孵出的小鱉鑽出砂土爬行時順勢掉入甕中，形同「甕中捉鱉」。我和母親每天早上就在小甕中抓出小鱉移到池中養殖，盛產季節常常一天可孵出近四千隻小鱉，一大把一大把的收穫真是樂陶陶的趣事。但鱉有攻擊習性，俗話說被鱉咬到，要等天公打雷來

相救，因為一旦咬到獵物，牠的嘴是不輕易放開的，那時不必慌張，手和鱉放入水中，靜止不動中，牠自然會鬆口離開。深知鱉的習性之後，我掌握了抓牠尾部時，牠的頭無法伸到身後咬人的行動盲點，所以我敢在水中抓鱉，偶爾就在池中捉鱉娛樂友人，眾人看得目瞪口呆叫絕！

當我還陶醉在養鱉的樂趣與成就感之際，一次強颱來襲，狂風疾雨，池水溢堤，鱉隻展開大逃亡，村民在我的養鱉池周邊道路、水溝、田間忙著捉鱉樂，一時間成為村子裡的熱門笑談。災後查估，損失大半鱉數，也只能無語問蒼天。還有一次，也是颱風夜裡，小偷趁機破壞圍籬，潛竄鱉池偷走母鱉，也讓我蒙受損失。陳年往事，如今回想仍舊傷感啊！

種枸杞、木耳，苦中作樂

我家原只有幾分田地，在自己的田地上耕種是最踏實的。於是，我先後在自家農地上跟著流行，種植枸杞、木耳和洋菇等作物。

這時期，枸杞茶葉泡茶養生蔚為流行。枸杞以插枝種植，長至約二、三臺尺高可以開始採收。枸杞樹有刺，採收葉枝時務必戴手套；還需要細剪得像茶葉那樣，所以我特定採購中藥店用的裁剪刀，還買了幾百個晾曬麵條用的扁平竹篩子用於曝曬枸杞，曬乾後再裝袋送至

茶葉行寄售。沒想到枸杞流行沒幾年就應驗了「臺灣沒三日好光景」這句俗話，我也就退場，這塊地後來改種楊桃。

話說六〇年代是個大家努力拚經濟的年代，一波一波的副業，每一檔流行產業，我幾乎都不缺席。有一回流行種木耳，我也動心跟進了。

其實，木耳生態我並不陌生。我年少時經常在野外撿柴，途中常在枯枝上採摘野生木耳回家佐餐。野生木耳質薄色黑而型小，人工栽培的木耳質厚型大，有時大到像低垂狀的豬耳一般。過去木耳是種植在原木上，多澆水就長得相當快速，大約長出三至五天後就可以採收，工作不費事，收益也容易。

1965 年，我首度試種木耳成功，即吸引攤販來收購，不久供不應求，我因此決定擴大經營。我在自家的五百坪農地上蓋了一大片種木耳的草棚，並從墾丁一次購買五萬公斤種植木耳的鳥松榕原木。接著要在所有榕木上鑿洞穴，填入木耳種菌，這些工作單憑我一個人利用課餘時間力拚，預計一個月時間可以完成。於是，我每天下班後就直接趕到草棚下工作直到翌日凌晨才肯休息，連續幾個星期熬夜趕工，拚命工作不懈。有一天，我疲勞到半昏睡狀態中，一公斤重的鐵鑿鎚因為沒握緊不慎溜手，敲破了自己後腦袋頭皮，霎時血流如注，家人緊急送我急診縫針敷藥。

母親及家人又心疼又擔憂，決議雇工幫忙。但為時已晚，那批在地面上曝曬半個多月的原木，樹皮紛紛出現剝離，打孔植入的木耳菌菌絲已難滲入原木裡，以致這次大規模木耳培植成績欠佳，甚至於有的原木還感染了雜菌，木耳生長不佳，眼見血本無歸，我只好痛心結束木耳栽培。

自家養來亨雞，母雞天天下蛋教人驚喜

此際，我察覺到美軍進駐臺南機場，他們早餐有吃雞蛋的習慣，加上臺灣人民生活品質逐漸提高，雞蛋需求量日增，而我的家鄉歸仁也引進「來亨雞」並且興起一股蓄養熱潮，我也對養雞事業開始感到興趣。

那是 1966 年，我的經濟情況只適合在家裡小規模養雞。我首向大規模的養雞場取經，施設雞舍，購買相關書刊，參考學習小雞、中雞、成雞等不同階段的飼料配方與養法，甚至打預防針、雞場管理等等，都不敢掉以輕心。小心翼翼地經營，小雞順利成長，母雞終於下蛋了，而且每隻雞是幾乎天天下蛋！

然而，幾年之後，雞舍老舊，囤積汙穢，以至於空氣受到汙染，我每進雞舍就直打噴嚏，所以經常需要服用抗過敏藥緩解不適。後來又因為雞蛋產量過剩，蛋價慘跌，種種壓力迫使我結束養雞工作。

跟著小動物飼養潮流，觀賞鳥讓我慘賠

　　所幸，那是個經濟開始起飛的年代，人民生活好過了，社會上突來一陣養觀賞鳥熱潮，報章也密集報導小鳥外銷「錢景不錯」。於是鳥店林立，其中不乏販售各種小鳥的商店。

1965 年副業：木耳種植

1963 年副業：鱉之養殖

十姊妹是專為其他小型鳥類抱卵孵育的鳥種，堪稱小鳥界的保母，其天性是只要有蛋，就當成自己的來孵育，並且餵食初生雛鳥直到能獨立覓食。十姊妹繁殖速度快，將其配對，先有了下蛋及孵蛋經驗之後，就可以擔負「保母」重任了。

　　那時候，觀賞鳥當中，最熱門也最昂貴的是外表高雅活潑的錦靜鳥；其次是羽毛色彩最豔麗的胡錦鳥；體型嬌小活躍的小文鳥；穩健文雅又會自己孵卵養鶵鳥的白文、黑文鳥；啼聲音調長又悅耳富變化的金絲雀；還有經常咬硬東西琢磨鳥喙的鸚鵡鳥，這些我全都買齊回家餵養了。

　　時約 1967 年，養鳥讓我慘賠了！因為當時價碼一日三市，譬如一對「十姊妹鳥」從二十元可以瞬間飛漲到四百二十元，胡錦鳥從五十元漲至兩千元，最搶手又頗受喜愛的錦靜鳥，從一對三百元曾飆漲到七千五百元不等，光是蛋一顆就曾要價七百元，而且奇貨可居。我曾向一位老師求購兩對錦靜鳥，花費一萬五千元，這位老師第二天就用這些錢買了一部日本原裝進口 90c.c. 本田機車。

　　那時人們談「養鳥經」，就好像現在很多人在談「股票經」一樣的熱絡。而我，為了養小鳥，將所有現金以及內子的金飾變賣，傾家細軟籌到的幾十萬元全都投入創業。好時機本是有利可圖的，但眼見售價水漲船高，我一股勁兒的只買進捨不得賣出，規模之大已轟動鄉

里，來參觀養鳥的朋友絡繹不絕，我覺得頗有成就感。雖然每天早晚巡視一箱箱小鳥狀況，清除汙穢、加添飼料、補充飲水等雜務忙得不可開交，但見小鳥繁殖生長，我感受到自然界生生不息，世代繁衍的驚喜讓我樂在其中。

最大規模時，我養的小鳥總共有四百個鳥箱，清晨吱吱喳喳，鳥兒啁啾不絕於耳，可說「鳥氣」興旺令人精神爽，教員生活之餘也平添樂趣。但好景不常，正當養鳥事業達到顛峰之際，本以為日後可以賺取價差補貼開銷，卻沒料到養鳥風潮也有人為炒作！在一次颱風來襲之際，炒作者適時收網撈益，突然全面性地脫手拋售小鳥，鳥市一落千丈，錦靜鳥一對七千五百元跌至兩百五十元；胡錦鳥三千元跌至一百五十元，十姊妹鳥一對四百二十元慘跌到只能賣一塊錢。

我的養鳥本錢幾乎要賠光了，我緊急收手，全部求售於玉井人開的豔麗鳥店，全數只賣到六千七百五十元，認賠了結我的養鳥副業，迄今仍時而感嘆「時也！命也！」。

種洋菇，努力鑽研與付出不輸農民

繼木耳之後，外國引進的養菇事業，在中部盛行之後，菇菌研發與種植也流行到臺南地區；臺南縣洋菇栽培如雨後春筍，處處可見菇寮，我也躍躍欲試。課餘和假日我相當熱衷參觀種菇場，進入昏暗的

洋菇草寮，每一層「菇床」（養菇的棚架）初冒出來的洋菇如星星那般，在一夜之間長到像雞蛋一樣又白又圓，令我大開眼界，更讚嘆自然界神奇的生命力。

在拜訪數位菇農並勤做筆記研究一番之後，1968 年我也搭建茅草寮，參與洋菇種植。

種植洋菇，首先要在草寮外面地上，將稻草一層一層堆高起來，每一層要用水澆濕，還要施撒肥料，最後覆蓋塑膠布，使稻草發熱而發酵成有機肥料。這過程當中，要時時用試紙片，測試有機肥料的酸鹼值，如果酸性過高就要撒些石灰（鹼性）來中和。

有機肥料製作完成就搬入菇寮裡，在每一層的棚架上，平鋪上八吋高左右的有機肥料，像鋪厚棉被一般。然後要在肥料上方覆蓋兩吋厚度的土方，才可以開始播種培育菇菌。覆土上方要定時噴水保持溼度，二十多天之後，用手撥開有機肥裡的一小部分面積，查看洋菇的菌絲繁衍發育情形；如果發育成功了，就要適度的增加澆水，又不可加太多水，以免水份滲入肥料裡致使菌絲消滅。接著，就是等待洋菇長成了！

當我首次看到點點白色小洋菇冒出土來，我激動得狂喜歡呼，家人也感染了我高昂的情緒。此時我開始在棚架上稍加噴水，還加重室內溼度，這些珍珠大小的白色小洋菇長到凌晨三點就長成像乒乓球大

1968 年副業：
洋菇種植

1968 年，夫人黃金桂
（右）和弟媳在洋菇農舍

小，生長速度令人驚奇！

養菇過程，我費盡心力，投入程度不輸給專業農民，感受到洋菇之收穫不易，而更加珍惜收穫的喜悅。

只是，冬季為了趕早市，無論嚴冬或寒流來襲，再無奈都得從溫暖的被窩下地，急急忙忙添加衣服，執手電筒照明，睡眼惺忪的拖著腳步進菇寮小心翼翼地採收。

種菇不必忍受日曬，但必須在夜裡工作，日子久了已嚴重影響睡眠。加上種洋菇每經一段時間，洋菇產量減少時就必須重來再更換棚架上的堆肥和覆土，我已感到力不從心，於是在種了兩季洋菇之後即收手。

洋菇與草菇栽培從堆肥再覆土、播菌種等過程十分接近，結束洋菇事業之後，我曾擴展栽培草菇，草菇也培育成功，連收成好幾回，一家人樂淘淘。後來雖遇颱風來襲，塑膠遮棚飛翻了，堆肥泡濕了，全部泡湯，結束了這副業，但我們已從中得到工作的樂趣與新奇的體驗。

2. 養牛的日子，笑中帶淚，甘之如飴

隨著產業發展，耕耘機逐漸取代耕牛，被淘汰的耕牛就流入牛墟拍賣。正值此時，臺灣人也受到西化飲食影響，吃牛肉的風氣越來越

<div align="right">1972 年，林智信養牛攝於牛舍</div>

普遍，於是牛墟上販售的牛隻從耕牛逐漸變成以肉牛為大宗。

　　由於牛肉需求遽增，養殖肉牛事業看好。也因為我在鄉下長大，對於養牛事業自然熱衷。這時臺灣農民銀行舉辦「青年創業基金」貸款，於是我向銀行貸款三十萬元，1972 年起開始養殖黃牛為副業，致力繁殖小黃牛，以期出售。

　　萬般事業起頭難，在到處參觀養牛場之後，我把家裡的二分多地用來建造簡易養牛場：圍籬笆、蓋牛舍、購置剪草機、推車等等設備就緒，開始找仲介協助前往各地牛墟買賣牛隻。我先後到北港、善化、鹽水及岡山等地牛墟購養了六十多頭小黃牛，除了向農家買牧草，還

另外租地自己種牧草，進一步還添購一部牛車搬運糧草。

　　蓄養的牛隻每天吃掉一大卡車牧草，常因天氣斷糧，請來一位養牛幫手則常要求加薪，最終我只好自己幹活。我每天下班後必須裁剪一大卡車的牧草以備隔日飼牛，剪好的牧草必須於隔日清晨五點給飼，還要清理糞便及滌刷牛舍，然後趕著到學校參加教師晨會。日復一日，我動作勤快，生活更加緊張繁忙！

　　每天早晨除了放牛到棚外曬太陽，傍晚牛隻回槽時我必須將每頭牛分欄位拴住並餵養飼料，並且避免牛頭互相牴觸。早晨還需要巡視牛隻有沒有異樣，如果感冒，我還學會土法：將「雞屎藤」搗碎，摻點鹽巴混合揉成一團，再用手一把抓握藥草，從牛嘴側邊慢慢往嘴裡塞進，以防被牛的牙齒咬一口；這些鹹藥草要反覆地在牛舌上、下擦拭，讓牛不斷地從嘴邊流下唾液，三、四次之後，通常小感冒就會痊癒。重感冒時，就需要買獸用西藥打針或投藥餵食了。

　　養牛過程有時苦不堪言。有一次夜裡，風雨交加，牛舍地板上被雨水淋得濕漉漉的，我推著盛滿牛糞的單輪車正要清理，卻不慎打滑，一百多斤的牛糞瞬間傾倒，我被飛濺的牛糞沾污了一身，忍不住大喊「哎呀！」嘴裡也濺入牛糞便，但感覺那味道是苦味，不是臭味，事後我自己啼笑皆非還常拿這糗事跟人開玩笑說：「我曾經吃過牛糞！」大家都抱著奇異的眼光看我，我進一步打謎題：「誰能答出牛

70 年代臺南善化牛墟

糞是什麼味道，必有重賞！」結果眾人啞口無言地看著我，我這才大吹牛皮，訴說吃牛糞的故事，惹得大家樂不可支。

　　同樣在一次颱風夜裡，卻發生了一生無法彌補的憾事。我們一家十口人擠在狹窄十多坪大的房子居住，我就讀師範藝術科時期的美術作品包括素描、水彩、圖案、水墨畫全部都存放在牛舍茅草屋頂下方，用竹子搭上棚架天花板上，想不到有一夜強颱來襲，狂風大作，竹棚上的那些畫作全部吹落地，不但泡了水而且稀爛破損，全數報廢，當下我傷心至極，我已見不到昔日的創作作品，覺得非常扼腕。

繁殖小黃牛，我偶然成功接生小牛

跌跌撞撞的養牛歲月裡，還有一事難以忘懷。我不只學會幫牛隻人工受孕，我也偶然學會接生了。

有天凌晨兩點左右，我首次聽見牛舍傳來異於往常的聲音，一隻母牛「哞！哞！」大聲嚎叫不停，不但吵醒鄰家，我也被驚醒，急急忙忙到牛舍看個究竟，原來是第一隻母牛要生產了。但那天村子裡的獸醫出差，我撲了空又著急地趕回牛舍，眼見母牛快要生產，並且已露出小牛鼻子，接著前腳蹄也出來了，母牛一定是疼痛不已，哀號聲更加慘烈，關鍵時刻由不得我猶豫，馬上取來二束稻草先鋪在牛後腳的地上，然後我的手用肥皂洗淨後，雙手抓住牛胎的鼻子和腳蹄，輕輕緩慢地一拉，將小牛順利生下來。

一陣手忙腳亂，我竟無師自通成功接生小牛，我的心情非常振奮，從此之後，我就親自充當母牛助產士，前後接生了三十多頭小牛，在我的副業生涯中，也是家人和朋友津津樂道的往事。

其實，養黃牛同時，我也養了十九頭乳牛，僱人不划算，於是每天擠牛奶的工作我都自己來。剛開始學擠牛奶不得要領，頭一次工作便被母牛後腿踢了一腳，造成腿部受傷。經過一段時間學習調適，已經熟練，每天早晨擠牛奶的時刻，母牛見到我還會搖搖尾巴哩！

為了善加利用閒置空間，我還在空處築籬圍兼養豬仔，最多曾飼

養一百多隻；不到一年就可以出售，我一番又一番經營，直到養小牛的場地不敷使用才結束養豬副業改擴建小牛舍。

　　我天天在牧場裡忙得團團轉，生活緊張卻樂趣無窮。算一算，從二十歲起，長達二十多年的歲月裡，我在上班之餘兼從事副業多達十多項，與我的藝術專業看似兩碼事，但我無一不硬拚苦幹，每一項副業都一頭栽入，用心不輸專業人士，規模之大也每每成為村民茶餘飯後的話題，甚至在鄰里起了帶頭作用。

70 年代以牛為版畫創作題材

1977 年〈母子親情〉油印木刻版畫，尺寸：66.5×72cm

1980 年〈牛墟〉油印木刻，尺寸：65×144cm

1976 年養牛副業結束，我與夫人金桂於空蕩蕩的牛舍留念

第八章

回歸專業，
藝術創作多元發展

1. 毅然結束副業，回歸藝術創作

就讀臺南師範學校時，美術概論書本中介紹藝術巨擘梵谷、畢卡索等大師，已給了我深深的影響。我當時就十分景仰他們的藝術思維是如此開闊，創作領域又是那麼的全方位。

那個年代，一般人連買畫冊都負擔不起，欣賞大師作品只能透過書頁上的圖片，感覺藝術大師距離好遙遠。

但是一直到 1973 年，我三十七歲那年，臺灣省教育廳將在立人國小舉辦世界兒童畫展，計畫邀請外國的兒童畫作品來共襄盛舉，當時我和何政廣、潘元石、陳國展等人一同獲派前往韓國、日本考察交流兒童美術教育，並且邀請兩國優秀兒童畫作前來臺灣參展。在那戒嚴時代，公教人員要出國務必在寒暑假，出國要特別申請，但我們有幸可以在學期之中的十月出國，還是留職停薪，已經羨煞許多同事呀！

這是我畢生第一次出國，二十三天的行程中，最感幸運的是，日本現已九旬的國際版畫大師吹田文明，百忙當中，嚮導我們參觀美術館，我生平第一次觀賞到世界名畫真跡。以往我在書本或畫冊裡欣賞名畫圖片，已經感動不已；多少次渴望有朝一日能見到原圖……。就在那一天，我見到畢卡索的畫作原圖了！我見到莫內畫作原圖了！

我就站在名畫前，一般人居然都可以靠得那麼近欣賞，我的眼睛都亮了！我的心澎湃著！我掩住內心激動，細細地慢慢地看個過癮，創作藝術的念頭瞬間泉湧而來。

林智信拜訪日本國際版畫大師吹田文明先生（右）

　　那晚回到下榻處，我輾轉反側，久久不能成眠。我實在是等不及了！我當晚下了一個決定，我無法等到天亮……。半夜裡，我給太太

打了越洋電話，太太嚇了一跳問：「發生什麼事了？」我激動地說：「你把我副業結束掉！那些牛全賣了吧！」我的副業經常換新，那個時候主要養牛。想當年我是辦了三十萬元的青年創業貸款開始從事副業，補貼家用才能養家活口，漸漸改善經濟。這決定來得實在太突然，太太緊張地追問我：「我們的副業才剛穩定下來，怎麼突然要放棄？」

我娓娓道來，我親眼見到了世界上最偉大的藝術家真跡，我太感動了！太太知道我一旦下決心的事，十頭牛也拉不回來。她同時也能體會我的心思，電話那頭也就答應了。

我養牛那一陣子，家裡的經濟已見改善，有時下課會和同事們去吃宵夜，有個服務小姐聽同事稱我「林醫師」，也跟著人前人後稱我林醫師。日子久了我倒不好意思了，有一天我就跟那位服務小姐坦承，我不是什麼醫生，我只是因為會給牛接生，同事鬧著玩就給我取了個綽號叫「林醫師」啦！我確實接生了三十多頭牛！語畢，引來一陣哄堂大笑，我也跟著尷尬地笑了。回顧從事副業的日子，過得辛苦，可也是笑中帶淚，回味無窮啊！

自日本回臺灣之後，家裡十多頭乳牛和六十多頭黃牛已銷售一空。望著空盪盪的牛欄，我竟淚眼婆娑，久久說不出話來。

人生下一步該如何落子

我就這樣結束掉養牛工作，但回頭望著空盪盪的牛舍，我一度悲從中來，茫然不知人生的下一步該如何落子！但是，那個衝動的決定，成為我人生另一個轉捩點，也改變了我的命運！

回顧我買牛之際，正值石油危機，農村瘋狂地謠傳石油飆漲，曳引機加油的成本就要跟著漲了，於是市場上搶著買牛，牛價一日三市，一頭小牛曾飆到五、六萬元，我買的小牛就比平常時期多三倍價格。沒想到，賣牛時，石油危機解除了，耕牛又被曳引機替代了，牛價回跌，我算是買高賣低，虧錢了！

但我耿耿於懷的是，這些牛隻和其他牲口一樣，陪我走過最艱困的歲月，那些時日我瘋狂地想多賺點錢給家裡過上安穩的生活。我除了兼家教指導兒童美術，其他課餘時間都用來做副業。為了掙錢，我周末假日都在工作，可說全年無休，這回牛全賣了，我一度感到空落落的。

「藝術」是我的摯愛，嚴格說來，我自九歲就與藝術結緣，持志至今數十載，我未曾後悔過。每當我的內心有如洶湧而來的感觸時，即透過藝術表現，或繪或刻或雕或塑，創作時一波波泉湧似的熱情及一股求好心切的意念，不停地迴旋舞動著，促使我心甘情願捨棄人間繁瑣及奢侈的生活享樂，竭盡一切創作，期盼有生之年，能將生命光

輝發揮得淋漓盡致。我常向畫友說：「今世能成為一個藝術家，是前世修來的福分，要更懂知福惜福，認真專注投入這份工作，才不至於辜負上天的恩寵。」

勞苦的歷練，是我的福報

我在三十歲前後，每天都忙碌地工作，讓我磨練出一身幹勁與堅忍的毅力。記憶中我最忙碌的時期就在中年，我一邊從事副業、一邊要上班教課，民國五十九年我奉派臺南市勝利國小期間，還曾利用午休和課餘時間趕往寶仁小學及幼稚園兼課，指導兒童美術，勞心勞力就為了拚經濟，支撐家庭生活以及支付四個兒子的教育費用。

很多人看我太拚命，其實其來有自。我在師範就讀時，連最起碼的畫具、用紙都買不起。窮極思變，所以我畢業後才一直想積蓄，希望後半生能夠生活無慮，安心地從事藝術創作。

其實，那麼長時間從事副業已讓我鍛鍊一身幹勁，養成勤勞堅毅的工作精神，也改善了家計。名家名畫真跡帶給我的震撼，讓我確立了全心投入版畫創作的志向，此際，我在心裡默默感謝那些牲口，感謝那些做副業的日子。

2. 師法巨擘，投入油畫及多元創作

　　1989 年，我還在創作〈迎媽祖〉版畫期間，就發願以二十五年的時間展開巨幅油畫連作〈芬芳寶島〉，以記錄 1950 年代臺灣西部地景人文面貌與社會風情。我再一次在工作中傾聽老歌與佛經，祈求創作靈感與泉源，一次又一次地靈感閃現而克服困境，工作如願開展而終能在 2014 年以油畫彩繪完成全長二百四十八公尺（八百二十六臺尺）的〈芬芳寶島〉油畫巨長連作。

　　漫長的二十五年歲月，我已白頭，但總算不辱使命地完成這項艱鉅的大工程。2014 年 10 月 4 日，由每一畫幅高度一百一十二公分 × 寬度二百四十三公分共一百零二幅相連接的〈芬芳寶島〉油畫，在高雄市立美術館首展，象徵著我的藝術苦行又通過一個新的里程碑，但回頭看這一路走來，我內心百感交集。

　　藝術作品有它的創作性元素，作品還要有創作者的生命，也就是我常說的「畫魂」。創作元素包括：構圖、造形、意境、筆跡、文學內涵及色彩層次肌理等，每項都要深究與領會其特質及奧妙生趣之處，再融合表現技法呈現在畫作上。

　　我常形容藝術是一部「無字天書」，藝術家除了天分及敏銳的觀察領悟力外，後天窮盡一切地精進也不可或缺，像在無盡的蒼穹追尋

宇宙的奧妙般，循序漸進才能貫通萬象，到了這個層次，作畫才能意
到筆隨、左右逢源而揮灑自如。

我在臺南師範藝術科就讀時，所修的藝術課程，嚴格的基礎訓練
與廣泛的學習領域，為日後創作與多元藝術發展扎下根基。

冷嘲熱諷擋不住我的決心

我早期以鄉土版畫系列為主要創作表現，這些作品先後有
一百七十幅由史博館收藏。然後我又創刻巨長的〈迎媽祖〉版畫連作
並已在版畫領域獲得肯定，但後來考量年齡與體力，加上我一心想為
臺灣留下昔日風情，幾番思索，我認為油畫是最適合的表現方式。

惟我最初的油畫被視為不成氣候，也曾遭到冷嘲熱諷，於是我決
定赴日研習油畫，為自己爭一口氣。

剛開始畫油畫時，我先從寫生入手；我也常與畫友結伴到各地寫
生，徜徉於大自然，賞識各地美景，既可當運動，又可創作油畫，一
舉多得，這難道不是藝術家的福報嗎？

教職退休以後，我經常參加歐、亞藝術之旅，參觀美術館，欣賞
到更多仰慕已久的世界名畫，我心如孩童般雀躍不已，對精進創作也
有莫大助益。

在我的創作經驗中，油畫一門，是較難表現的。要達到彩筆隨心

所欲的境界，需要多麼長時間的心智磨練啊！

　　回顧我赴日本習畫的歷程，可以從 1997 年初臺南市文化中心安排了我的油畫個展說起。開展前我經常逛外文書店，欣賞國外畫作來充實自己。有一次買了「日本洋畫」畫冊，內有日本筑波大學油畫教授松木重雄先生的作品，我憶起松木重雄先生曾由廖修平先生陪同到安平看「硓𥑮石」的古厝，同時也到過我的畫室參觀，我幸運地在畫冊中找到了他的通訊地址，正好我的個展請柬已印妥，我順手寄了請柬請他指教！松木先生果然回信了，信中特別提議要我到鳳山面見周天龍先生，請他引介我攜帶油畫作品參加他們的東京日展系（示現會）徵畫，如獲入選，就能與日本油畫家的作品一同在上野公園（都美術館）展覽，互相觀摩，必有助益。

　　松木先生書信上的鼓勵和激勵，促使我提起勇氣參展，第一次應徵，幾千張參展作品中我幸運獲得入選並如期展出。畫展開幕那天，我搭機前往日本，到會場果真看到自己的畫作和日本畫家作品同列美術館展示牆上，當場興奮異常。但在我細心鑑賞每幅參展畫作之後，也自覺今後仍有精進之處，當下告訴自己：「與其閉門造車，應跨出國門學習」，從此我在油畫領域找到了自己的位置，開展了視野，創作大有進步，也和日本示現會結下了畫緣。

　　我自從 1990 年起就開始嘗試油畫，我強忍著外界的異樣眼光，把

與周天龍先生（左一）一同拜訪示現會理事長松本重雄先生（中）的畫室

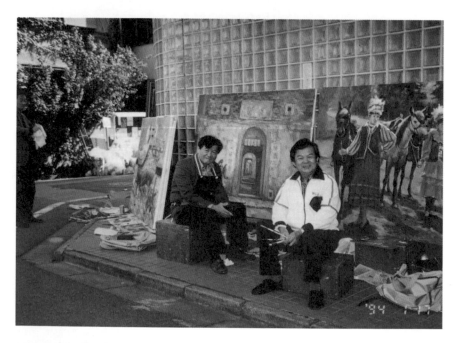

與畫友周天龍先生在日本示現會館研習作畫

阻力化成助力。坦白講,我的個性不服輸,我後來決定赴日學習油畫創作,為的就是爭一口氣讓人刮目相看,終於站上了油畫創作領域。

1998年開始我遠赴日本研習,每年一次選在「日展系」的示現會研究油畫,長達十年的努力,我有幸獲得永久免審出品油畫參展資格,每年都有機會與日本畫家近千幅八十號或是一百號的油畫作品並列展覽,後來油畫作品也陸續入選法國藝術家沙龍展(春季沙龍),並獲得法國邀請個展而讓我油畫創作更具信心。

完成階段性學習之後,雖不敢說有何成就,但起碼可以掌控油彩的特性,也閑熟繪畫工具的使用;運筆及畫刀都能意到筆隨於畫布上,自由揮灑創作。

早期我在油畫創作上,絕大多數以臺灣本土風情、人物為題材;但是近幾年來,經歷了幾趟歐洲之旅,穿梭於各大美術館之外,還觀賞了不少異國優美風光,於是我嘗試跳脫一貫畫風窠臼,開始以歐洲片片斷斷印象深刻的風光景致也為作畫題材,透過畫布留下吉光片羽與旅行生活記實。當然,在人文題材方面,我還是延續了以臺灣鄉土性質的題材作畫。值得一提的是,我在畫畫的時候,特別留意東方與西方的差異性,而能敏銳地掌握其不同特質,避免呈現出來的作品,讓人有模稜不清的感覺。

我總覺得,要畫好一幅油畫確實很不容易。在創作的過程中所遭

遇到的問題層出不窮，但我敢大膽地變化及嘗試各種技法，就像置身在黑暗的洞穴中，尋找光明的出口一樣，百轉千迴來領悟問題所在，終究能走出有自個兒所屬的表現面目，進而增強創作信心。

　　隨著年紀增長，我開始全力擴大藝術的創作領域，就是希望師法國際藝術大師畢卡索，他能畫、能塑、能雕。於是我除了油畫、版畫、水彩、水墨畫、雕塑之外，我還兼製作交趾陶、琉璃與天目陶藝。延伸藝術觸角，更期望能夠開拓新的境界，走出自己的一片天空。

1999 年，〈哈薩克民族風情〉80F 油畫
1999 年法國巴黎藝術家春季沙龍展

2001 年，〈吹笛的少女〉80F 油畫
日本六本木國立新美術館

2013 年，〈月世界〉100F 油畫，日本六本木國立新美術館

3. 雕塑、交趾陶與家庭事業

　　兒時我家鄰近有一條灌溉水圳，每天清晨在水圳斜坡臺階上，有許多家庭主婦洗滌衣服，傍晚輪到男人、村童去水圳泡涼、游泳或洗澡，圳邊熱鬧無比。

　　小時候我就好動，除了戲水，我還喜歡在水圳兩岸挖黏土回家找玩伴玩「爆破土碗公」遊戲。遊戲的方式就是，黏土捏塑成「大碗公」，將碗公口反轉朝下，向地面猛力投擲，順利將土碗公底爆出破

洞，就能贏取對方的黏土來修補破碗公，一來一往十分好玩。

　　有時候我們也用黏土做一些玩具火爐、飯鍋或捏塑一些菜餚、小動物等，玩起家家酒。我和鄰居們可說是玩泥巴長大的。對泥巴黏土本有濃厚興致的我，1955 年開始擔任美術老師之後，臺灣省教育廳委託臺北市福星國小舉辦暑假教師雕塑研習會，我連續三年報名，而有機緣師承雕塑家蒲添生大師，奠定雕塑觀念與創作基礎。

　　那時，我讀臺南師範的同學賴錦堂正好任職福星國小，我因為負擔不起教師會館住宿費用，晚上就睡在禮堂桌子上，錦堂還準備蚊帳給我使用呢！讓我不必奔波來往，夜晚再也不怕蚊蟲咬人，除了求知欲望，還有雕塑指導蒲添生大師，他講話輕聲細語，教導有方，在短暫的研習當中，深入淺出，讓我對雕塑製作有了基礎概念。

　　當時正與我太太金桂熱戀，我一邊塑她頭像雕塑，還承諾每個周末約會時都要趕出一件精緻小品木刻版畫送給她，所以自 1955 年之後我為金桂完成了許多木刻小品。後來與金桂結婚並有了長子之後，兒子把這些作品的刻板拿來當積木玩耍，如今想想，沒能好好收藏好全部作品的刻板，實在感到惋惜。

　　另外，值得一提的是，我二十四歲時所雕塑的平生第一件雕塑作品，就是金桂的頭像，參加臺灣省美術展就獲得入選，讓我對雕塑有了信心。日後我也曾為吳晚得校長雕像，紀念他在美育推展的

奉獻。

　　後來，在偶然機緣下，我與鄭春雄兄聊及雕塑，我們決定共同請模特兒，我開始到鄭兄工作室，與他一起創作雕塑近五年，不但有機會揣摩他的雕塑精湛技法，還能交流切磋，實在受益良多。其實，當我第一次和鄭春雄先生握手時，就感受到他有渾厚力壯的手掌，這彷彿天成，難怪處處可見他的大作並受委託雕塑的公共藝術品，成就令人讚佩。

　　受到巨擘畢卡索藝術大師的啟迪，我也努力朝全方位藝術發展，雖然無法成為專業雕塑家，但能繼續像兒時一樣玩泥塑，隨心創作雕塑，已心滿意足。

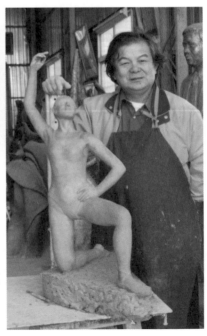

創作雕塑中　　　　　　　　　　　　創作雕塑中

與雕塑作品合影

愛好本土藝術，傳承交趾陶——繼研製玻璃藝品、「金剛天目」

　　大約是在 1988 年間，有一天從報紙傳媒獲悉，臺灣相傳三百多年歷史的交趾陶，碩果僅存的交趾陶藝大師林添木先生希望薪傳這項國寶級藝術。我多次前往嘉義求見，好不容易成為林添木先生的弟子。我在暑假期間，每星期日都到老師的工作室學藝。要學習一項絕活非歷經一段時日的學習與磨練不可，我自覺尚一知半解；後來我再力促俊良、俊亨（現改名勤牧）、俊輝三個兒子，繼續前往拜林添木老師學藝。

　　交趾陶注重的是釉料配方，我和兒子們又花了兩年多時間在試驗爐小窯中試燒，不斷研究釉燒效果，終於成功研發更穩定、更亮麗的

釉彩。話說我的老師林添木先生與交趾陶淵源的故事；林先生幼年家貧，十四歲那年即出外謀生，以貼補家用，曾在北港朝天宮跟隨「唐山師傅」蔡文董學做交趾陶，後來發生盧溝橋事變，那些唐山師傅為了不被迫改為日本姓，毅然返回福建泉州，臺灣交趾陶技藝幾乎斷層，所幸後來有林添木先生希望薪傳的心願，今天才有這絕活薪火相傳。

　　林添木小小年紀就當學徒，那時盡做些繁瑣工作，跟隨師傅外出時就跑腿 當差，感覺枯燥又乏味，一度想半途而廢，但家境貧困，若中斷學徒必須清償一年多的食宿費用，他只好咬緊牙關撐下去。在唐山師傅工作熱情的感召下，終於在十八歲學成，並以此絕活為業，而在無意間獲得同住嘉義的黃得意先生賞識。黃得意先生早年與人稱呼為葉王的交趾陶藝師葉麟趾為鄰，向葉王學了交趾陶的一些低溫鉛釉祕傳，尤以「珠仔紅釉」（胭脂紅類）而舉世聞名。後來黃先生不吝將這項絕傳手藝交趾陶「葉王釉方」傳予林添木先生。

　　林添木先生不忍獨門絕技失傳，年逾七旬仍常抱病為弟子授業解惑。師承林先生交趾陶的十九位弟子遍及全臺，包括廣為人知林洸沂等人。我與兒子俊良、勤牧（俊亨）、俊輝也同在老師門下，實在是難得機緣。

　　林添木老師先後收了十九名弟子（包括我父子四人），門徒各自創作推廣，交趾陶已成為相當普及的工藝品，同時也躍為臺灣國寶級

陶藝品而深受國際人士喜愛。而我們的交趾陶藝品自 1989 年起在桃園國際機場、國立歷史博物館免稅店銷售行銷三十多年。應是源自於我素來愛好本土藝術的機運良緣吧！後來也拓展琉璃藝品製作。到了 2015 年，我們在福建省建陽地區接觸了源起於古南宋時期的黑瓷茶盞，簡稱「建盞」，這建盞是唐朝日本僧人由浙江天目山輾轉帶到日本，日本更名為「天目釉」並且成為象徵國寶的文物珍品。這項技藝

1985 年，我與林添木老師（左）合照

我的交趾陶作品

交趾陶作品〈阿媽搖孫〉

在中國大陸失傳九百多年，於 1990 年代經對岸陶藝家再度研發成功恢復了這項技藝。

我們父子因緣際會接觸此藝術，並且憑著以往在窯燒技術上累積了四十年的經驗，於是我們再進一步研發天目進行燒製，在四位兄弟共同努力傳承投入取名為「金剛天目」茶盞的研發生產。

我家產業 - 智光金剛天目茶具

4. 我的藝術風格與色彩世界

從古至今藝術風尚更迭，回想古典主義畫風時代，著重於人文、內涵、細膩、典雅的表現，到了印象畫派，藝術家走出戶外，捕捉陽光賦予大地的色彩變化，色彩明亮豐美而綺麗，筆觸隨興而瀟灑。

二十世紀以降，藝術畫派風起雲湧，我卻思考要如何超越名利追求，如梵谷的心志一般堅定地追求藝術理想，創造永恆的價值。

我到了五十多歲時，孩子們都已完成學業，家庭負擔較少，所以沒有生活的經濟壓力。當時臺灣正掀起第一次藝術熱潮，一時間畫廊林立，藝術品交易熱絡，有名氣的畫家一直是收藏家追逐的對象，畫家有人一夜之間畫作洛陽紙貴，甚至有人先擺放支票等畫作交件。當時的臺北市忠孝東路「阿波羅」大廈，儼然畫廊總部，畫作行情翻漲令人瞠目結舌。曾有一位前輩畫家鼓舞年輕一輩畫友說：「有生以來未曾有過畫作被炒得這麼熱絡，同好可以珍惜這個好時機！」

然而，我的心境已不相同，我寧可潛心投入漫長的藝術創作。猶記當年「搶畫」之瘋狂，一股炒畫風氣如逐浪般一波一波高潮迭起勢不可擋，但我對於藝術創作的堅定信念，讓我不為世俗誘惑，也無心去關心炒畫風潮。如今回頭想想，其實我一點也不吃虧哪！

回顧過往，我的家鄉、我的童年，還有南師的美術教育孕育了我

的藝術創作生命。特別是南師教育帶給我兩大啟迪：（一）藝術概論中提到，要成就偉大的藝術家，首要不重「名」、「利」的追求，而必須「持其志、力其心」，全力創作。（二）師長在我的紀念冊上留言：「羅馬非一天造成」的金言深植我心。

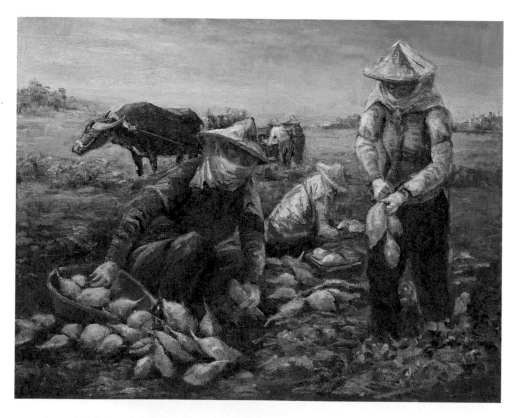

1997 年，〈甘薯豐收〉油畫，尺寸：116.5×91cm
2005 年澳洲雪梨邀請展（臺灣之美）

後來我有機會欣賞到西班牙巴塞隆納高聳入雲壯觀的聖家堂，據說已歷經百餘年接力修建完成。而羅馬之所以有「雕刻藝術城市」之稱，吳哥窟成為雄偉的佛教聖地，都非一日而成。今天，我得以花上二十年時間完成長卷〈迎媽祖〉版畫，又以二十五年光陰完成巨長〈芬芳寶島〉油畫藝術，不論是藝術養成或心志淬鍊，我都由衷地感謝南師給我的啟蒙與養分。今日能在藝壇擁有一席之地，我要把這份榮耀獻給我的母校南師。

　　前幾年的一趟歐洲之旅，在維也納的皇宮外面見識到人面獸身為一體的雕刻，這雕刻啟示人世間的成就，是要以人類的高智慧與強悍動物般的大毅力、大力量相結合，才能臻於圓滿的境界。這樣的啟發，讓我篤定地相信，過往執著努力的一切是值得的且令自己感到安慰的。

　　我也常提醒自己：「不要囿於既定的模式創作。」幾十年來，甚至於終其一生，都要依同樣的方法與風格作畫。堅持個人獨特的風格固然很重要，但並不是故步自封，教條式地創作一成不變；反而是要秉持著突破創新的宏觀智慧與鍥而不捨的堅強耐力，從嘗試中求經驗，隨時在經驗中求變化，在變化中求超越昇華，務使作品在「有所變有所不變」的大原則下，譜出一番高尚脫俗、精鍊圓熟的氣象來。

　　我秉信著「為人生而藝術」的理念，在作畫的態度上，不喜歡

盲目追循西方所謂「新潮」的影子！幾十年來，西方藝術不論是抽象畫、普普藝術、歐普藝術，都如颱風過境般，在一波波強力震撼，一陣陣雷厲風行後不免又趨於平靜，然後馬上又被另一波的主流所取代。所以我告訴自己，與其要亦步亦趨地盲目附和流行時尚，不如秉持著自我創作的理念與原則，全心全意地開闢屬於自己的道路空間，鞏固自己獨特的畫面，才不致隨波逐流，而能呈現與眾不同的品貌與風格來。

我自認為，一個好的藝術家，除了能在其創作中表現出具有某種時代性及個人性的意義外，更應該賦予作品具有淨化精神生命內涵及提昇人類文化層次的理念，更能在作品中感受到藝術家的生命力。十五世紀歐洲人推行文藝復興運動時，就很重視建立各類文化藝術的硬體設施及軟體教育，藉由美育讓人們在潛移默化中陶冶性情，提昇生活品味，所以當今歐洲先進國家，不僅瀰漫著一股濃厚的人文氣息，更是散發出一種溫文優雅的生活格調。我也期許自己為臺灣藝術文化的發揚，再盡棉力奮進打拼，堅毅創作且永不懈怠！

很多人說，我的版畫有陽光的豔麗色彩，有繽紛的生命力。也有人好奇，我對色彩的敏銳度是如何養成的？

我自幼生活的世界就是個色彩鮮明的南部鄉村。就好比梵谷在法國南部時期，筆下呈現的盡是陽光下豔麗的生命色彩，我所生長

2000 年，〈布達佩斯〉80F 油畫，2000 年日本上野都新美術館展出

2017 年，〈莫內花園〉25F 油畫，尺寸：80×65cm

的南臺灣也擁有豔麗色彩，寺廟剪黏、交趾陶都是奪目的色彩，這些都是我創作的養分。

　　作畫是在表現自己內心的藝術觀，調色運作是畫作形於外的重要一環。我認為，畫家所用油畫顏色幾十種，然對高敏銳度與調配技巧可以展現無限的可能，創繪出豐富綺麗的世界。

　　調色學問深如淵，卻妙不可言。層出不窮的色彩變化中，我一步步的發覺其中的巧妙與樂趣。這樣的色彩世界，值得畫家們多加探索，把萬物瑰麗的色彩做最完美的呈現。

2006 年，〈奧入瀨溪流〉80F 油畫，尺寸：145.5×112cm
日本六本木國立美術館展出

2016 年，農家〈美濃村莊〉60F 油畫，尺寸：130×97cm

2016 年，鄉間〈紅瓦厝〉50F 油畫，尺寸：116.5×91cm

2018 年，〈臺東成功漁港〉60F 油畫，尺寸：130×97cm

2016 年，秋收〈收稻草〉80F 油畫，尺寸：145.5×112cm

第九章 〈迎媽祖〉四百零八臺尺版畫

1. 傳承民間信仰，四十歲發願刻繪〈迎媽祖〉

自我四十歲發願製作〈迎媽祖〉巨幅版畫那一刻起，我就下決定效法苦行僧的精神，竭力恭敬地繪製這巨幅作品。

〈迎媽祖〉是我嘔心瀝血之作，二十年的黃金歲月終於如願以償，皇天不負苦心人。每每見到這巨幅長卷版畫完整地展示了生活在這塊土地上的庶民文化，我的內心就澎湃不已！

憶昔，府城迎媽祖熱鬧廟會

我從小就喜愛傳統文化，對於媽祖慶典活動特別感興趣；對威風凜凜的眾神爺、高人一等的踩高蹺、風趣的民俗表演、鄉韻情濃的民間古樂曲調等等，隨著隆隆的鞭炮聲以及五彩繽紛的煙火助陣逐一登場，真是熱鬧非凡，每每令我忘情佇足。自幼，媽祖慶典的記憶已深印於我的腦海裡……

回顧民國五〇、六〇年代，古都府城「迎媽祖」堪稱臺灣最負盛名的民俗活動之一。固然早期物質條件缺乏，民生貧苦，又受制於日據時期種種限制，廟會不若現代那般鋪張，但畢竟是地方上難得的盛會，往往能吸引各地民眾蜂擁而來看熱鬧。

我非常懷念小時候的迎媽祖那般樸實而熱鬧的民俗廟會。每當府

城迎媽祖，城外人潮蜂擁而至，趕牛車、駕馬車，或是騎腳踏車、步行趕熱鬧的絡繹於途。我的祖父也曾幾次帶我到府城擠人潮看熱鬧；當時年幼，眼前威風凜凜、莊嚴高大的眾佛爺神像常讓我膽顫心驚；但對於流露濃濃鄉韻的古音及扭腰擺臀的民俗藝團表演，特別是帶點兒風騷韻味的牛犁歌、車鼓陣、桃花過渡等陣頭，表演者幽默的姿態與不拘小節的滑稽互動讓人感到新奇又歡喜。

　　年紀漸長之後，對於當時迎神賽會上各式各樣的表演以及傳統神器、服飾，除了依舊感到懷念，還多了對傳統禮俗傳承的敬仰之心。

　　猶記得府城迎媽祖的某個夜晚，街上各行各業大方擺設流水席宴客，商家騎樓都在辦桌，五柳枝、滷豬腳……，好料的應有盡有，擺場稱不上奢華，主人家卻盛情招待遠方來的親友與隨香遶境的民眾，可說是人神同樂，賓主盡歡，熱鬧與愉悅的氣氛像過年一樣。

〈迎媽祖〉版畫，來自兒時愛看熱鬧的記憶

　　何以我在四十歲那年興起創作〈迎媽祖〉版畫的念頭？我日後曾仔細回想，應是童年記憶太深刻了吧！還記得我在八、九歲時，每逢媽祖聖誕期間，大天后宮迎媽祖遶境熱烈登場，祖父常載我從鄉下騎腳踏車到府城看熱鬧。

　　從事創作多年以後，我逐漸意識到迎媽祖廟會式微了，許多藝陣

不見了！取而代之的是更多的商業化表演團；傳統文武場也幾乎不見了，取代的是喧囂的電子琴花車與流行音樂，後來又是擾人的鞭炮聲與電音震耳欲聾。我過去最欣賞的傳統服飾、兵器、刀具以及民俗文化面貌都不像往昔那般講究，我在心中吶喊：「我們的廟會究竟怎麼了？」

我和廟方執事人員聊，有人告訴我，過去陣頭多半是庄頭、聚落人們義務組陣頭以敬神之心前來拜廟表演，好讓大家娛樂湊熱鬧。如今社會變遷，年輕人口外移，老藝人凋零，許多傳統藝陣幾乎後繼無人，加上商業化的結果，出陣就得給工資，而且傳統藝陣端賴人力，像是蜈蚣陣、宋江陣的陣容大工資開銷龐大，經辦者雇用傳統藝陣的意願也就越來越低落了。

這番感悟，觸動了我想透過創作保留與傳承迎媽祖傳統文化的想法。擇以最拿手的版畫完整地來呈現，把它記錄下來，這個想法醞釀多年，一直到四十歲這年，我向媽祖祈求讓我的氣喘病癒，當下發願創作〈迎媽祖〉版畫，自此有了成熟的思考，一切可說水到渠成。

隨即，我豪情壯志地向藝術界發表，計畫創作一幅巨長的〈迎媽祖〉版畫，當時內心憂喜參半，因為迎媽祖是臺灣民間重要民俗宗教活動，包括藝閣與陣頭排列順序和形式、典故都必須正確；每個陣頭的神輿與其護衛的關聯性，傳統服飾及化妝都必須研究清楚。動態的

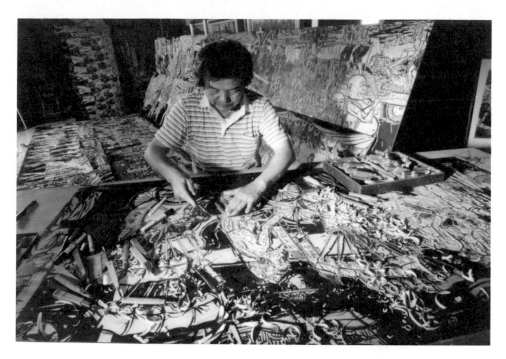

全力以赴刻繪迎媽祖版畫

表演、架勢、配樂、道具等等也都務必一清二楚才能動筆繪製圖稿，這真是多麼高難度的挑戰！

　　當然，為了搜集更詳盡的資料，很長一段時間，每逢有廟會慶典，我總是不辭路途遙遠，趕赴現場攝影或速寫，長時間展開密集的田野調查，遶境隊伍從頭到尾的排序，古樂、服裝和道具等等，我當時騎著一輛偉士牌機車府城跑透透，有時也乘車到其他縣市觀賞迎媽祖活動，都一一做筆記，邊畫草圖，邊訪問做記錄，因為要呈現隆重的民俗活動，我如履薄冰，仔細推敲，不敢有絲毫馬虎，就是希望能為後

人留下可供研究與傳承藝術文化的史料紀錄。

　　當我發下宏願之後，我以木刻版畫來創作，一來是因為刀與板刻繪當中，刀刻遒勁的力道不但更具有藝術性，也能展現民間活動的生命力；另外，木刻水印表現在棉紙素材上，宛如中國傳統版印作品，更具東方藝術風格。選擇了這樣的形式創繪〈迎媽祖〉作品，我自以為應該是很合適這巨幅長的版畫創作，這創作是一段多麼艱辛漫長的旅程，我竟用了二十年的光陰才一償宿願！

　　〈迎媽祖〉總長四百零八臺尺（約一百二十四公尺），由每片九十公分 × 一百八十公分的全張三夾板共六十八片木板連接而成的長龍式巨幅木刻版畫，完成時稱得上是舉世最具規模的版畫創作。創作過程中，我為求畫面內容及典故資料更為精準，歷經長時間調查與搜集，曾經三易圖稿，還要刻繪木板、印刷、染色，程序複雜、工程艱難浩大，我終於歷經萬難，於六十歲那年完成創作。

　　〈迎媽祖〉版畫於 1995 年在臺北市立美術館首展，次年移展臺中國立美術館；再赴日本明治大學、大陸廈門文化局舉辦的海峽兩岸文化創意博覽會展出。還在國立歷史博物館協助策劃下，分別在立陶宛色立昂尼斯國家美術館（2000 年 5 月至 8 月）、拉脫維亞國立歷史博物館（2000 年 11 月至 12 月）；2009 年 2 月 11 日至 10 月 4 日在德國國立慕尼黑博物館展出為期長達八個月，還特別出版德文版畫

〈迎媽祖〉版畫在歐洲各國展出，
2000 年 5 月 23 日於立陶宛色立昂
尼斯國家美術館展出，
黃光男先生列席參加

〈迎媽祖〉版畫在歐洲各國展出，
2000 年 11 月 22 號
拉脫維亞國立歷史博物館迎媽祖展

〈迎媽祖〉版畫在歐洲各國展出，
2009 年 02 月 11 日於德國慕尼黑
博物館展出致詞

冊；2016 年 4 月大陸寧波博物館邀展兩個月；2017 年 10 月高雄佛光山邀展四個月，將臺灣的藝術文化進一步推向國內外舞臺。

〈迎媽祖〉版畫在歐洲的所有展覽，都是承蒙國立歷史博物館前後兩任館長黃光男與黃永川先生鼎力相助，展覽組人員張承宗先生辛苦籌劃展出各項作業以及編印畫冊，迄今我仍銘感五內。

2. 十年磨一劍，歷三次修圖終於定稿

〈迎媽祖〉版畫創作，我在府城五妃街畫室裡的準備工作進行十多年，主要從事傳統迎神廟會典故考據，並且進行兩次修改試繪的圖稿。後來遷居民生路新居，工作持續進行，1958 年（乙丑年）展開第三次〈迎媽祖〉水印版畫繪製，直到 1987 年（丁卯年）我以粉筆起稿草圖，當畫完最後一張也就是第六十八幅三夾板畫稿，累計總長四百零八臺尺，時逢媽祖昇天一千週年紀念日前夕，我感到莫名的喜悅與信心，也許冥冥之中神自有安排吧！於是我決定擇吉日於農曆 9 月 9 日媽祖昇天當日舉辦茶會，見證我為此作行願，並以虔誠的心舉行開筆上墨儀式。

儀式前我特地早起赴鹿耳門聖母廟虔誠祭拜，祈求媽祖庇佑，並恭請媽祖聖像到家裡坐鎮監督創作。我一連三次獲賜聖筊（允筊，答

應之意），於是我得以奉請媽祖神像到我家佛堂安座。

媽祖安座，親友見證，開筆上墨

到了媽祖昇天黃道吉日，我原定上午九點舉行開筆上墨儀式。早晨七點多，我邀請的五十餘位親友陸續抵達我的畫室，我也備妥點心、水果、茶水招待。閒聊之際，接到國立歷史博物館突來電話表示，陳癸淼館長正在參加中樞紀念會（當天國曆10月31日蔣公誕辰紀念日），會後即刻會搭機南下趕來參加開筆盛會，請大家多包涵並稍等待。結果遲至近午十一點，陳館長還沒趕來，我考慮請眾人最後再等半小時就舉行儀式。到了十一點二十分，門鈴響起，陳館長匆忙趕抵，大家鼓掌歡迎，我們全家人即前往佛堂，每人持三炷清香，在鳴炮聲中，虔誠祭拜媽祖。然後在媽祖監筆及眾人祝福中，我就執毛筆蘸上黑墨，在粉筆構好圖的三夾板上，起筆首繪圖稿，完成開筆上墨儀式。

幾年之後，香港朋友寄給我一本九龍元朗地區迎媽祖盛況紀念冊，我細心翻閱，發覺原來媽祖昇天時辰為午時，回想開筆上墨那天，預定時辰一再延誤，下筆之時卻巧合落在午時。我心中大喜，畢竟我是信仰媽祖之人，我相信這是上天的安排，此後每當遇到瓶頸或困境，我都勇敢承擔，繼續創作不輟。

〈迎媽祖〉四百零八臺尺版畫　　　　　　　　　　　　　　169

〈迎媽祖〉版畫於
1987 年吉日正式
創作起跑

來賓等待開筆上墨

全家虔誠祈求〈迎媽祖〉
長卷版畫早日完成

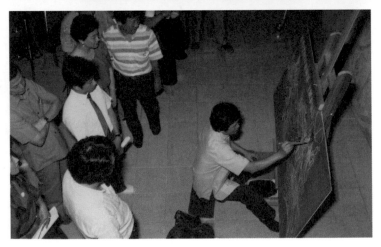

〈迎媽祖〉版畫擇吉時
正式開筆上墨

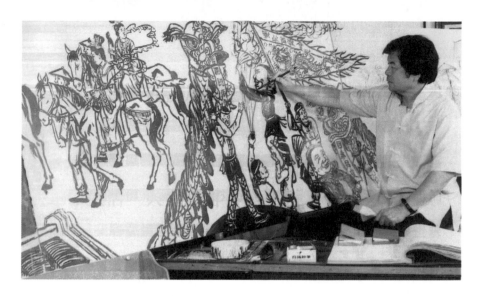

構繪〈迎媽祖〉版畫

三度構繪〈迎媽祖〉版畫的曲折歷程

其實，在我開始計畫創作〈迎媽祖〉長卷版畫之際，心中疑惑一度讓我茫然無頭緒。我陷入漫長的思考與糾結，不知從何著手，這時想到過往的記憶還歷歷在目，在腦海中迴盪一想，竟讓我茅塞頓開……

起草〈迎媽祖〉長卷版畫時，我努力思索著，如何將一版一版拼湊成一幅長條型連作？正當我覺得有點困惑時，我想起了，過去曾親睹古禮迎親，我以連併方式完成綿長的三十三臺尺〈古禮迎親圖〉畫作。是啊！我何不照創作〈古禮迎親圖〉方式也把一版又一版的單幅版畫相併連接成為長幅版畫，其實是異曲同工的創作方式，終於想開了。

過往記憶讓我豁然開朗，也可說，這道檻，竟開啟了我新一個階段的木刻版畫創作生涯。於是，我胸有成竹地邁開大步，勇敢地迎向

挑戰，著手這項艱鉅的藝術創作工程。

　　首先，我把多年來搜集的相關資料及速寫材料整理就緒，接著準備二臺尺 × 三臺尺平方的橡膠版共五十張在版子上構圖，接合起來全長一百五十臺尺。正當完成第一次全部畫稿時，藝術家席德進先生來臺南寫生，順道來寒舍泡茶。我請他看看畫稿，他建議並鼓勵我能將畫幅擴大些，讓氣勢更壯大。我覺得很有道理，於是我再準備了寬二臺尺 × 長六臺尺的膠版共四十張，再構完圖稿，合起來總長二百四十臺尺。

　　完成了第二次草繪圖稿，正想要操刀刻繪時，忽然考慮到膠版刻的板子不吸水，所以只能用油墨印在較厚的版畫紙上，這樣完成的作品無法捲軸，也就是説，如此龐大巨龍式的長條連作，將難以攜出國展覽。於是，我想起日本版畫家棟方志功的木刻版畫先以棉紙在刷上黑墨汁的刻板上印出黑色圖樣，再用水性顏料著色，然後再以字畫裱褙方式裱褙成圖捲，這樣就能放入紙筒裝箱、運到國外展出。

　　於是，我捨棄了刻膠版版畫，第三次構繪圖稿時，決定採用木質板材的三夾板來刻版畫。

　　從事木刻水印必須講究木板質材，我特地從國外訂購一批寬三台臺尺、長六臺尺優質的白楊木三夾板，那是透過國立歷史博物館前館長何浩天先生幫忙才能順利購得。所幸我得以再第三度做為〈迎媽祖〉版畫構圖及創刻之用。

當我刻完木刻，必須進一步嘗試一些單張水印版畫，以檢視所謂水印版畫包括墨色的滲透、乾濕的控制、色彩韻味的呈現、色層的肌理變化、筆觸飄逸灑脫等表現技巧，直到掌控且運用自如了，我更有信心運用這樣的技法來創作巨長〈迎媽祖〉版畫連作。

〈迎媽祖〉版畫創作前前後後共花了近二十年時間，前十年繪圖定稿，後十年力拚這件大工程的版畫。五十八歲時，時間好像是緊緊追著我跑，我深恐作品無法如期完成，毅然申請提早從教職退休，

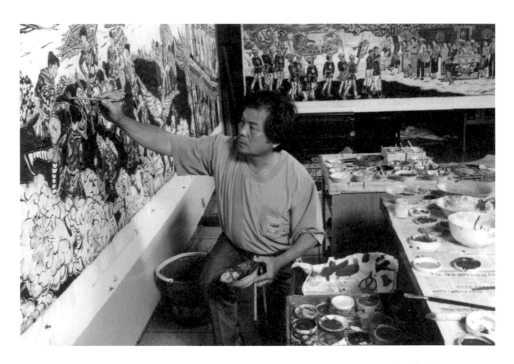

〈迎媽祖〉版畫：彩繪

六十歲之前的最後兩年全心全力投入創作。我經常挑燈夜戰,終於排除萬難,趕上進度,終得以在我屆一甲子六十歲那年,2001 年如期完成〈迎媽祖〉巨幅版畫並在臺北市立美術館推出首展。

如今這幅四百零八臺尺長的〈迎媽祖〉版畫作品,終於呈現在國人的面前,它完整地展示了生活在臺灣這塊土地上人民,對媽祖的信仰與參與廟會的熱忱,也記錄了傳統民俗宗教活動的盛大遊行陣容!謹希望此幅兼具藝術、民俗、宗教、教育性的鉅作,祈能喚起海內外人士心靈的共鳴,及效法媽祖救渡眾生的大慈大悲精神。

3. 多視點構圖,突破視覺侷限

前面十年,我除了費心於摸索〈迎媽祖〉版畫的考據與板材,事實上,源自中國文人畫的長卷軸型畫作,如何構圖與下筆技巧更是嚴峻考驗。長卷以水墨畫居多,中國歷史上家喻戶曉的長幅莫過於舉世聞名的〈清明上河圖〉、張大千的〈寶島長春圖〉,清朝宮廷畫家郎世寧以宮廷為題材的名作也頗受世人矚目。世界知名畫作如莫內的〈荷花池塘〉油畫等都是巨幅聯作而令人感到震撼並且都是傳世之寶。

尤其是巨幅長條型畫作,要串聯人物及景象確實不容易表現,創作者需要兼具耐性、毅力以及體力;其中最困難也讓我思慮再三的在

於：畫中所有物像要以西方「透視畫法」來呈現，或是以東方水墨畫的「多視點畫法」來表現？

若用西畫單幅畫作習慣採取的焦點「透視法」，那麼作品一幅一幅地併接連成長條型畫幅的話，近景圖像必然特別凸顯，看起來也較大，而遠景圖像相對變小，容易給人千篇一律的感覺，視覺單調而乏味，這是「一點透視畫法」的侷限。如果能打破這樣的傳統佈局，把圖像焦點巧妙地像俯視物像那般安排在畫面或上或下的不同位置，並且注重排列的律動感，引導觀賞者的視覺循著物像移動，營造出富有變化的畫面，這樣的方式作畫也就是「多視點畫法」，創作內容趣味盎然，物像如躍動於畫面上。

名畫家夏卡爾（Chagall）的畫作，以表現視覺效果為主軸，巧妙地打破了油畫傳統的「焦點透視」畫法。不管時、空的次元如何，他只憑自己的意向來創繪，完全拋掉作畫如照片的透視感，而強調以視覺有變化為訴求，而且主題物像憑自我感覺良好的地方就表達得較為突兀而誇張，所以有時圖像斜臥或直豎，不規則地呈現於畫面上的任何方位，這樣隨心所欲的構圖形式，有時讓人覺得有點光怪陸離，卻頗受人討喜。我想，這就是跳脫焦點透視畫法最鮮明的例子吧！

經過一再推敲，終於決定捨棄西洋畫法的單一焦點透視法，改用傳統文人畫多視點透視法來表現整幅長卷版畫，希望人物、景物遠近佈局

看起來較有變化又順眼，並且也富有東方藝術感。具體來說，採用多視點畫法來完成〈迎媽祖〉長卷版畫的特點在於遠、中、近景的物像大小差異不多，主題景物或人物於空間上的佈局不會有頭輕腳重的感覺。

像是迎神賽會隊伍上的主題圖像，便可以自由地安排於畫面中的任何角落也不會覺得怪異。這樣的技法在〈迎媽祖〉版畫的幾個畫面上鮮明呈現，例如畫冊裡第二十五圖佈馬陣，以及第五十圖七仙女，前景是古厝，遊藝節目反而排在古厝後景，透過視覺移動的巧妙運用，整幅畫作的視覺焦點起伏變化猶如音樂般的律動，不僅活化了構圖趣味性，也符合變化成美的原則。

當〈迎媽祖〉長卷版畫赴立陶宛及拉脫維亞的國立美術館展出時，賞畫觀眾對於畫作長度感到驚訝，第一印象都是：整幅畫作圖樣像是一條東方巨龍在滾動，這是中華繪畫文化的獨特表現，十足地展現東方藝術精神。

臺灣民俗宗教活動為主題的〈迎媽祖〉版畫創作，融入中華民族繪畫文化的「空間」概念而採用「多視點」來表現，可以說相得益彰，不枉費一而再再而三的修正與漫長時間的思索，多年來辛苦創作獲得國內外藝術界的賞識，我心滿意足啊！

民間陣頭躍然畫上

再細看這巨幅版畫，可說兼具民俗記錄與藝術表現，作品還有幾個特色值得分享。例如，全幅畫中沒有重複的項目，多視點構圖講求變化，線條的粗細、人物的聚散、大小與強弱、起伏等，視覺生動，彩繪也十分講究。我的色彩不被物象拘束，以色層重疊、肌理變化來釀出質量感，彩筆所落之處自然、豪邁而拙樸，氣韻生動不滯色而形成律動感。

彩度上並且跳脫淡墨彩著色的侷限，而選擇濃彩著色，突顯東方意味及豔陽普照的南臺灣氣息。其實，臺灣廟宇上五彩繽紛的剪黏也屬於高彩度，風格用於版畫更具鄉村生活況味與常民的熱情活力。

特別是在陣頭列隊上，我做足了功課，也受到各方好友相助，才得以展現如此細節。主祭媽祖廟的儀隊排在整個隊伍最前段與壓後；最前段嚮導依序有：香案迎神、路關牌、媽祖的托燈、哨角、媽祖聖駕大旗、鼓亭、執事牌、清道大鑼、皂隸隊。後段具圓場作用，依序有十三音古樂陣（十三腔）、鑾駕執事、信徒掃街、仙女供花、提燈、提爐、持輿鑼隊、仙女供壽桃、節、銘旌、報駕大鑼、哨角、千里眼與順風耳兩將爺、媽祖神輿、南管（御前清客）、廟事老大、隨香客。

前段與末尾之間有來自各地廟宇的助陣團，每個廟宇都有自己的

神明聖駕大旗、鑼鼓陣、神明護衛將爺及神輿，這些陣勢之間有的還穿插民俗藝陣增加熱鬧聲勢及趣味性。例如，鑼鼓陣裡有八音、北管、南管、天子門生、十番吹、十三音等；民俗藝陣有蜈蚣陣、白鶴陣、跳鼓花、搖旱船、鬥春牛、三姑六婆、老揹少、快樂童子、海族陣、布馬陣、牛犁歌陣、高蹺隊、弄車鼓、舞龍、大麒麟陣、七響陣、竹馬吹、宋江陣、鷸蚌相爭、醉彌勒、兩廣醒獅、十二婆姊等，另有其他一些南臺灣特有的藝閣車陣。

臺灣媽祖信徒眾多，媽祖捨身濟世的精神直到今日仍是社會的重要安定力量。四百零八臺尺長的版畫呈現在國人面前，完整地展示了生活在這塊土地上，人民對媽祖信仰參拜的熱情與純樸民風。儘管社會變遷，我仍深信這幅兼具民俗宗教與藝術文化性的〈迎媽祖〉版畫能引起海內外人士心靈的共鳴。

4. 禪修中以刀代筆，苦行中筆下蒼勁樸拙

〈迎媽祖〉版畫完成圖稿後，必須以雕刻刀把三夾板上的圖稿刻成凸版畫面，最後水墨拓印成版畫。無論是圓口刀或是三角菱刀，每一刀刻削掉的刻痕，就呈現如同刀刃口大小痕跡粗細的點、線，可以想像，要完成每一面全開大小的三夾板，可能要刻上幾千刀甚至於幾

萬劃刀痕，刻完全部六十八塊板面的三夾板，所需工程相當浩大！

耗損千把進口雕刻刀

專家使用的雕刻刀，售價昂貴，早日當老師的薪資要想購買足夠的專家用雕刀工具，無疑是一大經濟負擔。後來我從日本進口鋼質較好，而且耐刻普級品雕刻刀，價錢較便宜，這樣省去了委託師傅磨刀的費用，工作效率和士氣都提高了。創作過程中，雕刻刀完全鈍了，我就分贈給學生，他們用來刻刻泥板、石膏之類軟質的素材，還是滿好用的。

為此，我託朋友從日本分兩梯進口了兩千把雕刻刀，日本販售商還以為是要批發給全臺灣美術用品店的，後來得知是我一個人要刻木刻版畫使用，他們感到不可思議。

「工欲善其事，必先利其器。」我在日本版畫界的友人池田正雄先生，他曾對我說，他很崇拜棟方志功先生的木刻創作，經常藉著幫忙大師磨雕刻刀的機會到工作室去，邊磨刀邊研究大師的獨到刀法。他形容棟方志功先生運刻刀如脫韁野馬，奔馳於板面上，力道有勁且豪邁不受拘束，即使刀痕超越界線也毫不在乎，這樣的畫面更顯得蒼勁拙樸美感！池田先生又說：「銳利的雕刻刀，猶如軍人使用的槍砲，要時時注意砲管裡的彈道，保持擦拭得光滑是很重要的，這是工作精

神，提升效率之所在，也是心力專注『安住創刻』不可忽略的大事。」

我獨力從事〈迎媽祖〉版畫創作之餘，雖然還可以自己磨刀，畢竟不是行家，磨刀對我無疑將多一層負擔，所以甘願進口兩千把價格還負擔得了的雕刻刀。後來我又添購了一些專家用雕刻刀，並請教木雕師傅教我磨刻刀兼著用。完成迎媽祖版畫時，進口的兩千把普級品雕刻刀已一支支從我手上刻損了上千把以上，但我絲毫不後悔，如今成果展現於世，想想也是值得安慰的事。

盤坐畫板上，靜心修身完成艱鉅任務

1988 年（戊辰年）黑墨草圖繪畫完成之後，媽祖聖誕（農曆 3 月 23 日）將至，我特地擇這吉日啟刀刻畫。

我的墨稿起初不求精畫，而是以刀代筆，自由自在地運刀刻繪圖像，落刀之處力求古拙樸美，使勁時刀痕乾淨俐落，刻線刀味十足，而且講究有繪畫性。但也因為使勁落刀刻繪，雕刻過程期間時而滑刀而傷及手指頭或在大腿上傷口累累，血跡夾雜著汗水斑斑滴落地板上。但為不讓思緒中斷，小傷時就簡單包上繃帶又繼續工作了。

事實上，要在三臺尺寬幅的平放木板上刻畫，不管坐椅子上或站著，眼力與手刀都有難及之處，刻繪實在困難，漸漸地我發覺屈膝盤腿的姿勢坐在木板上刻繪，方能運刀自如。這樣的雕刻姿態竟如禪

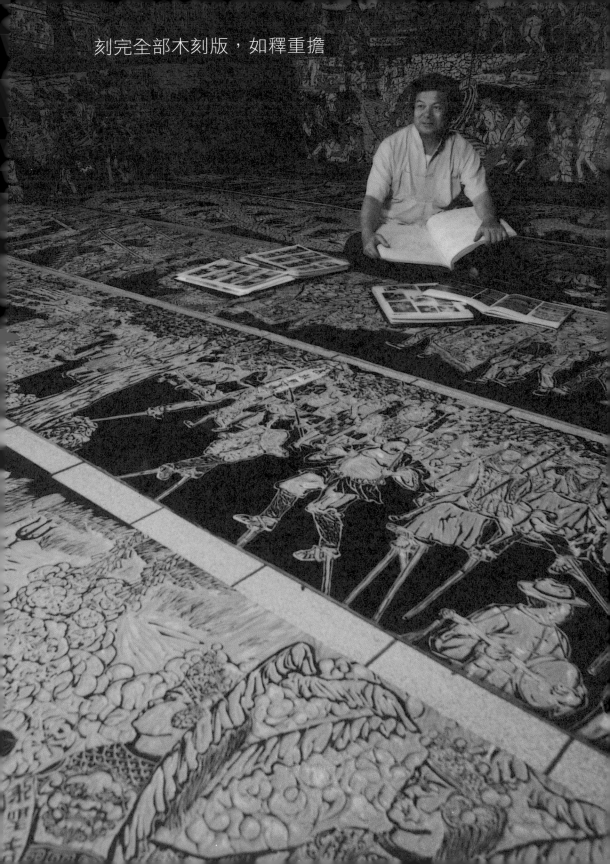

刻完全部木刻版，如釋重擔

坐，我同時播放著「南無觀世音菩薩聖號」音樂，在清寧悠揚的誦佛樂聲中，宛然身入聖境，心都平靜下來了，我也才能堅持這漫長的工作歲月。

5. 多少次受傷流血，我視刀傷如同神的指點

我自從發願製作〈迎媽祖〉版畫，每每在創作過程中，構圖陷入瓶頸，當下我祈求媽祖指點迷津。我是虔誠的媽祖信徒，我閉上雙眼，專心致志地冥想內心渴望的景象，我總能感覺到衪就在我腦際及眼前浮現畫面，我馬上執筆打起草稿，創作就能順利進行。

記得最初我原想用 2 尺寬的膠版來刻製〈迎媽祖〉，如此寬幅的板子正好可以擺放於桌子上來運刀。但幾經考量，膠版若用油印於厚紙上，屆時無法捲軸到國外，展覽將成問題。於是，我決定改採木刻版來作水印版畫，以方便裱褙成卷軸。為求加強作品氣勢，我進一步加寬改用 3 尺寬幅的木板子，但這樣一來，板子上端就有眼力與手刀難及之處，於是我將板子放置地上，盤腿坐於刻板上創作刻繪，但才剛運刀竟不小心「滑刀」了。刀口就傷到自己腿上。

創作過程中，我經常受傷，手、腿常多次因雕刻刀「滑刀」而受傷害，甚至血流如注。事後審視，十之八九是正在刻劃的構圖內容出

了問題。也許是因心裡有疑慮而分神，但我相信那是媽祖給我有錯之處的警示。

曾有一次意外，我迄今難忘。創作期間，有一段內容我反覆構圖還是不滿意，內心惶惶不安，卻還勉強構完了圖。正開始運刀刻繪時，手持的那把大圓口刀使力不當，突然脫手滑刀，直刺大腿肉裡，血流不止，家人緊急送我急診，到醫院縫了十二針，當下痛苦萬分。

傷口處理過後，我心有餘悸，也起了疑心：「我哪裡弄錯了嗎？」於是我請寺廟彩繪大師蔡草如先生前來指教。他看了圖，當下指出畫面裡香陣隊伍中所畫的將爺神入畫有誤。我隨即向寺廟請教，弄清楚典故之後再做了修正，這一部分構圖就順利完成了。

從此每當我遇到「滑刀」，就會倍加細心去追究是否內容又出差錯了。有時候經常感覺有神靈在旁指點迷津，我不由得告訴自己：這一幅〈迎媽祖〉版畫創作是媽祖神威在助我完成時代性的大任務吧！

如今，我腿上還留下斑斑累累的刀痕，這是我不太喜歡穿短褲的原因，即使氣候悶熱也如此。但，諸如藝術大師畢卡索的雙腿傷痕累累，不也是為著藝術創作留下的印記嗎？我將以他為榜樣，不後悔雙腿烙下的刀痕，因為那是我努力付出的代價，是創作紀錄，不是嗎？

〈迎媽祖〉四百零八臺尺版畫

6. 風雪夜裡，迎媽祖在德國與世界相遇

　　四十歲起創作〈迎媽祖〉長卷版畫，我總覺得一連串的事蹟不只是巧合，而是神靈給我的功課。

　　1987年開筆上墨，是日是重陽節，媽祖昇一千週年紀念日。那年我已五十歲，我深信那是媽祖給我的旨意與考驗，也就抱著「肩挑千斤擔，手推萬里潮」的心境，勤奮二十年的時光，一點一劃、一刀一刻，如僧人敲打木魚般，默默地涓滴成河般地完成巨幅作品。〈迎媽祖〉版畫全長共計四百零八臺尺（一百二十四公尺），面積是〈清明上河圖〉的二十一倍大，畫中有一千零六十六個人物，穿著、道具、樂器乃至動作表情，都仔細研究，遵循傳統〈迎媽祖〉習俗與陣仗。

　　我特別難忘〈迎媽祖〉版畫在2000年2月德國慕尼黑的展出，展期自2009年2月至10月展覽竟達八個月之久。這多虧了慕尼黑博物館館長穆勒促成。穆勒是在2000年從臺北國立歷史博物館館長黃光男先生的推薦獲知臺灣完成了號稱全世界最具規模的〈迎媽祖〉木刻版畫作品，於是專程前來國立歷史博物館打聽，並請專員張承宗先生帶領前來三次參觀我的畫室。穆勒館長初次見到版畫原作就表示深深被感動，他認為這不只是一件創世界紀錄的版畫作品而已，「迎媽祖」又被聯合國列入世界三大非物質文化宗教活動之一，它所具有的

德國慕尼黑國家博物館穆勒館長前來畫室查看將展覽的〈迎媽祖〉作品

藝術與文化價值，更是令人景仰！

當場穆勒就與我洽談邀展事宜，他當時擔任德國西柏林國立美術館副館長，礙於經費有限而暫時擱置。相隔四年，穆勒升任國立慕尼黑博物館館長，他言而有信，兩度前來臺南，親自丈量〈迎媽祖〉尺寸，並參觀媽祖廟，領略了臺灣百姓對媽祖信仰的熱忱，讓他再度燃起邀展的興趣。

2008 年穆勒第三度來臺，並且到我的畫室，他拿出慕尼黑博物館的平面圖及準備展覽佈置圖，正式邀請〈迎媽祖〉版畫作品前往展出。他還說要為我印畫冊、海報及舉行隆重的開幕酒會。他甚至承諾一切都由他親自策劃，讓我可以放心地將〈迎媽祖〉版畫運到慕尼黑

展覽。我們歡喜達成共識，〈迎媽祖〉版畫赴德國慕尼黑博物館展覽，創下該館邀請展覽時間最長的紀錄。

臺灣獲邀參加開幕酒會的人士包括：當時的臺南市長許添財伉儷、臺灣歷史博物館館長黃永川、承辦專員張承宗，我則由甫取得美國藝術碩士學位的兒子林俊賢陪同。當時的國立歷史博物館館長黃永川先生與臺南市長許添財賢伉儷是遠從臺灣趕赴開幕酒會，我既興奮又深感無上榮寵。

開幕酒會訂於當地時間 2 月 10 日晚上七點，當時雪花紛飛，館外已積滿厚厚的雪，不免擔心開幕酒會賓客無幾。

我穿著厚重的外套，匆匆走出旅館，趕赴會場，望著冰雪中的博物館前擠滿車輛，我內心難掩喜悅地快步進入會場，還不到開幕時間，容納三百多人的會議廳已經座無虛席，他們有的來自德國、法國、瑞士，也有維也納等地的藝術愛好者，現場洋溢著熱鬧與歡欣。開幕時，館方安排穿插古箏、大提琴等音樂演奏，表演的音樂家好不容易遠從五十公里外應邀而來，樂音美妙中揭開序幕。每每回想起開幕會那一刻的感動，我還是十分激動不已。

我還記得，一位蘇黎士的大學教授專程來看展，他還記錄當天活動過程、所有人的致詞內容，後來還從電子信箱把記錄影片寄給我。

這趟國外經驗，讓我特別見識到歐洲人民對文化和藝術創作的注

重，以及他們文化水準之高，不得不敬佩。

　　這一路走來，我的力量來源正是朋友的情義相挺，每每回想起海內外熟識或不認識的朋友，給予我的溫暖，一直是我創作不輟的原動力。

　　赴德國慕尼黑嚴冬五天行程讓我倍感溫馨，那景象至今仍縈繞在我腦海，尤其是我國駐歐洲代表團熱情接待與行程安排，還有穆勒館長親自嚮導，邀請我們一行參觀其他美術館、博物館，那時正逢他們的啤酒節，每晚大家都到啤酒館受華僑熱情的款待，溫馨無比，回臺前一晚的離別晚宴賓主盡歡至今難以忘懷。

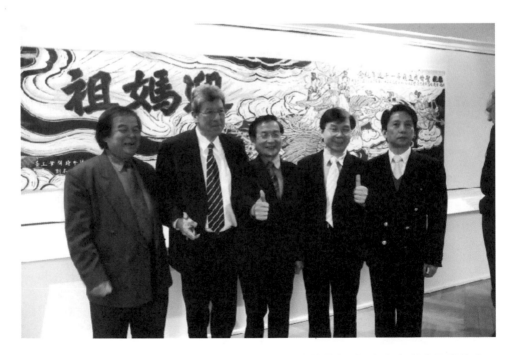

德國慕尼黑國家博物館〈迎媽祖〉版畫展開幕式，
左起林智信、館長穆勒、臺南市長許添財、歷史博物館館長黃永川

7. 冥冥之中天助人助

說來奇妙，自我發願創繪迎媽祖之始，除了朋友情義相挺，陸續也有四方五路的陌生訪客，甚至是推銷書籍的，也都意外在我遇瓶頸時，助我一臂之力，這就是所謂的「人助天助」吧！

1990 年代，我曾偶然認識一位香港頗負盛名的石灣陶大師何秉聰先生，他是位學術淵博的文人，在塑陶方面有獨特的創意，也很講究陶藝品渾厚質樸的藝術性。何教授（何秉聰先生）晚年喜愛創作壁畫，畫作還題詩文，尤其是對石灣陶作品的人物、典故都有深入的研究。

不知因何機緣，何教授得悉我的創作風格而主動到臺灣來認識我。當時我正在研究「交趾陶」，創作手法、燒窯等，與石灣陶有異曲同工之處。我倆一見如故，我邀他與太太在我家作客，我也有機會討教泥塑經驗，包括燒爐、釉色、創意，他都不吝指導，讓我得以在傳統交趾陶製作工藝中，融入石灣陶藝的優點，而能不斷創新，他真是我的家族陶藝事業的貴人。

何教授夫婦來訪期間，我幾乎每天都陪同參觀景點，品嚐特色美食，他們十分讚揚臺南的民風樸實與文化氣息。何教授是無神論者，當看到我正在刻繪〈迎媽祖〉木刻版畫時，即對於媽祖信仰表示興趣。我陪同前往大天后宮參拜時，一進廟門，他即詢問我是否明白媽祖廟

裡那一些兵器名稱？我搖搖頭。他立即為我一一解說，並且隨意取來便條紙，將每支兵器名稱都加註解釋。回家後我隨意將紙條夾入一本雜記簿裡。

另一則故事，也是當我刻繪〈迎媽祖〉版畫的時候，有天一早就有人按門鈴，來了一位年輕小姑娘。她說。耳聞我熱愛傳統文化，於是想推銷一套有十二大冊的《中國民間美術全集》。我真不想再添購這套書，但她從早一直推銷至中午，賴著不走，我的家人催我要吃午餐了，她還是不肯走，磨了四個多鐘頭，最後她說是為了籌學費，請我務必幫忙，還說要加贈我盒裝的《中國樂器圖鑑》巨冊。這時，我是再也拒絕不了啦！但素來我不懂音樂，更何況那是巨冊「古樂」書，我也是逕自擺放書櫃裡了。

1995 年仲夏我終於完成了〈迎媽祖〉版畫，首展於 9 月在臺北市立美術館登場，轟動一時。當時的李登輝總統由文建會主委鄭淑敏陪同來欣賞，進一步指示專案辦理，由國立歷史博物館編輯印製〈迎媽祖〉長卷版畫圖冊、彩色紀念票和手卷。1996 年 3 月，館方通知希望在這連續六十八幅作品的每一幅要加註簡單文字說明，讀者更能認識其宗教文化意義。只給我兩個半月的時間，算一算要完成將近四萬字的說明文字，談何容易！再說，每一幅作品要查清典故，字斟句酌，不是可以「閉門造車」草草了事的。但為了成就這難得的機會，我只能拚了！

因為長時間在燈光下寫作，視力大損，常常把一支電線桿看成兩支，真是耗費心神。這寫作剩下第五十六幅「兵器執事」以及第三十六幅作品「福州十番吹」時，我卻找不到考證資料。離交稿期限只剩下十多天，我真急如熱鍋上的螞蟻！只能到處打電話請示歷史及文獻專家，並且祈求媽祖庇佑。不知是心領神會或怎麼的，我竟在家裡翻箱倒櫃，無意間在一冊雜記本中發現何秉聰教授先前順手寫給我的兵器名稱和註解，這無疑是何教授的錦囊妙計！為此，我一度怪自己不留心，差點兒糟蹋了何教授的一番美意。

　　我及時完成了兵器解說文。另外也回想起數十年前張麗堂先生當市長時候，舉辦過一次〈迎媽祖〉遊行觀光年活動，那時臺南的福州同鄉會配合出陣演出，我曾請示在場一位白髮蒼蒼老執事，有關「福

1984 年，香港何秉聰教授（左一）蒞臨我家指導石灣陶

州十番吹」古樂典故，但日久已淡忘。我趕緊前往想拜訪先前那位老執事，老先生卻已仙逝十多年了，後輩同鄉也沒人能解答。

我回家之後仍不死心，再次翻箱倒櫃在書刊堆中翻找，希望得到靈感卻無所獲。後來想到有那巨冊《中國樂器圖鑑》，翻翻看竟然在書頁後方有「福州十番吹」介紹。真所謂踏破鐵鞋無覓處，竟然本不以為意的資料給我解困了，才如期完成了〈迎媽祖〉版畫註解。

此時內心一再感謝無意間拉我一把的何教授與那位陌生的姑娘。我也很感念當時的民生報特派員楊全寶與沈尚良記者時時關心與報導，鼓舞了我創作不懈。還有大師蔡草如先生與蔡國偉父子也經常來看我創作，給予指點，才讓我逐一克服難題。又在歸仁國中服務的同鄉好友駱聯富老師，不分日夜地協助校稿，我才有可能在短短三個月內如期完成了所有典故解說，而能一償宿願。我必須再一次說，我何其有幸！難道是媽祖的保佑，得貴人相挺相助。

音樂與清香伴創作路

一個人總是沒有十全十美的吧！說真的，到現在我還不會唱好一曲歌，每次想要練唱一首歌，一再練習仍是五音不全。我的內人金桂年輕的時候，每次學校教師自強活動，她的好歌聲總讓我仰慕不已。

我雖然不會唱歌，工作時仍會跟著音樂旋律哼哼唱唱，自我陶

醉。特別是我童年時期所風行的流行歌曲，每每聽到老歌，一股濃濃鄉愁湧上心頭。夜闌人靜時，聽到老歌，感傷更深，我常常隨著靈感即時提筆草繪畫稿，往往這些草稿都成為我創作的母胎，成了我日後重要的鄉土版畫作品。

此外，我每天清晨虔誠地以三炷清香敬拜媽祖，並誠心祈禱，我也深信，香爐上的香柱平正或歪斜都是有感預兆。有時冥冥之中真的遇上風波，全家人誠心祈求媽祖保佑，心誠則靈，終於能大事化小事，小事化無事了。而今，我一家二十多人虔誠信媽祖而歲歲安康，我始終能在藝術界工作一路順心，這些我也都感恩媽祖神佑。

夫人金桂伴我刻繪〈迎媽祖〉版畫加油打氣

攝影家 趙傳安 攝

第十章 〈芬芳寶島〉一百零二幅連作

1.〈芬芳寶島〉油畫連作高雄首展推手——李登木

　　李登木，和我一樣來自窮苦的農耕家庭，為減輕家庭負擔，1952 年，我們同時考進了臺南師範學校藝術科，成為同班同學，在人生的路上有了交集。或許投緣，同窗友誼情感深厚，是我南師求學時期最要好的同學之一。

　　師範畢業，登木返回家鄉小學任教，為在藝術創作更加精進，順利考取臺灣師範學院藝術專修科（臺灣師範大學前身）。教了幾年書，表現出色，獲選臺灣省第一屆特優教師。後辭教職自行創業，跨足高雄室內設計、庭院美化、大型廣告設計、房地產與建築業及觀光大酒店經營，出色又成功，更獲延攬從政，遴聘為高雄市政府首席政務副市長。

　　登木得知老同學正在埋首創作〈芬芳寶島〉巨幅油畫連作時，專程到臺南安平我的畫室探望，為我加油打氣並提供意見，之後更大力引薦〈芬芳寶島〉油畫連作在高雄美術館舉辦首展，並承擔龐大的經費開銷，讓我二十五年心血創作得以公開展現在世人眼前，令我由衷感銘。

　　登木曾説：「人生朝露，藝術千秋」，短短幾個字，卻滿含著他對藝術創作的崇敬，即便是人生的道路上，在教書、經商、從政之間，幾番游離，但他細胞裡藏著的藝術基因始終活絡躍動著。

我想〈芬芳寶島〉油畫連作在高雄美術館舉辦首展的機緣，除了我倆深厚的情誼，以及他對我藝術創作的肯定外，登木本身的藝術熱血，應該也是重要的催化促進劑。

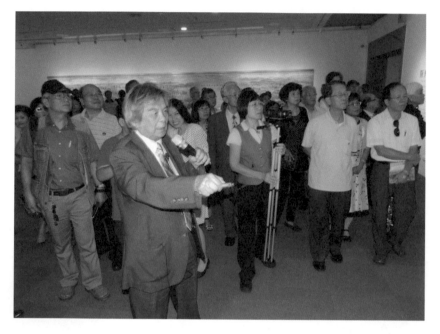

2014 年，高雄〈芬芳寶島〉首展為參展民眾作導覽

2. 發願創作五○年代寶島長卷油畫

　　昔日臺灣農忙季節，左鄰右舍互助支援農事，人與人之間講信修睦，重視情感義理，禮尚往來，長幼有序，社會祥和而溫馨。這是

我生於斯長於斯的美麗寶島，有很難割捨的感情，也是我心靈深處的原鄉家園，創作的泉源。

常有人說：「人生短暫」，如此一想，人的一生中扣除年幼、老弱之年，真正可以大展鴻圖的歲月確實不算長。我何來的想法與能耐，竟然甘願付出二十五年的歲月，義無反顧地投入八百二十六臺尺長的〈芬芳寶島〉創作？我想，應該是：「生於斯，長於斯」，斯土孕育了我的藝術生命，我也懷抱著愛鄉土情懷，並且想保有傳承文化藝術的使命感吧！

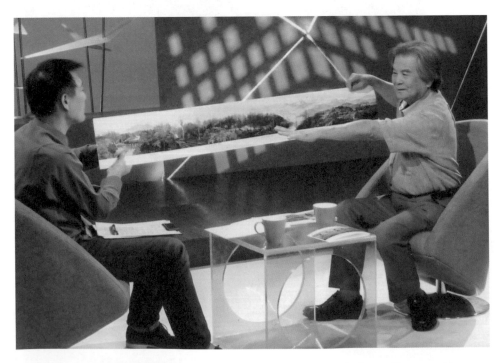

2014 年，接受公共電視蔡詩萍先生訪問分享創作經驗，文人政事 404 集及 294 集

創繪〈芬芳寶島〉的緣起

1989 那一年，我還在孜孜不倦地創作刻繪〈迎媽祖〉版畫時，就有感於 1950 年代以後的臺灣社會受西方工業化影響，機械取代人力，雖然帶來經濟起飛、民生樂利，卻忽略了大自然山川環境生態的保護，純樸的農村景象在過度開發中迅速改變。昔日青山長在、綠水長流的優美景觀逐漸被破壞，點綴在鄉村林野裡的三合院紅瓦厝幾近消逝。我兒時記憶中辛勤種田的農夫、耕牛與樸實的風土民情、祥和無爭的社會氛圍漸漸淡薄，每每從報端看到社會上的紛紛擾擾總有一股憂傷。

處在世代交替的浪潮中，不論這塊土地的環境、人文、生態怎樣的變遷，我依舊不減對這塊鄉土的熱愛與關懷。除了迎媽祖版畫之外，接下來的人生歲月，我還能為鄉土留下什麼？於是我開始構思創繪以五〇年代美麗臺灣為主題的油畫作品，讓這些記憶重現於畫布上，希望人們在懷念之餘，能喚起大家愛鄉愛土的情懷並重新追尋昔日的美善臺灣。

〈芬芳寶島〉油畫創作從 1989 年起籌劃構思、搜集資料到 2006 年，總共花了十八年的時間，在這段時間裡我勤於跋山涉水，雙腳踩遍臺灣的土地，徜徉於各處實地畫圖寫生，也不忘積極搜集臺灣歷史、地理、老照片等相關史料，加深對〈芬芳寶島〉地理環

墾丁大尖山寫生

臺南曾文水庫寫生

境、人文生態的了解。2007 年正式開筆創繪，到 2014 年底我全部
完成從臺灣北端基隆嶼至南端鵝鑾鼻燈塔綿延四百公里長的西部半
島創作連作，這幅巨作是：由每幅一百五十號大小油畫，總計一百
零二幅，相連拼接為綿延約二百四十八公尺長的連作巨幅油畫。從
田調到創作完成的 25 年創作漫長歲月中，我要感謝的人太多了。在

東港寫生

創作中一路結伴同行與不吝伸手援助的朋友，還有我的家人，我的助理吳坤黛小姐，都是我的精神支柱。

學習悉達多苦行，把創作當苦修

　　2008 年間，我曾受邀到高雄市社教館觀賞菲律賓佛光學院編劇的「佛陀傳──悉達多」歌劇表演，兩個小時的演出，我隨著情節感動得熱淚如泉湧。返家後仍不時想起悉達多王子捨棄榮華富貴，毅然出走而入深山受苦修行，一直修得正果成為大智大聖者。我回過頭思索著〈芬芳寶島〉的構想，我彷彿豁然開朗，決定心懷善念，歡喜承

受，再怎麼苦，都要堅持下去。接下來的日子，我每天閱讀人間福報，星雲法師的智慧法語給了我力量，我漸能體會必須懂得沉潛、孤獨、耐得起寂寞！於是，我不再自尋煩惱，全心專注於創作苦修，原本難以推進的計畫逐漸如撥雲見日。自此，我立下每日站立八小時的作畫目標，希望能早日把畫作呈現世人眼前。

3. 陷入創作瓶頸，如入人煙罕至的深山

創作〈芬芳寶島〉時，家裡經濟改善了，孩子也都有了自己的事業，我更無後顧之憂地投入創作。然而，一百五十號大幅油畫連作，表現形式、構圖、技法方面都是最大的挑戰，起先我舉棋不定，思索著如何拿捏作畫方法而整整困頓一年。我越是告訴自己：「我一定要堅定信心，克服困境！」內心的壓力就越大。

剛起筆彩繪〈芬芳寶島〉的第一年，我大約完成了一百公尺的畫作。我在日本學的畫刀油彩以厚重見長，但用於大幅連作，卻反而被這樣的技法困住了，油彩太厚重了，工作緩慢，又擔心以後油彩龜裂甚至於脫掉！我陷入了極度困惑而恐慌，差點精神崩潰，身心都遭受極大的挫折感而苦不堪言。

有一天，我的兒媳婦見我愁眉不展，輕聲地跟我說：「爸爸，還

是比照您以前寫生的方式作畫吧！您過去寫生都能揮灑自如啊！」是啊！沒想到兒媳婦一語提醒了我。我寫生幾十年了，一直能自然表現啊！怎麼現在反倒被拘謹紮實的畫法給困住了！於是忍痛全部捨棄已繪完的一些作品，重新從首幅開始再彩繪。

後來我為安身立命而將「靜修」二字貼在畫室的冷氣機以及門上，隨時提醒自己安住情緒。一個多月後的一個夜晚，我夢見置身在一座燈光晶亮的禪寺內，與幾百位都身穿橘橙色袈裟的人在修禪打坐，我居中禪坐，這是一生中從沒有過的夢境，不久從中起來了一位僧人緩步到我身旁，貼近我的耳際，先是小聲逐漸大聲地連續對我說「寧靜致遠、寧靜致遠……」，語調顯得越來越激動。我乍然驚醒，時約凌晨三點，我起身緩步走到客廳的椅子坐下，沉思……之前我從未去寺廟參觀又沒認識法師，事過之後不久竟然在人間福報上，看到星雲法師與來自澳洲的法師，都穿著這樣的袈裟，我相信這夢境好神奇，原已心灰意冷的我如得無形的力量加持，於是我把「寧靜致遠」四字書法與「靜修」貼在一起，助我在心靜之中，致力於遠大的目標挺進創作。

是啊！舉世巨擘不都本著「不為人的捧場而默默創作」嗎？梵谷終其一生只售出一幅畫，但他十年的藝術生涯數千張畫作在日後成為世人的瑰寶。高更為追求藝術夢想，遠離了藝術家競相逐夢的法國巴

黎藝術之都，到原始又落後的南太平洋群島大溪地去圓藝術之夢，他們的故事寫下了藝術史上不朽的美談。

當年創作迎媽祖版畫也曾遇上瓶頸，當我內心孤寂時，我有了領悟——「芝蘭在人跡罕至的深山森林裡依舊吐露芬芳！」我既選擇這條路，就當自己如入人跡罕見的深山，但求不計一切地展現自我。

我只要回歸自己的風格，自然地表現就好了嘛！於是，彷彿撥雲見日，2007 年初我又重拾畫筆，創作的意念首重本土意識，清晰展現1950 年代臺灣風貌，不為浮誇的色彩炫惑，但求油畫紮實作為表現元素，賦予作品生命力和真實感動人心的張力。有了這層體悟，我割捨了錯綜複雜的景物，運用構圖巧思，讓每一幅連作都具備一氣呵成的氣勢。這是一件艱鉅的工程，我如臨深淵、如履薄冰，堅定地以蝸牛緩慢蠕動前進的精神，慢工細活地展開繪畫旅程。多年來我一直都是每天站立近八小時作畫，腰痠背痛是常有的事，但這既是我對人生的責任與堅持，我就該執著、該割捨無謂之事，畢其心志為理想和願景努力；為社會、群眾及這塊土地付出貢獻。

原規劃九十九幅連作，最後完工時加上後記與地圖導覽總計一百零二幅，好比當年創作〈迎媽祖〉版畫原設定七十幅，完成時共計六十八幅與預期相差無幾。我先後完成這兩大藝術巨作，可說心想事成，付出生命代價意義非凡。

仔細探究〈芬芳寶島〉突破心魔的幾個特點，首先是我回到自己最熟悉也最有把握的寫生技法，其次是表現方法，因為既是連作，我決定捨西畫的單點透視法而採國畫多視點畫法，也可以說以中國文人畫長卷的風格展現出我記憶中與我心目中的寶島印象。更有意思的是，作畫時我如大鵬鳥鳥瞰臺灣山河與人情，視野和心境都格外廣闊；第三是心境調整了，我終於能以平常心下筆；第四是一連要畫百幅巨幅油畫連作，實在太累了。於是，我就想拿畫筆當行腳，畫布當大地，像走遍臺灣土地那樣彩繪；有時也想到和尚唸經，我把畫筆當木槌，大地好比木魚，每天敲敲打打好像我一點一滴在畫布上作畫做功德一般，每天設定目標，一步一步向前推進，步伐也就行雲流水。

行腳西臺灣，田園調查寫生十餘個寒暑

　　天生就愛大自然的我，在城市裡住久了，五彩繽紛的廣告招牌及熙來攘往的人車已無法吸引我的目光。反倒是為了〈芬芳寶島〉寫生，我又重回山林尋覓靈感。每當看見奇花異草或飛禽走獸，馬上停車佇足觀賞一番，放鬆緊繃的心情，總能讓我感到其樂無窮。

　　記得過去住在鄉下的生活，純樸可愛的鄉村三合院、紅瓦厝點綴其中，寧靜中偶見屋頂煙囪一縷輕煙冉冉上升，與世無爭的寧謐祥和，讓我感到溫馨，也覺得美極了。此外，農人日出而作、日落而息，

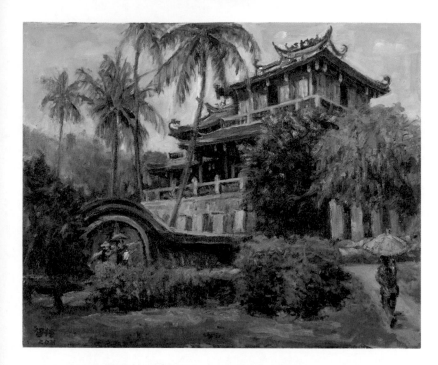

2011 年，〈赤崁樓〉油畫作品

2017 年，〈安平古堡〉20F 油畫作品

清晨雞啼聲到深夜的狗吠，伴著雨後蛙叫蟲鳴的大自然奏鳴曲，每每使我忘卻生活紛擾，陶然忘我。

經濟改善之後，我陸續展開藝術行旅，足跡遍及四十多個國家，旅行所到之處，除了油畫寫生，也汲取各地的民情風俗與地理風光。幾乎走遍大半個地球之後，一來是年紀漸大了，二來回首來時路，仍覺得月是故鄉圓，我更加愛惜家鄉風土。

臺灣從海平面到四千公尺高的玉山頂，山巒疊翠如海浪波濤般氣勢非凡、更氣象萬千。一年四季花木扶疏，水果產量豐盛多樣而展現農村生命力；還有隨著氣候更迭，每年前來度冬的候鳥黑面琵鷺也都構成獨特的風景。

還有田野阡陌縱橫，山澗溪流潺潺，特殊的地理環境、生態及人文，尤其是西海岸，中央山脈蜿蜒如優美旋律，景致如畫，讓人心曠神怡。十多年的速寫以及田園調查、攝影所採集的畫面整理，完成百幅畫面，這樣相併起來是很壯觀的巨幅作品，作起畫來不但工程浩大卻艱鉅無比，並且每張圖畫要順延連接成超大長幅的完整作品更是極為困難。

我靜心開始以筆當行腳於畫布上，畫筆到哪兒就好比雙腳到了那兒，總有目標在前面引導著我繼續前進，想為 1950 年代寶島留下美好印記的初心，一路帶著我在臺灣西半部一步一腳印從北到南，其間

又經過一次一次的修改組合，好不容易共費時二十五年才完成這件藝術巨作。

2013 年導演齊柏林《看見臺灣》紀錄片震撼國人，山河空拍的印象喚醒了國人對國土保育的意識。巧合的是，我的畫作採用鳥瞰視角，將美麗山河盡收眼底的感動，竟和《看見臺灣》創作一樣，反映的都是熱愛這片土地的心情吧！

由於 2008 年 11 月，〈迎媽祖〉版畫長卷水印版畫首度應邀在中國大陸展出造成轟動，後來〈迎媽祖〉以及歷時二十五年創繪完成的〈芬芳寶島〉油畫連作難得地在 2016 年 9 月 4 日大陸杭州舉辦的 G20 領袖高峰會議期間，應臺灣兩岸和平基金會邀請在杭州西湖風景區的「連橫紀念館」展出三個月。我和兒子俊賢兩度受邀到杭州導覽解說，讓與會人士一睹臺灣寶島五〇年代的好山、好水、好風光與好人情。

4. 乾坤佈局，如大鵬鳥俯視美麗山河

二百四十八公尺長的〈芬芳寶島〉畫面裡有無數的山川、林木、曠野、建築與人文風貌，我必須在色彩上力求變化，但眼前我的調色板最多也只能擠放有二十多種顏料，這幅巨長的油畫作品的顏色應該是要變化無窮的，這可考驗我在調色盤上的混色功力。對色彩沒有足

於我的畫室彩繪〈芬芳寶島〉創作，趙傳安先生攝影

夠的敏銳度和熟練的調色技術，要想在二臺尺多長的調色盤上調出變
化萬千的繽紛色彩，恐怕難以因應〈芬芳寶島〉用色需求。我期許自
己化身為色彩魔術師，把二十多種色料發揮到極致，以變化無窮的顏
色塗抹裝飾在這塊像大地的畫布上。

　　這幅畫作是由西海岸往臺灣內陸觀看的景貌，所以從近景的海洋
港口進入內陸腹地、田園、農家聚落、山川以及百姓生活趣味，錯綜
複雜地羅織在畫面之中。確實，很多人問我：「主題物像如何取捨？」
這可煞費苦心了，構思此畫無疑是艱難的一步，是技法的挑戰，更是
智慧與耐力的一大考驗。

崇尚大自然，乾坤佈局長卷

後來我將這一幅畫分成「乾」、「坤」兩段，「乾」段以濁水溪以北展現臺灣的好山好水，那麼人物就難以在畫面中強化（特寫）；而「坤」段呈現的地理環境仍然與「乾」段相連，但我所要強調的是人文與民俗風情，所以人物、動物就能畫大起來。我認為，分為乾坤兩段畫作，在內容表現上起了互補作用。

此外，此畫另一特點是，四季不分，如此才能在一個空間展現不同區域不同季節的特色風情，讓畫面更豐富。

我向來崇敬大自然，創作也緊扣這樣的思維，細心觀察大自然的偉大，感受天人合一的境界！綜覽這巨幅油畫的風貌，我如大鵬鳥自由翱翔，或低、或高地俯視大地，讓畫面更富變化，內容更為豐富，而色調變化如彩雲，時明、時暗、時灰、時亮、時暖，飄然而曼妙，美景盡收眼底。

作畫觀點，東方多視點創造視覺趣味

〈芬芳寶島〉重點在記錄介紹臺灣 1950 年代的況味，描述人文、地理、庶民生活與民情風俗，構圖要像說故事一般，才能讓人意猶未盡且回味無窮。因此，畫面視覺動線如何安排，是一道難題。

東方傳統水墨畫向來承襲以視覺移位所採取的「多視點」觀點作

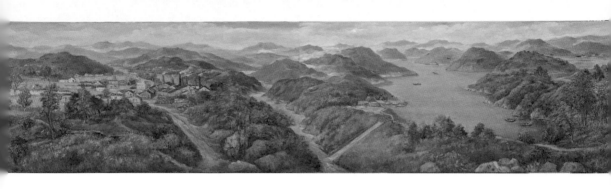

第一排，芬芳寶島（北部）石門水庫

第二排，芬芳寶島（中部）遙望玉山

第三排，芬芳寶島（南部）府城臺南

〈芬芳寶島〉一百零二幅連作

畫，所以無論人據高處、低處、遠處或近處，畫面裡的人、物及景象大小佈局並非如照相機那般寫實，但賞畫的人仍感覺很自然。

相對的，西畫傳統畫法，大致像照相機對焦，近處物像作為主題焦點，因而特別凸顯、清晰，後方的景像由近而遠延伸、透視、縮影，甚至變得模糊，這就是所謂「單一視點」畫法。

當今藝術表現多元而自由，我創作〈芬芳寶島〉採取東、西方「視覺點」的折衷觀念作畫，也就是為了物像表現而讓遠處景深畫面依然清晰。

5. 南臺灣的陽光、繽紛的寺廟裝飾都是我的調色盤

調色又是另一番考驗。五〇年代的臺灣西部，山林茂盛，處處綠意盎然，綠色自然是主色調。然而在調色盤上，大約只是擠放五、六種綠系顏料，接下來就必須靠調色技法，調出千變萬化的綠色調來，而且這些綠色還要能與其他顏料相調色，和諧表現，才能將綠色調發揮到淋漓盡致。

很多畫家異口同聲說：「綠色最難表現！」若用色不得宜會流於俗氣，很多畫家盡量避開或減少過度使用綠色系作畫，我卻反其道而行，為呈現寶島山林本色，我挑戰了自己在色調掌握能力的極限。

有限的綠色顏料，調出無限的想像

除了要打破綠色系的侷限，在有限的油彩顏料中，我又該如何運用色彩的機能，展現各種景象色彩變化萬千的無限可能？我生平很敬仰，人稱色彩魔術師的波那爾（Bonnard, 1867-1947），他的油畫色彩表現極致，人們總被他玄妙的彩繪色調所感動，更是意猶未盡。

〈芬芳寶島〉連作不拘泥於晨昏和季節的色調刻板印象，但用色仍得要像唱歌一樣，有高低起伏的音階變化，才能讓欣賞者如醉如痴。

一般畫單幅的油畫，大致以光線明暗來表現物像特點，但是〈芬芳寶島〉要連接約一百零二幅單張（一百五十號）那麼大畫幅，如果影像的明暗度太過刻意，賞畫者就會自主地考慮到光源來自何方，以及晨昏、季節或天氣等問題，恐將思緒視覺錯亂。像東洋畫或國畫如清明上河圖，大多不強化光影明暗，仍不影響畫作價值與觀賞趣味。

因此，我決定以物像的色彩明度和彩度來表現畫作強、弱、遠、近，視覺更為鮮明活潑。這些色相鋪陳在畫中的適當部位加以變化，讓連作油畫看起來更為順眼流暢。

2018 年於臺北市國父紀念館中山藝廊〈芬芳寶島〉油畫展揭幕式

〈芬芳寶島〉油畫臺北展蒙連戰主席蒞臨指導

第十一章

我的母親，

我的妻子

1. 我母親的堅毅與智慧

　　我的母親楊環女士，出生在臺南縣歸仁鄉楊厝村，六歲時她的母親就過世，母親當年才小小年紀就已承擔家務。炊煮、打掃、洗衣、晾衣等家務，都全由矮小瘦弱的母親獨力承擔。

　　母親家境窮困，從小無法接受教育。十多歲時，為了幫忙家計，一度到歸仁地區的磚窯工廠（昔日十三窯）打零工，負責扛蘆葦來燒窯，一捆捆的蘆葦草壓在她身上，但母親從不喊苦、喊累，或許從小就面對艱困的生活煎熬，讓母親養成了倔強不服輸且堅忍不拔的個性。

　　母親嫁入我們林家後，不但是為侍奉公婆的好媳婦，也是個夫唱婦隨的賢妻良母。父親體弱多病，母親除了要照顧父親的病體，還要下田幫忙耕作自家七分田地；回到家還要料理家務，整天從早忙到晚，十足是個操勞的女性。

　　在我十六歲那年父親過世，這年我的母親三十七歲，少了丈夫做依靠，從此獨自帶著六個年幼子女和一個還在肚子裡的么妹，步上崎嶇坎坷的人生路。母親獨力扛起裡裡外外大小事務，頂著懷孕的大腹日夜奔波辛苦工作，為了讓子女可以受教育，田裡的工作外，也兼打零工、養牲畜，依稀記得每天總是在萬家燈火通明時，才得見一身

疲憊的母親身影返抵家門口。雖然這麼辛苦，但因家中人口眾多，靠著父親留下來的七分薄田和打零工的微薄收入維生，也經常是寅吃卯糧、捉襟見肘。

　　我在南師畢業後從事教職，四年後和同樣服務於臺南縣關廟國小的黃金桂老師結婚，成婚後開始擔負起長子持家的責任。認真教學之餘，我有長達二十年的時間利用課餘兼些副業來貼補家用。我與太太育有四個兒子，自幼由母親幫忙照顧，我一門心思希望早日讓家庭經濟安定下來，將孩子養育成人，才能無憂無慮地可以全力投入藝術創作。因此，在那個臺灣傳統產業發展，經濟剛起飛的年代，鄉下像趕潮流似的興起各種副業，我從不缺席，而且母親總是竭力協助，與我同甘共苦。我也勤於揣摩學習各種農業及養殖技術，那時候，我們母子最快樂的事，莫過於茶餘飯後交流所從事的副業心得。

　　三十七歲那年我毅然賣掉牛隻，其他小規模副業也在四十歲以後陸續結束，當時家中經濟趨於穩定，我決心開始專注於藝術創作。隨著兒子陸續成婚，他們兄弟手足情深共同創業，經營交趾陶、琉璃藝品創製而打響名號，「智廬交趾陶」、「采昌琉璃」幾十年來受到客戶信賴和喜愛。一切從無到有，我的母親堪稱是我們林家奮鬥史的活見證。

　　我有多位兄弟姊妹，因為我是長子，與母親同甘共苦為家庭幹活

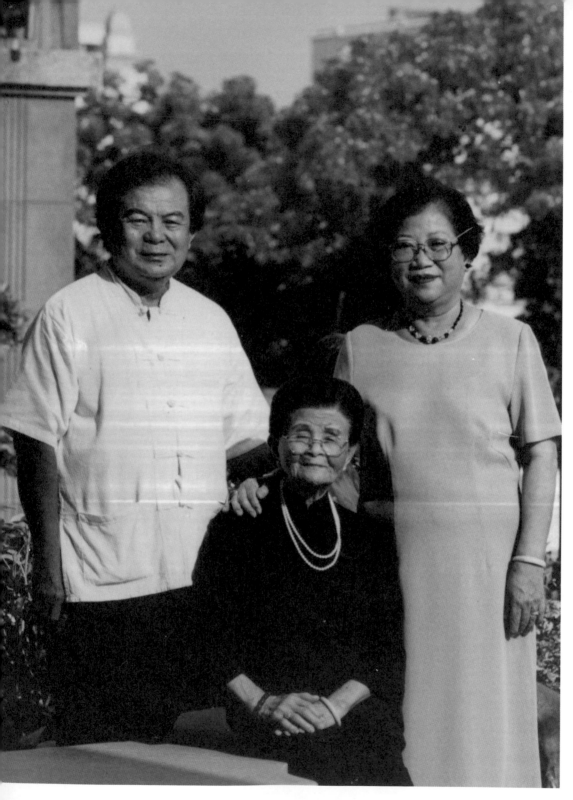

我與親愛的母親合影

1989 年，四代同堂合照

打拚，所以母親一直與我同住，母親在世時，我一家二十多人四代同堂。我的四個孩子從小就由我母親帶大，成婚生子後，媳婦們和睦相處，孫子輩對祖奶奶尊敬又有禮，一大家族和樂融融，讓母親晚年天天心情愉悅、笑臉迎人。

　　哪怕我退休了，年逾七十了，母親對我的關懷仍視我如同沒長大的孩子一般。比如說，我學校退休後每天沉浸於藝術創作，母親不忍我過度勞碌，時而走到我的畫架邊輕聲叮嚀：「退休了就該好好挪些時間到國外遊覽散心，忙也忙過了，做也做得夠多了，難道你連山都

要扛起、天也要爬上去！」又有時天冷了，母親便叮囑我加衣服；見我頭髮斑白，也要指著我的頭說：「看來你比我還老哩，還不趕快去理髮店把頭髮染一染⋯⋯」雖然看起來都是瑣碎小事，卻處處可見母親對我的關愛，讓我一輩子感恩，也加倍盡孝並且珍惜與母親的相處時光。

我年過五旬發願創繪兩百四十八公尺長的〈芬芳寶島〉巨幅油畫時，從早到晚整天忙於創作，母親擔心我太勞累，曾勸我要多歇息。天下父母心！多數的父母為子女付出千辛萬苦從不求回報，見子女受點苦卻是萬般不捨，我的母親就是這種心境吧！

我的母親直到百歲時仍身體硬朗、耳聰目明，自己的衣服堅持親自洗滌，除了是因為有點潔癖之外，她當成運動健身，加上客氣，不想麻煩家人。常言道：「能做是福。」有趣的是，一生辛苦操勞的母親，年紀愈大反而愛漂亮起來，親族間有喜事受邀參加，母親總會好好打扮一番，看起來像個貴夫人，絲毫看不出鄉下老太太的模樣。

說來也奇怪，沒受過教育的她，竟然在衣服穿著和首飾搭配上頗有天分，衣著總是合宜又講究。她有時穿著旗袍，不求華麗出眾，卻有雅致婉約之感，每每引來眾人讚美而喜不自勝。

每年母親生日時，我都會在餐廳訂宴席招待全家族五、六十人聚會，大小圍著她唱生日快樂歌，兒女孫輩們排成長龍，一個個行禮如

儀向她獻上祝福，母親笑呵呵、心滿意足，好一個慈祥的老人家，偉大的母親啊，這一切應該是上天給她的福報吧！

　　有時母親在享受一大家族其樂融融的幸福時，仍會有感而發的對我說：「你的老爸沒福氣啦……」言語間稍稍流露傷懷，以及對我早逝父親的思念。事隔數十年，母親對父親依然情牽於心，不時會拿先父的遺照出來看一看；並且將父親遺照擺放在臥房化粧桌上，還有2013年我帶母親第一次到我們工廠參觀並且出國遊覽，母親不忘將父親的遺照帶在身邊，想著是和父親一起出國旅遊呢！

親友們為母親（右）祝壽

母親經常關照鼓勵我的創作

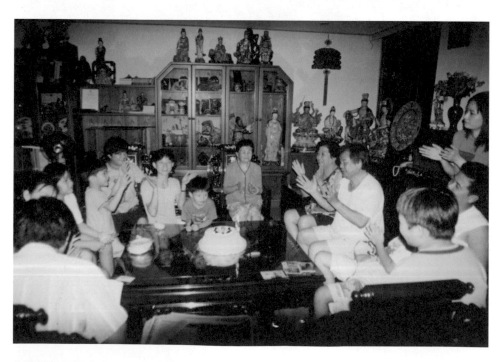

在家裡為母親慶生

母親屆百歲之齡仍能走能動，令人佩服的是還有一顆清醒的「金頭腦」，記憶力超強，家裡大小事情一清二楚。要說起早年的事，她更是滔滔不絕，有些事情我都已經記不清了，但她總能立即回應或描述細節，讓我不得不豎起大拇指暗地裡佩服。

　　記得 2014 那年（母親高齡一百零二歲），我的母親要求和我們姊妹四人，第二次到大陸我們福建的陶廠參觀順便一遊。在搭飛機時，空服員看到，不可思議的說：「看到百歲的老人身體那麼硬朗，還能精神奕奕的與人談笑風生出國旅遊，真是難得。」

　　我們住在大陸的工廠四天，大致的行程是參觀古剎燒香拜佛及周遊名勝。每到一景點母親都會隨身在胸上抱著媳婦金桂的遺像和大家一起合照，想著是和金桂一起出國旅遊，這樣的情深讓我們為之動容。

　　母親是位講究倫禮傳統的鄉下人，她慈悲中帶點尊嚴，所以我們生活要循規蹈矩，時而還要注意她的臉色表情行事，因此，我們家私下常開玩笑的說：「她好像是老佛爺」，深得我們的敬重。

　　2017 年 8 月（時年一百零四歲）有一天，家中的外傭看到母親的腳指小拇指上出現一個小破皮，我們馬上陪母親去看醫生，竟然是感染到惡毒的細菌，因年紀大了免疫力已衰退，所以傷勢開始擴張，引起肺炎等些疾病，大約一星期她安然的辭世了。

雖然母親走完了她的人生旅程，但她一生燦爛的點點滴滴，仍深刻的印在我們心中，是我們學習的榜樣，我們會永遠懷念著母親的典範。

2.牽手逾半世紀，我的太太金桂

　　我在接受四個月的軍事訓練退伍後，即獲派任偏鄉關廟國小任教。因為吳晚得校長致力推行創新教學，我一直擔任美術老師，因緣際會開創了全臺兒童美術教育風氣，還因此榮幸獲教育廳頒贈臺灣省第一屆（民國五十四年）美術貢獻優良教師。我的表現或許得到同事金桂的賞識，她時常藉機會向我討教教學相關問題，我們因此更加熟識。

　　金桂個性活潑開朗，很有音樂的才華。猶記得關廟國小辦理全校教師環島旅遊，金桂常與隨車導遊小姐「拚歌唱」，一來一往，金桂不只唱得好，而且歌聲婉約動人、輕柔悅耳，令人賞心而贏得同事熱烈掌聲。

　　我崇拜有音樂才華的人，於是把她當做偶像和知心朋友；她興致一來就唱歌給我聽，我們有說有笑中總感覺有聊不完的話題。我也漸漸覺得金桂是位溫和善良的賢淑女性，對她留下美好的印象。

　　金桂年輕時舉足輕盈，熱情開朗，作事卻慢條斯理、處事穩重，

與我正好互補，正所謂「窈窕淑女、君子好逑」；我和金桂漸漸從知己變成相知相惜的戀人。

從認識到相戀，有些往事令我終身難忘。我們兩人是同時奉派到關廟國小服務，我到校就兼任學校合作社經理，金桂不是編制下的人員，竟然每到下課或課餘，都來合作社幫忙，久而久之，旁觀者清，終於同事向我透露：「金桂好像對你有好感哦！」後來我藉機想要試探她，於是寫了張小抄約她晚上在學校保健室前見面聊聊。到了約定時間，遠處傳來她騎腳踏車靠近的聲音，她果然赴約了。我們兩人一起牽著車，在朦朧的月光下漫步，閒聊教學生活的點點滴滴，這時我們彼此都明白對方的心意，我的手輕扶她的腰際，一股暖流湧上心頭，從此我倆墜入愛河。

有一天下課後，金桂急著來合作社找我，說是教室後門卡住了，關不了，請我幫忙。我隨她到教室時，赫然看見教室黑板上，寫滿了情書，猶記得這樣的一句話：「你是我春天的陽光，冬天的棉被……」，我這才發覺上當，但也因為她的俏皮與熱情感到無比的溫馨。我倆交往的消息很快傳到了金桂的家中，驚動了她的雙親。

金桂的父親本家也姓林，昔日保守的社會觀念，同姓氏不婚，加上我不過是個窮教員，尤其是那個年代教美術的，在一般人印象中就是個畫畫的，沒能得到社會的普遍認同與尊重，因而她的家人極力

反對我們交往，甚至拜託長輩與吳校長向我們勸說。年少輕狂，我倆正在熱戀、情意已堅，竟學起文藝劇刀割手指，立下血書，我寫「海誓」、金桂寫「山盟」，互許終身。

可能就像小說裡寫的吧！陷入熱戀的人真是不食人間煙火。我每時每刻都想見她，就以雕塑她的頭像為理由，利用星期日借保健室塑像。有一次假日，金桂的母親找她找到學校來了，找啊找，找到了保健室，她母親從玻璃窗瞧見我正在為金桂塑像，氣得大聲吆喝金桂回家。

此後我們陷入苦戀，在這鄉下地方可以說鬧得滿城風雨，許多人銜命來勸我：「天涯何處無芳草」，紛紛勸分離。一年之間波折不斷，但金桂對我的情意已深且絲毫不動搖，我們堅定的戀情終於打動了她的雙親，前來提親。1959 年，我二十四歲，金桂小我兩歲，我倆在聖誕節步上紅毯。

我和金桂在關廟國小服務了十五年期間，我們每天共乘一部機車通勤上班，夫唱婦隨。但當時教師薪資微薄，為了貼補家用，我們利用課餘展開了長達二十餘年兼從事副業的日子。我們日子過得緊張又忙碌，金桂總是默默支持我，吃苦當作吃補。

我和金桂還利用周六、日在府城開設兒童美術班，風雨無阻，更可以說沒暝沒日地打轉，金桂卻能每天晨昏陪我同甘共苦，真的讓她

太過操勞，如今想來，我仍常感到不捨與深深的內疚。

　　三十七歲那年我參觀了日本現代美術館時見到世界名畫真跡，內心澎湃激動，夢寐以求的名畫就近在眼前！我當機立斷要回歸藝術創作。那一夜，我輾轉難眠，凌晨三點從東京打電話回家表示要結束掉副業，當下獲得金桂的支持，也鼓勵我追求自己的理想。

　　金桂在我回國前賣掉所有牛隻，其他小規模副業也陸陸續續結束掉。結束副業的因緣，遽然改變我一生的命運，如今我能在藝壇上有一席之地，一切多虧了金桂。

　　金桂不但是個賢淑的好妻子，侍親至孝，與我母親婆媳相處融洽；金桂日後對子媳也都視如己出呵護慈愛。我母親不管事之後，金桂像是我家舵手，有了她操持才能助我一家無憂無慮，我可專注藝術創作，得享天倫之樂。

　　四十歲那年，我獲官方推薦，獲邀到美國聖若望大學參加現代版畫展，但，教師薪水微薄，面對出國的龐大開銷與旅費，常讓我躊躇不前，她為了我能有這好機會開拓視野，精進藝術，總是默默到處借貸，為我籌措旅費，我才得以成行。

　　我在六十歲時完成〈迎媽祖〉長卷版畫之後，經濟已經改善，此後一連十二年，每年赴日參加日本日展系（示現會）的油畫研究及展出，金桂都隨行照料我的生活起居。兒女成家立業之後，我倆無後顧之憂而

1993 年，金桂與我歐洲之旅，難忘的合照留念

能輕快地相偕遊歷世界，足跡已遍及世界各地四十多國。每到一處勝景，我寫生，她唱歌，那是一段多麼幸福的時光！我七十歲那年，甚至擔心老態將至，與金桂相約到相館合拍沙龍照作為幸福人生的紀念。

　　2001 年我們去俄羅斯之旅返臺後，金桂的膝蓋關節感到疼痛不堪，手術換上人工關節，卻因不適而無法行走。我深恐往後沒有機會再同金桂出國，於是勉強邀她再一次陪我出國。她為了成全我的心願，忍受痛苦與疲憊，我推她坐著輪椅相偕遊歷非洲摩洛哥以及西班牙、葡萄牙等地，她為了不讓我失望，總是忍痛地擺出喜悅笑容，想不到回國之後，一病又一病，病情嚴重纏身，這趟竟成了我們最後一趟國外旅遊。

　　2007 年我開始全神貫注於創作巨幅〈芬芳寶島〉油畫時，她已抱病坐輪椅了，但仍不時請外勞看護帶她到離家二公里的畫室來觀看我作畫，為我加油打氣，我藉此鼓舞和安慰她病痛與落寞的心情，盼

她早日康復。我每天都賣力作畫，常常拍攝影像回家與她分享成果，感激一路走來對我的期待與付出。

此後，金桂的身體日益惡化，人生最後階段飽受多種病痛折磨，猶記得她病痛時常說：「痛不欲生，生不如死，度日如年⋯⋯」可是她一再為了我及子女，堅強勇敢地面對病魔煎熬，強忍病痛而不形於色，每每想到那一幕幕，我不由得潸然淚下，她真偉大。

一直到金桂往生的前四天，〈芬芳寶島〉巨幅油畫終於完成，在加護病房裡，我攤開二百四十八公尺長連續照片給她看，金桂含淚汪汪展開微笑，應是心滿意足而盡在不言中⋯⋯。我能在有生之年完成〈迎媽祖〉與〈芬芳寶島〉，若沒有金桂一路扶持，我真的難以如期順利完美呈現。

2014 年 8 月 25 日，愛妻金桂往生了，她在彌留時，我口口聲聲貼在她的耳際，輕聲叮嚀她一心不亂地在內心默念「阿彌陀佛」聖號，一直到她安詳告別人世。我不時回想，我們此生夫唱婦隨，同甘共苦，所有往事都將成為深藏內心最美麗的回憶。

金桂離開後，每天我要從住家跨門前去畫室時，總先抬頭看看客廳擺放的那張我與金桂 2001 年的沙龍照，感念半世紀的緣分與往日胼手胝足的點點滴滴，彷彿她就在我身邊，我也能將悲痛的心情化為創作的力量，繼續在藝術領域上耕耘奉獻。

3. 大吸一口氣，氣喘發作撿回一命

若說我的〈迎媽祖〉版畫與〈芬芳寶島〉油畫創作是意志力的考驗，那麼，我為了治氣喘宿疾，幾十年的青春歲月裡，強忍不適，吃遍偏方，也可說是人生的另一場苦鬥！而一直陪在我身邊呵護照顧的是我生命中最重要的兩個女性：是我的母親與妻子。

回顧 1955 年（民國四十四年）6 月，我從南師畢業後，首先分發到臺南縣新化鎮的那拔國民學校服務，昔日此地是人說的鳥不生蛋的地方，人煙稀少。學校一共只有六個班級，因為交通不便又沒有宿舍，遠來的老師都是租民房，我也不例外。我隔壁住的張耀南老師，對我這位剛畢業的老師特別照顧，他的太太古道熱腸，常教我煮飯做菜，有時還幫我打理環境，至今依然懷念與感恩。

我居住的民房相當老舊，門窗只要強風吹襲，就搖晃得嘎吱作響，我獨居又膽小，睡覺時常被驚醒。還有，張老師喜歡購藏在地生產的黑芝麻以待價而沽。他借用我的老舊住房當倉庫，黃麻布袋裝的黑芝麻一袋一袋堆置滿屋，味道非常嗆鼻。而且他深怕小偷闖空門，窗戶都用鐵釘釘緊而密不通風，我下班回到住處，常因過敏打噴嚏、流鼻涕，更嚴重時會胸悶，呼吸不順暢，相當難受。

或許是室內有些陰森森的，偶見雨傘節等毒蛇出沒，半夜裡還會

有老鼠啃齧聲、竄逃聲，使我無法安心熟睡，上班精神不濟而致身體日漸消瘦疲乏。在這樣的環境中，居不安寧，長夜漫漫，我總是在半夢半醒間等著天快亮。每一星期最期待的便是週末趕快到來，我就可以騎著腳踏車回歸仁家，回程兩小時路程我卻滿懷好心情，想著與家人歡聚，放鬆放鬆情緒。

在校服務滿三個月以後，入伍到臺中竹仔坑訓練中心當兵。正值12月嚴冬，一場雨讓我全身濕透了，感冒未癒，久咳不停，我又沒有及時到醫務室看病，可能是拖延就醫，後來竟病發氣喘。當時國內欠缺師資，兵役只有四個月，我打聽到臺南縣關廟國小校長吳晚得需要美術專長教師，經地方人士推薦，吳校長決定聘任我。我終於可以脫離原先那個夢魘般的居住環境，調職到關廟國小服務。

從歸仁到關廟國小，我每天要騎腳踏車三十分鐘通勤，路是鋪碎石子的，行車如跳「曼波」，我卻苦中作樂，當作是最好的運動。

然而，我患上了氣喘病，這是難纏的宿疾。終年只要遇到天氣變化，我這過敏體質就時常發病，病了就無法臥睡，只能在桌上趴睡，回想起來，有時一年當中，幾乎有三分之一的日子必須坐著趴在桌上睡覺，才能入眠休息，真是苦不堪言。就這樣，氣喘藥、吸噴式止喘藥不離身地幾十年，我都強忍著不適，不想讓同事察覺我正身受氣喘折磨。

二十歲開始到四十歲的二十年之間，我一直受氣喘之苦。為了醫好氣喘，我非常認真地四處打聽「祖傳秘方」，有時花掉幾個月的薪水也在所不惜；但病情都未見好轉。每當氣喘病發時，呼吸困難，我只得使勁呼吸而滿身淋漓冒汗。我的內人不但不厭煩，還時刻溫馨體貼地照顧我，在旁撫拍我的背，並不時為我擦汗；有時徹夜未眠，她仍無怨無悔地細心照料，直到我病情稍有舒緩才放下心。

三十四歲那年冬天，忽有強烈寒流來襲，有一天大約凌晨三點半，頓時氣溫遽降，我突然病發，喘吁吁地上氣不接下氣，呼吸好困難，我只能以微弱的聲音呼喚母親和妻子，她們見我嘴唇發黑，臉色蒼白，情況十分危急，趕緊點燃一大束清香，急忙打開大門，婆媳兩人雙雙跪下，懇求祖先祈求佛祖相救。我在模糊的意識中，想到母親早年守寡的哀痛與備感辛苦持家。家又有年長老母與妻兒，我必須撐起照顧這個家，於是在香煙裊裊之間，我奮力地深深地搶吸一口氧氣力求活命，頃刻間我從鬼門關前活了過來了。感謝祖先感謝眾神感謝我的母親和妻子。我認定這條命是撿回來的，每活一天，就要付出奉獻生命做事！

除了我自己遍尋藥方，多年來只要有人介紹什麼祕方、特效藥，我母親都不錯過。尤其那個年代醫藥不發達，相關法令也不嚴謹，夜市兜售的祕方可說無奇不有。真的！什麼噁心的都有！

像是野生鳥烹麻油、龜肉煎麻油都硬著頭皮吃了。還有現代人聽起來一定覺得更噁心的，我母親聽人說吃產婦的胎盤很管用，有一段時期總是去婦產科要胎盤回來在火爐瓦片上烤焦再磨成粉吃，而且說是要生頭胎的才有效！

還有，斑鳩整隻塞進柚殼裡，整粒柚子外表包覆泥土再行窯烤，坦白說，那時候覺得這土方還真美味！

我在四十歲時，冥冥之中似有重任降臨我身，有一段的日子，縈繞在我的腦海裡，盡是媽祖神威感應，好像在引領我去完成一件大工程。從此，生命出現了轉機。在我四十歲為此發願創作〈迎媽祖〉長卷木刻版畫之後，我的氣喘痼疾漸漸好轉，可能虔心祈福得到媽祖庇佑，直到四十五歲，我的氣喘就沒再發作過。就現代養生常識來看，我想，應是後期每星期一隻薑母鴨湯，讓我的體質漸漸改善，氣喘老毛病也就不藥而癒了。仔細一算，從三十多歲到四十五歲吧！我整整吃薑母鴨湯吃了將近十五年！

最初家裡廚房還用紅磚灶燒柴生火。家裡有個一點二臺尺口徑的大鍋，她每個星期去市場選購剛翻紅的公番鴨，去了內臟，搗了二斤老薑汁再加水到八分滿，熬八小時，熬到只剩兩大碗湯汁，睡前一碗、清晨空腹一碗。一連吃了七、八隻之後，我就漸漸感覺到不再畏寒，身體日益好轉。其實，那是所有偏方當中最美味的一道，現在想起那

味道，還直流口水！有趣的是，番鴨熬了八小時，鴨肉都成肉脯了，但孩子們也都吃得津津有味。

　　那時候我和太太要撐起全家人生活，經濟負擔不小，常捉襟見肘，那是一段辛苦的日子，母親和太太為了我的身體，更是吃了不少苦頭。所以我每天都很奮力地打拚，除了安定全家生活外，更是想在我的藝術領域取得成就，讓金桂和我的母親歡悅，來報答他們對我關照與鼓勵。

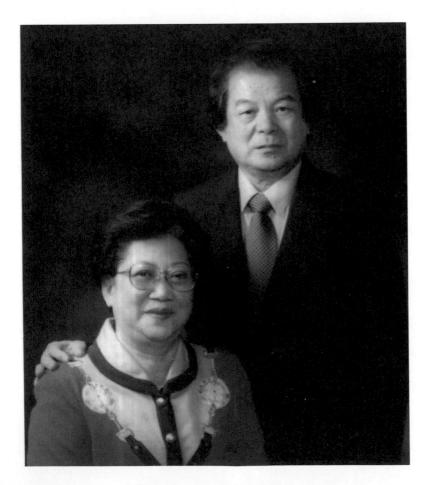

70 歲時與夫
人合影紀念

第十二章 人生感悟，皈依佛教

1. 人跡罕見的深山

　　臺灣的中央山脈中，歷經幾千幾百年來，聳峙的高嶺裡一些巨大所謂「神木」林，挺拔矗立於山嵐彌漫的煙霧中，是經長年累月、無聲無息默默在大自然的環境受到靈氣，生長元素的滋養，慢慢扶疏長成的。

　　我們常聞古時候的詩人、文豪、武道高手，為著精進無量智慧，不遠千里到達一座深山，選擇拋棄「娑婆世界」，隱居於人跡罕見的山林裡靜思禪修、苦練功夫、尋得「明心見性」，追求人生價值觀的實質夢想。人處於凡塵的社會中，受情所牽掛的雜事在所難免，為頻繁的人際間互動而庸碌生活，無法安然自在盡致發揮「潛能」，開拓更為廣闊的人生境界。

　　藝術家如果是被凡俗的金錢遊戲「套牢」、「牽絆」，創作的作品往往會流於應景之屬。所以能避開塵世的喧譁、攀緣、且進入「隱身自處」的境地，放下「眼前」不貪人間一時名利的奉承，就如同處在「人跡罕見的深山般」，藉由了悟之心的自信，遠離「不實」的虛名來揚威自我；耐寂寞、堪孤獨、知沉潛，心抱「寧靜致遠」的態度追求永恆的人生價值。深山裡「芝蘭不為有人而芳香」，這是秉承自然的本性而散發的幽香，世俗裡真正的藝術大師也要本著「不為人的

捧場」來創作。藝術大師梵谷終其一生只售出一幅畫作,但十年的藝術生涯中,筆耕二、三千張名畫締造人生奇蹟;而高更為追求他的藝術夢想能實現,遠離了藝術家競相逐夢的法國巴黎藝術之都,到原始又落後的南太平洋群島大溪地去圓藝術之夢,至今他們受到世人的讚賞,成為藝術史上不朽的美談,對他們永遠敬仰。

我 2017 年有幸受到臺南佛光緣美術館邀請,前往高雄市社教館演藝廳觀賞「悉達多──釋迦牟尼佛」歌舞劇,在連續二小時的精采演出中,我被感動得淚水奔流不已,有人說是因為跟釋迦牟尼佛相應之故吧!不管作何解釋,我本來就是誠信的佛教徒,只不過是平常「藝術事」過繁,沒有深入去了解「悉達多──釋迦牟尼佛」一生的故事,終於在這次短短的表演時間裡,讓我看到佛陀為解脫眾生的「生、老、病、死」四大苦難與恐懼,毅然決然地放棄王子尊榮,拋開榮華富貴享受,離開皇宮前往人跡罕見的深山裡,受苦受難百折不撓地體驗人生如何面對「生、老、病、死」的問題;如何讓心無恐慌罣礙、身離苦痛,解脫纏繞於人生的種種難題,於是百忍禪修受盡折磨。悉達多王子修行正果的過程中,有遭受兇惡魑魅百般騷擾,但他秉持超渡眾生的願力,沉著無動於衷,心堅固如金湯,使魑魅無計可施、難以得逞,最後終於修得正果,成為大智大悲的釋迦牟尼佛。成佛之後到處去弘法,教釋修「佛」(智慧)之道,讓眾生放下生、老、

病、死的罣礙及恐懼，解脫這些牽絆而離苦得樂，臨死之後亦能往生極樂世界得「永生」，不再受輪迴六道之苦。

以「人跡罕見的深山」為題的寓意於思，讓人的內心無雜念懸掛，遠離人間貪、瞋、癡之眷念惡習，以修行讓明鏡不再蒙塵，為眾生、為永恆的人生奉獻心力。

2. 我像一塊生鐵，一盞堅韌火苗

生鐵要成為有用的鋼材，或是製造各種器物，必須先經火淬鍊、敲擊、錘打，然後才依所需成形、成器，這是成材必經的過程。凡人如同生鐵，都需經過種種的磨難考驗，遭遇一些挫折，在艱辛中學到成長的經驗，以養成堅韌不拔的毅力，進而發揮專長、發展事業，打造璀璨人生。

我常想「人不被妒是謂庸才」，有些人見不得別人比自己好，難免就生嫉妒之意，不時以負面之語加以打擊。日本有句話說：「特別突出的釘子，勢必引來錘打」，這也意味著為人處事務必低調點才好。其實反轉思考，自古以來就流傳一句話：「經一事、增一智」，要把所遭受的挫折，轉化為反省及激勵的力量，將它視為助緣增智的機會。

我一生受到的傷害不輕，腹背受傷，我只能橫站避開。每次總在內心裡安慰自己心存善念，必能化險為夷，平安無事；如今回想起來，能在藝術這塊園地裡處處被打壓，卻還能生存，就好像是日本的不倒翁，無論人家怎麼推，一番滾動後又再挺立起來。困逆中我依然堅守我的藝術崗位，努力不懈創作，不管他人如何待我，我照著自己想走的路我行我素，不去理睬，只要自己覺得問心無愧，就可心安意足了。

　　有時我會覺得自己像一盞頑強的火苗，任憑強風如何的吹襲，不但沒有熄滅，火力反而更加的興旺；強風應該是可以吹熄火苗的，但遇到頑強的火苗，反倒為它助燃。有人說：「星星之火可以燎原」，不要小看一個小人物，他有時也是可以做大事業的，我把這些領悟用來勵志，所以當受到別人尖酸挖苦、中傷打壓時，我都告訴自己那無傷大雅，這是功利社會正常的現象，要能運用智慧和毅力去應對，才是重要。

　　做個比喻：一條河流的水一日日增量，有一天大洪暴漲，即使河中堆砌石頭擋水，照樣難以抵擋，終究會潰堤而出。被人圍堵何必掛意？我要像那日日增量的河水，只要累積了洪荒之力必能四處奔流，一些阻礙也就一一被克服了。

3. 我的座右銘：苦行忍辱

有人說：「人生是苦海」，不錯！除了生、老、病、死的自然法則人人無法逃避之外，還要面對現實生活中的經濟壓力、社會的人情世故、人際應酬等，有的人治學修己善群，為自己的抱負不停地奮鬥，為了達到真、善、美的目標，在這些複雜糾纏不清的人生歷練中，受到不同程度的苦楚煎熬。

有福報的人一生下來，就有好運相隨，一切如意，順勢青雲直上，享福一世。佛家說：「他是前世修來的厚德福蔭與福報」，可是有些人一生的遭遇卻坎坷潦倒，受盡折磨，甚至於走上不歸路，實在令人憐憫嘆息與無奈！所以說不管個人的一生註定何等的命運，首先必須調適自己的心境，欣然予以承受，抱持著這是上天賜給我們的安排，相信人必然有「因果輪迴」，所以大可不必怨天尤人。我認為要有智慧的人生觀，凡事要面對現實，以智慧判斷並轉念解決所遭遇的一切困境，而能積極克服困境的人，才是脫離苦海的智者；再有道德生活的人生觀，也要為善積德，所謂：「積善人家必有餘慶」，善良的人在無形之中會獲得貴人的援助、神佑。

其實存有善念的人，一心行善助人，以他人受益而快樂，快樂自有神仙相助，轉個善念就有福報，俗語說：「船到橋頭自然直」，寒

山拾得又有訓：「有人罵老拙，老拙只説好；有人唾老拙，留它自乾了；有人打老拙，老拙自睡倒；他也省力氣，我也少煩惱。」這是何等高超的忍辱功夫呀！無論受到莫大的陷害、打擊、欺凌，只要心存忍辱負重的法寶，退一步便是海闊天空，心想明天日子還是一樣要過，何必想不開苦了自己。當然先要放下心境無罣礙，自然心曠神怡能忍自安，別人就無可奈何了！

　　我總是提醒自己抱持著苦行僧的精神，因為人經累生累劫，來到娑婆混濁不淨充滿貪、瞋、痴三毒的世間，是為著修行才降生的，所以唯有心存置生死貪念於度外，把生命付出奉獻於社會，饒益眾生才偉大，因此我希望把天生賦予我的智慧及體力，盡致發揮運用，才不枉此生修行的志業，所以我用二十年的「苦行」，來完成艱難的巨幅〈迎媽祖〉木刻連作版畫創作，是艱苦的使命使然。

　　早年我生活於困苦環境中，卻能擇善固執，以逆來順受而無怨無悔的心境生活，讓我悟出逆境之中的人生，最需精進，苦盡甘來必有所得哩！「因禍得福」或「否極泰來」，自古以來為什麼會成為民間傳誦的順口溜？原來有它不可否認的哲理所在；「苦行忍辱」，亦是我畢生奉行不輟的座右銘哩！

4.2016 年皈依佛教，因緣際會受邀擔任佛光山佛陀紀念館駐館藝術家

　　2016 年由國際佛光會世界總會副會長劉招明先生賢伉儷的接引與高雄佛光山結緣，並在星雲大師門下皈依（佛、法、僧）三寶，我的法號為緣雋。自我皈依佛教後，積極親近佛法，並且得力於我的兒子老么俊賢，常常為我講解佛法奧義，他深入經藏已有二、三十年時間，因受他的影響使我精進不少，常常法喜充滿。2017 年三月隨著機緣，我受邀擔任高雄佛光山佛陀紀念館駐館藝術家，為期一年。這一年期間每星期六、日兩天，俊賢都會陪同我前往佛陀紀念館內雙閣樓三樓，創作相關佛教圖像的版畫作品，並經常被臨時安排做創作作品的導覽解說，以及與佛光山信徒、參訪民眾分享創作的經驗。一年期間，我們從臺南往返佛光山路程有一百多趟，雖然路途遙遠，但是一路上俊賢不停的對我講說佛法，開始慢慢的讓我認識佛教，心情也漸漸變得清淨愉悅。

　　我當駐佛館藝術家第一天，法師來看我，說：「看你身心好像被塵世事物纏擾的很。希望在駐館這一年間，能多與善知識及佛光人接觸，有助益我調解煩索的困纏，慢慢學習把心情

放下，就能體悟無憂無慮的清淨心境，不再被煩擾所困住。」我見到法師們人人面容開朗、充滿陽光法喜，心想這一年因緣有機會多與他們接觸，我的智慧、福報應該會更加提升了，感恩再感恩。

　　我在駐館期間，首先創繪了木刻版的八張佛像：不動明王、觀世音菩薩、地藏王菩薩、藥師佛、華嚴三聖，及佛陀說法圖等八件作品。後來佛陀紀念館為配合英國杜侖大學所典藏的有關釋迦牟尼佛出土的文物展，館長如常法師希望我再創作釋迦牟尼佛八相成道圖配合展出，我欣然接受並立即開始研究釋迦牟尼佛一生的故事，及觀看動畫影片，深入了解。然後我閃然一想，過去我曾赴大陸敦煌石窟參觀過，想到這八張創作可以導入敦煌壁畫的菩薩、飛天…，編繪於畫作上方為表述天上神話，下方創繪釋迦牟尼佛一生的故事，營造呈現出來的是天上人間故事畫面。2018 年四月全部畫作創作完成，佛陀紀念館將〈八相成道〉創作圖製作成動畫，共同與杜侖大學的佛教文物在佛館聯展了四個月。

　　雖然現在駐館期間已經屆滿，我在家仍時時想著要再繼續創作一些佛畫，希望能為人間佛教再多盡些心力，以期繼續創作佛畫來推廣佛教文化。

佛陀八相成道〈入胎〉

佛陀八相成道〈出胎〉

佛陀八相成道〈出家〉

佛陀八相成道〈苦行〉

佛陀八相成道〈降魔成道〉

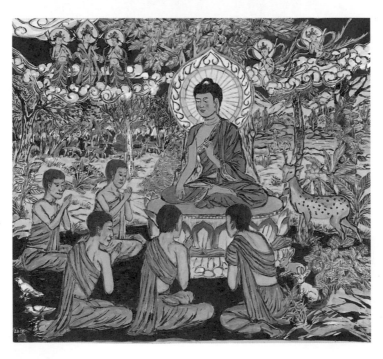

佛陀八相成道〈初轉法輪〉

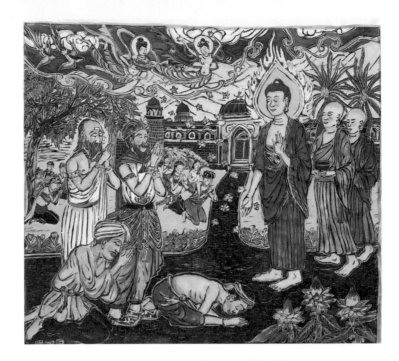

佛陀八相成道〈入世説法〉

佛陀八相成道〈涅槃〉

後記

　　無論從什麼角度或是創作形式來看我的一生、我的作品，幾乎都與臺灣這塊土地密不可分。這片土地我有深刻的回憶與深厚的情感，我的作品也總是表現濃濃的鄉情。

　　年逾八旬的我，此生最為難忘的是，三十四歲那年，我因氣喘病發作，一度瀕臨死亡邊緣，所幸救回一條性命，當時就心懷多活一天便多賺一天的想法，我決心要將生命付出奉獻。四十歲時，我有感於古都臺南傳統文化式微，迎媽祖遶境藝陣表演的老藝人逐漸凋零，我願為保留傳統宗教文化貢獻一己之力，遂發願創作巨幅〈迎媽祖〉版畫，不久我的氣喘獲緩解，而終能於六十歲那年如願以償在臺北美術館首展。

　　看過我版畫作品的人，不必認識我，就能知道我是「草地人」。不錯，我出生成長的地方是紅瓦厝，稻米、甘蔗、番薯田環抱的鄉村，竹林妝點著小徑、果園結實纍纍，家家戶戶紅瓦農舍繫著水牛，埤塘有鴨鵝、水圳有魚蝦……。

　　五十五歲那年，我體認到斯土臺灣正面臨傳統農村失色，三合

院、紅瓦厝紛紛改建大樓，以往隨處可見的農耕景色與寧靜祥和的生活逐漸褪色，耕牛也不見了。這是時代使然，是進步繁榮的指標，但是作為藝術家，我卻不斷夢想以二十五年的時間創作〈芬芳寶島〉巨幅油畫連作，記憶我兒時 1950 年代的鄉土情懷、描繪曾讓西方人讚嘆為「福爾摩沙」的美麗寶島，留給後人津津樂道。

我終於能體會就讀南師時期老師一句勉勵的話：「羅馬不是一天造成的！」固然是老生常談，卻給我最大的啟示。偉大的藝術不是一蹴可幾，必須不斷地耕耘。我幾乎窮盡一生，自勉自勵，奉獻給藝術創作，卻仍感到藝術浩瀚，我只成就一二。

耄耋之年，有幸榮獲臺南文化獎，感謝文化界的厚愛，感謝臺南市文化局長葉澤山和藝壇大師黃光男先生，長年對我的支持與鼓勵。今後我仍以「熱愛斯土勝過愛我的生命」之心情，用我的生命奉獻給美麗寶島，繼續為本土藝術而努力不懈。

致
謝

　　我在學生時期，不善於寫作文章，遑論想執筆寫回憶錄，簡直是自不量力。但是內心裡那份想把自己這一生的奮鬥史和值得回味的 點滴記錄下來，集結成冊做紀念的念頭卻是相當的強烈。

　　回想起十多年前，我萌生寫回憶錄的念頭時，內心是百感交集的，我擔心無法完成心願。於是帶著不妨一試的心情，寫了一篇「我生長的故鄉—紅瓦厝」的文章，沒想到此文受到同鄉好友也是國文老師的駱聯富老師認可，且幾十年來「亦師亦友」對我文章用字遣詞的指導，讓我可以隨心寫作，受益良多信心大增，從此，寫作成為我繪畫之外生活的一環。

　　開始撰寫回憶錄時，有記者及作家朋友擔心我忙於藝術創作沒有時間寫文章，好意要幫我減輕工作，建議由我口述回憶，他們來整理謄寫下來。這些朋友的盛情好意令我感動也感謝，但最後我決定親自撰文，一來可以像平常說話一樣，原汁原味的把我想記錄下來的事情呈現出來，這樣比較會貼近內在的思維，二來是我也想藉此給自己增添歷練，生活中除了畫畫，又多了一項寫作可以調劑身心。

248

開始提筆撰寫回憶錄後，讓我感到不周全的是，沒有事先擬訂大綱章節，依序撰文，而是想到什麼就寫什麼，有時隨興、有時有感而發，在此情形下，部分文章難免出現重複敘述。此外，我的回憶錄一寫就超過十年，也就是說，整個回憶錄不是一氣呵成，而是十多年來斷斷續續執筆，所以時序或語句不順、老調重彈實乃在所難免，加上文章是我用手寫的，塗塗改改情形，時而易見。所幸，我回憶錄的所有文稿終於全部整編完成，即將付梓之際，幸蒙同學百星建設基金會李登木先生、奇美文化基金會潘元石先生鼓勵贊助撰寫初稿及整篇雜務之費用開銷，另外榮獲臺南市政府文化局大力的幫忙籌畫出書，讓《雋藝風華》林智信回憶錄得以出版，內心充滿無限的感動與感恩。

　　從構想寫回憶錄到完成出書繁雜的過程中，一路走來受到不少親朋好友的鼓勵與打氣。今天我在藝術上稍有卑微的成就，首先，要感謝連戰先生在南京舉辦我的藝術精品展，又在杭州 G20 國際領袖會議時，在連橫紀念館舉辦〈芬芳寶島〉油畫連作展，在大陸推展我的藝術，倍感榮寵；享譽藝壇的大師、現今臺南市美術館董事長黃光男先生幾十年來在版畫藝術方面給我的幫助與支持，將我的〈迎媽祖〉及鄉土版畫全力向國內外各大博物館推展展出，開拓我的國際視野；葉佳雄、葉澤山局長父子對我在藝術創作的鼓勵與支持，讓我在藝術領域獲得實質的安穩；好友胡明和與李雅容賢伉儷幾十年來出錢出力鼓

勵我創作；臺灣法國沙龍學會榮譽理事長趙宗冠醫師，時予嘉勉，親如兄弟；前市長辛文炳先生購〈迎媽祖〉版畫一套贈送母校日本明治大學做為建校一百二十週年校慶的紀念典藏，永懷恩澤。

最後，要感謝中華醫事科技大學張明蘭教授主動將我回憶錄的手寫文章打字潤筆，還有文稿之前有勞北京李允經博士的先行校閱，謝玲玉小姐為出書協助編稿，並由我的助理吳坤黛小姐及林仕雅小姐幫忙整理成冊，及友人彭履忠先生做全書總完稿的審校工作。

由於要感謝的好友實在很多，無法逐一列舉。謹此，向曾經協助我、扶持我的各界賢達大德、藝術界同好朋友們，以及最支持我的親愛家人，致上我深深由衷的感銘。此後仍盼各界賢達人士、藝術界朋友、社會大德繼續給予鞭策賜教，謝謝大家。

2019 年 10 月

林智信年表

1936	生於臺南縣歸仁鄉紅瓦厝仔（現臺南市歸仁區）
1955	臺南師範藝師科、師專畢業。之後擔任 34、37-39、41-43、45、46、49、50、57、58 屆臺灣省全省美展及全國版畫展評審委員
1959	與關廟國小同校的黃金桂老師結婚
1972	版畫〈牧童與牛〉入選韓國第 2 屆國際漢城版畫展
	版畫〈村童〉入選英國第 3 屆國際雙年版畫展
1973	版畫〈牧童與牛〉受國立歷史博物館邀請至法國巴黎中華民國現代藝術展展出
1974	版畫〈農婦〉獲國立歷史博物館之邀，於荷蘭海牙「中華文化藝術文物展覽」展出
	版畫〈養鴨子〉入選英國第 4 屆國際雙年版畫展
	版畫〈晨牧〉、〈養鴨子〉入選挪威第 2 屆國際雙年版畫展
1975	版畫〈農閒樂〉入選烏拉圭第 2 屆國際雙年版畫展
	版畫〈演傀儡戲〉受國立歷史博物館邀請至韓國漢城——中華民國當代畫展展出
	版畫〈豐收樂〉受國立歷史博物館邀請至荷蘭海牙——中華民國藝術文物展展出
	版畫〈國劇化妝〉、〈臺灣阿美族〉、〈舞龍〉受中國現代版畫展邀請至美國聖若望大學展出
1976	林智信版畫展（第一次個展）於臺北聚寶盆畫廊
	版畫個展於美國加州梭拉諾畫廊
	版畫〈閒睡牧童〉、〈國劇化妝〉入選挪威第 3 屆國際雙年版畫展
	版畫〈閒睡牧童〉受國立歷史博物館邀請至第 12 回日本亞細亞現代美術展展出
1977	版畫〈放風箏〉受國立歷史博物館邀請至第 13 回日本亞細亞現代美術展展出
	版畫〈臺灣農婦〉受中美版畫展邀請至美國新墨西哥聖達菲美術館展出
1978	版畫〈農婦〉受國立歷史博物館邀請至第 14 回日本亞細亞現代美術展展出
	師事嘉義交趾陶泰斗林添木大師（葉王嫡傳弟子）習作國寶交趾陶
1979	版畫〈放風箏〉入選美國洛克福國際版畫展
	版畫〈搖孫仔〉入選義大利國際版畫展
	版畫〈賣玩偶〉受國立歷史博物館邀請至第 15 回日本亞細亞現代美術展展出
1980	版畫〈春牧〉、〈賣玩偶〉入選西德第 6 屆國際版畫展
	版畫〈親情〉入選義大利國際版畫展
1982	版畫〈沐〉入選瑞士第 9 屆國際版畫展

1983	版畫〈蘭嶼木舟下水典禮〉、〈牛犁歌陣〉、〈疼孫仔〉入選西德第 7 屆國際版畫展
	版畫〈浮生半日閒〉、〈疼孫仔〉入選韓國第 4 屆國際版畫展
	由歷史博物館舉辦,於韓國各設有中文系大學院校舉辦巡迴版畫個展
	版畫〈四季童玩——歡夏〉入選中華民國第一屆版畫展
1985	桃園國際機場展出歷史博物館典藏的 55 幅版畫作品
	版畫〈浮生半日閒〉受中國現代版畫展邀請至美國哥斯大黎加國立美術館展出
1985－1986	林智信油畫、版畫全省 13 縣市巡迴展 (臺北縣、桃園縣、基隆市、
	新竹市、臺中市、彰化市、嘉義市、臺南縣、高雄市、澎湖縣、臺東縣、屏東縣)
1986	版畫〈灌肚伯仔〉入選韓國第 5 屆國際版畫展
	版畫〈抓蜻蜓〉入選西德第 8 屆國際版畫展
1987	〈迎媽祖〉長卷版畫開筆上墨
1987－1989	臺灣第一位被邀請在中國舉行巡迴個展藝術家。首展於北京勞動人民文化宮,再於
	湖北武漢美術館、四川成都省展覽館、遼寧本溪市、黑龍江大慶市、江西宜春市、
	黑龍江哈爾濱美術館、廣東湛江市、廣西南寧市舉行版畫個展
1988	〈迎媽祖〉長卷版畫開始起刀
1988－2005	擔任國立臺灣美術館第 1、2、3、9 屆典藏委員
1989	臺南市立文化中心版畫、油畫個展
1989－1995	擔任臺北市立美術館第 3、4、5 屆審議委員
1990	美國聖荷西市市政中心版畫展
1991	林智信鄉情版畫個展於臺南縣立文化中心
1992	郵政總局委託設計發行四幀「親子系列」郵票
	臺南市立文化中心油畫個展
1993	臺中臺灣省立美術館 (現國立臺灣美術館) 版畫、油畫個展
1994	郵政總局委託設計發行四幀「鄉土生活系列」郵票
	日本現代美術協會第 13 回展,〈馬公漁港〉獲新人賞
1995	完成 124 公尺長〈迎媽祖〉長卷版畫巨作,並於 9 月間臺北市立美術館首展
	臺北市立美術館展出「單幅版畫回顧展」
1996	〈迎媽祖〉長卷版畫於臺中臺灣省立美術館展覽
1997－2007	擔任高雄市立美術館第 2、3、4、5、6 屆典藏委員
1998	油畫入選日本東京日展系之示現會
	油畫推舉日本第 17 回日本現代美術展 (日現賞)

1998 － 2006	油畫參加示現會展於日本東京都上野美術館展覽
1999	油畫示現會推舉為會友（永久免審）
	〈迎媽祖〉長卷版畫於日本明治大學慶祝 120 周年校慶收藏展
1999 － 2001	油畫入選法國藝術家沙龍展
1999 － 2002	擔任臺南市美術研究會（南美會）會長
2000	國立歷史博物館國家畫廊舉辦「鄉音刻痕──林智信版畫展」
	「海神媽祖」展，作品〈迎媽祖〉長卷版畫受邀於東歐立陶宛 (Lithuania) 色立昂尼斯國家美術館 (M.K.Ciurlionis National Museum of Art) 展出三個月，由國立臺灣歷史博物館承辦
	「海神媽祖」展，作品〈迎媽祖〉長卷版畫受邀於東歐拉脫維亞 (Latvia) 國家歷史博物館 (State Museum of History) 展出一個月半，由國立臺灣歷史博物館承辦
2001	「海神媽祖」展，作品〈迎媽祖〉長卷版畫及鄉情版畫於臺南縣立文化中心展出
2003	臺南市立文化中心展出「林智信油畫展」並出版畫冊
	版畫入選日展（原日本帝展）
2003 － 2006	油畫入選法國藝術家沙龍展，於法國皇宮展出
2004	臺南縣立文化中心展出「林智信油畫展」
2005	國立臺灣藝術教育館邀請於沙烏地阿拉伯展覽
2006	臺中市立文化中心、高雄中正文化中心展出「林智信藝術創作展」
2007	出品參展示現會年度作品展，並於東京國立美術館展出
2008	「海峽兩岸文化產業博覽會」於廈門舉辦〈迎媽祖〉版畫展
2009	〈迎媽祖〉長卷版畫受邀於德國慕尼黑國家博物館展出八個月，由國立臺灣歷史博物館承辦
2010	「林智信經典作品個展」於南京金陵圖書館展出（油畫、版畫、交趾陶）
2011	日本油畫示現會推舉為會員（日展系）
2012	國立歷史博物館舉辦「臺灣印記──林智信館藏原鄉版刻展」
	公共電視《文人政事》專訪（第 294 集）
2013	應臺灣創價學會邀請，參與「文化尋根 建構臺灣美術百年史」系列展覽──「彩繪人生 林智信藝術創作展」於創價學會錦洲、臺中、景陽、安南藝文中心巡迴展出
	人間衛視《人間心燈》專訪（第 913 集──致力藝術苦行僧）
2014	完成 248 公尺長「芬芳寶島：憶象 1950 年代的臺灣」油畫巨作，於高雄市立美術館首展兩個月

	公共電視《文人政事》專訪（第 404 集）
2015	〈芬芳寶島：憶象 1950 年代的臺灣〉油畫巨作受邀於臺中市港區藝術中心，展覽兩個月
2016	「天佑人間──海神媽祖」展，作品〈迎媽祖〉長卷版畫受邀於寧波博物館西特展館，展覽兩個月
	為配合 G20 國際領袖高峰會，〈芬芳寶島：憶象 1950 年代的臺灣〉油畫巨作之中 36 幅連作受邀於西湖連橫紀念館展覽三個月
2017	受邀於高雄市佛光山佛陀紀念館駐館藝術家
	〈迎媽祖〉長卷版畫受邀於高雄市佛光山佛陀紀念館展覽
2018	〈芬芳寶島：憶象 1950 年代的臺灣〉油畫巨作受邀於臺北國立 國父紀念館中山國家畫廊展覽
	「林智信鄉情木刻版畫展」受邀於於金門文化局第二展館展出

獲獎

1965	獲全國第一屆美術教育特殊貢獻優良教師
1980	中國畫學會金爵獎
1981	臺灣省政府藝文獎
1982	國立歷史博物館榮譽金章獎
1985	中國文藝協會文藝獎章
1990	北京版畫世界魯迅金獎
1996	中華民國版畫協會「金璽獎」、第十九屆吳三連獎西畫類藝術獎、全球中華文化藝術薪傳獎「優等獎」臺南師範學院傑出校友
2002	英國劍橋 IBC 頒給 21 世紀亞洲區傑出人物
	英國劍橋 IBC 以藝術創作成就列入全球 21 世紀終生成就獎，並頒給達爾文鑽石獎。
2009	獲頒臺南市政府「府城榮譽市民」
2012	國立歷史博物館榮譽金章獎
2013	臺灣臺南美術研究會（南美會）貢獻獎
2017	榮獲第六屆臺南文化獎

現任

日本日展系示現會會員
臺陽美術協會、全國油畫學會理事
臺灣臺南美術研究會（南美會）評議委員

254

2014 年，東海岸攝影協會理事長
董華澤先生拍攝

林智信畫冊出版

年代	名稱	出版單位
1982	林智信版畫集	國立歷史博物館
1989	林智信版畫藝術集	台南市立文化中心
1993	林智信版畫、油畫個展	台灣省立美術館
1995	林智信〈迎媽祖〉版畫 -木刻原板・黑白篇 -木刻原板・黑白紀念票	智廬藝術中心
1996	林智信油畫 林智信〈迎媽祖〉版畫	台南縣立文化中心
1996	林智信〈迎媽祖〉版畫展	文建會委託國立歷史博物館出版：摺頁長條幅畫冊及中英文典故說明、彩色紀念票、版畫手卷
2000	鄉音刻痕-林智信版畫展	國立歷史博物館
2001	世界最長的版畫巨作~ 林智信的〈迎媽祖〉版畫	智廬藝術中心
2003	林智信 2003 油畫集	國立歷史博物館
2004	林智信 2004 油畫集	台南縣立文化中心
2006	林智信藝術創作集 2006	台中市政府文化局
2010	「海神媽祖」林智信〈迎媽祖〉木刻水印版畫全集	國立歷史博物館
2010	林智信經典作品展(油畫、版畫、交趾陶)	南京河西金陵圖書館
2012	「台灣印記」館藏林智信原鄉版畫全集	國立歷史博物館
2013	「彩繪人生」林智信藝術創作展	創價藝文中心委員會
2014	「芬芳寶島：憶象 1950 年代的台灣」	高雄市立美術館
2015	「芬芳寶島：憶象 1950 年代的台灣」林智信彩繪展	台中港區藝術中心
2016	「天佑人間 海神媽祖」林智信傳統木刻水印版畫『迎媽祖』展(寧波歷史博物館)	國立歷史博物館
2017	版畫大師林智信 迎媽祖傳統木刻水印版畫作品精粹	佛陀紀念館
2018	「芬芳寶島：憶象 1950 年代的台灣」林智信彩繪展	國立國父紀念館

國家圖書館出版品預行編目 (CIP) 資料

雋藝風華：藝術拓荒者林智信回憶錄／林智信著
──初版── 臺北市：蔚藍文化；
臺南市：南市文化局，2019.10
面；公分 ISBN 978-986-97731-9-5（平裝）

1. 林智信 2. 藝術家 3. 回憶錄

909.933 108011799

萬藝風華
藝術拓荒者林智信回憶錄

作者｜林智信
發行人｜葉澤山
策畫｜周雅菁、林韋旭
行政｜何宜芳、陳雍杰、陳瑩如
編稿協力｜謝玲玉
社長｜林宜澐
總編輯｜廖志墭

出版｜臺南市政府文化局
地址｜永華市政中心：70801 臺南市安平區永華路 2 段
　　　6 號 13 樓
民治市政中心｜ 73049 臺南市新營區中正路 23 號
電話｜ (06) 6324453
網址｜ http://culture.tainan.gov.tw

蔚藍文化出版股份有限公司
地址｜ 10667 臺北市大安區復興南路二段 237 號 13 樓
電話｜ 02-2242-1897

總經銷｜大和書報圖書股份有限公司
地址｜ 24890 新北市新莊市五工五路 2 號
電話｜ 02-8990-2588

印刷｜世和印製企業有限公司
初版一刷｜ 2019 年 10 月
定價｜臺幣 420 元
ISBN ｜ 978-986-97731-9-5

文化局分類號：A080
文化局總號：2019-494
GPN：1010801436

版權歸作者所有
翻印必究

本書若有缺頁、破損、裝訂錯誤，請寄回更換。